Illustrierte
Geschichte
der
OPER

圖解歌劇世界

帶你暢遊西洋歌劇史

Beatrix Gehlhoff

碧雅特麗克絲・蓋爾霍夫———著　黃意淳———譯

| 推薦序

歌劇──展現人類意志極限的藝術

簡文彬
衛武營國家藝術文化中心藝術總監

　　歌劇作為一種總體藝術，是人類在挑戰自身的極限，最終證明了人的偉大。這也是為什麼，我要在臺灣推廣歌劇。在NSO擔任音樂總監時期，我們從2002年開始做歌劇，大約是每半年做一檔。當時NSO的演出場地主要在國家音樂廳，還沒有機會用到戲劇院。不過，從90年代開始，歐美的交響樂團開始嘗試跨界，發展不一樣的表演形式，歌劇半舞台的呈現越來越多。因此我們就利用國家音樂廳，2002年5月先以《女武神》第三幕的歌劇音樂會做嘗試，之後便以半舞台的方式，保留戲劇的成分，藉由這樣方式來推廣歌劇，2006年我們以兩個周末四天的時間，推出了全本《尼貝龍指環》。到了2007年，NSO終於第一次在國家戲劇院做了完整的歌劇製作《玫瑰騎士》。

　　過往國內的歌劇製作不算頻繁，因此觀眾對歌劇的接收，主要是透過聆聽的方式。不過近年來，臺中國家歌劇院與衛武營國家藝術文化中心的陸續成立，欣賞歌劇的條件也慢慢成熟，觀眾有機會可以更接近在西方接觸歌劇的狀態，就是一個結合視覺與聽覺的集體經驗。歌劇在臺灣的推廣，又達到一個新的境界。《圖解歌劇世界：帶你暢遊西洋歌劇史》這本書，補充了過去一般歌劇書較為缺乏的演出部分，甚至最後一章還討論到歌劇院的經營。不論對表演者或觀眾，這本書的出版，對於歌劇發展的脈絡，以及大家對歌劇未來的想像，都是非常有幫助的一件事。

　　我在德國萊茵歌劇院擔任駐院指揮工作達二十二年之久，很清楚歌劇製作的SOP。現在我在衛武營，每年規劃兩部歌劇製作，希望在衛武營能把歌劇製作SOP定下來。前面提到，歌劇作為總體藝術，有著一種對於人類能力極限的挑戰，因為演出必須結合多種藝術領域。目前我在衛武營推動歌劇，不是只著重在推廣歌劇，而是歌劇對整合不同藝術領域的跨域能力。而且對於音樂領域，過往學聲樂的表演者，常常因為節目安排，只能演唱一些詠嘆調或是重唱，演出完整歌劇的機會太少，透過完整的歌劇製作，能讓國內歌手有更多機會演唱歌劇及與不同導演合作。

　　就劇院角度來看，衛武營整個建築在設計時已包含了標準歌劇演出的空間布局。衛武營歌劇院與戲劇院具有標準舞台設備，還有洗衣房及各種工廠，硬體條件十分充足，就更應該充分運用這些硬體來做演出。衛武營相當適合發展像歐美的定目劇，即使臺灣的環境目前無法像歐美大劇院這般票房無虞，但這是未來長遠的目標。除了適合大型製作的歌劇院，戲劇院條件適合小一點的歌劇，我們也推出了獨幕裝置歌劇《驚園》（2018）和皮亞佐拉輕歌劇《被遺忘的瑪麗亞》（2021），以及即將於3月演出的混種當代歌劇《天中殺》（2023）。另外，我們也在音樂廳以半舞台的方式呈現歌劇，開幕季的拉夫拉前衛劇團《創世紀》（2018）就是一例。透過《圖解歌劇世界：帶你暢遊西洋歌劇史》這本書，讀者也會發現，歌劇演出並不是一成不變，而是不斷在尋求進步與發展。

　　打從NSO時期，歌劇系列便搭配出版，像是《崔斯坦與伊索德：華格納的愛情劇》或《白遼士：浮士德的天譴》，主要在推廣個別歌劇。現在在衛武營，不但有著充足的硬體，對於出版這種軟體的規劃也更加完整。畢竟，大眾是有求知慾的，希望能

知道更多，而出版能增加大眾對藝術的判斷能力。衛武營出版的書籍包含各種領域，從演出《高雄百分百》的劇團專書《日常專家：你不知道的里米尼紀錄劇團》，繪本《打開管風琴的祕密》，到《舞蹈與當代藝術：1900-2020跨域舞蹈史》，反映了衛武營這個藝術中心的多樣性。歌劇既然是衛武營的旗艦製作，應該要讓觀眾知道更多歌劇的細節，未來在觀賞歌劇時，能夠看出更多眉角，這也是為什麼我們要推動出版這本書的原因。

　　歌劇如同電影一般是總體藝術，但歌劇與電影又不一樣，呈現機會只有一次。歌劇需要集合眾人的意志力，演出包含了服裝、調燈、布景、前台等等製作各個環節。為了在一個不能反悔與犯錯的現場，集合眾人的意志力來戰勝自然，每個項目都要達到最好，才能讓管絃樂團、歌手表現與舞台技術的搭配，臻於完美。對我來說，歌劇代表了表演藝術最高境界的天花板，一個需要不斷追求的理想，而《圖解歌劇世界：帶你暢遊西洋歌劇史》告訴我們，這個追求尚未達到止境。

　　最後，非常感謝時報文化出版董事長趙政岷的大力支持，與衛武營合作出版《圖解歌劇世界：帶你暢遊西洋歌劇史》，讓我們對理想的追求更近一步。

| 推薦序

創造歌劇在當代的共鳴脈絡

耿一偉
衛武營國家藝術文化中心戲劇顧問

　　或許從本書最後一章〈當代歌劇的營運〉開始談起，更能說明這本書出版的必要性。根據統計，目前德國至少有八十家以上的歌劇院，本書最後結尾，提到德國的歌劇演出狀況，是「德國每一年完成6,800次歌劇演出，比世界上任何一個國家都來得多，甚至是名列第二的美國的約四倍之多。」正因為有這麼多的演出單位，才有辦法培養出作者在最後結論的一段話所說的，「2015/16年樂季的音樂戲劇演出，在德國計有750萬名觀眾，其中歌劇觀眾大約占了390萬。」

　　大量欣賞觀眾的存在，讓這本圖文精美的《圖解歌劇世界：帶你暢遊西洋歌劇史》，成為德國愛樂者最佳的歌劇入門讀物。本書不但解釋了從文藝復興至今的歌劇發展，提及相關重要的作曲家，還從歌劇創作生產的角度，論及了歌劇藝術與城市、民族及政治的關係。大量的歷史圖片與劇照，是這本書相較其他介紹歌劇的書籍，更具優勢之處。目前市面上可以找到的歌劇概論，主要集中在作曲家的音樂與故事概要，但是歌劇是一個劇場事件。從最後一章將焦點放在歌劇營運，我們就知道，歌劇不是戲劇也不是舞蹈，沒辦法單憑個人天分或意志發生，這是一個需要以歌劇院為創作支持機構的昂貴表演事件。沒有經過長年專業訓練的歌手，大把金錢所蓋的富麗堂皇歌劇院，以及龐大專業的管絃樂團搭配，缺乏這些超越個人才能的集體力量，就不可能產生

所謂的歌劇。歌劇是如此耗費金錢，在西方一直有不少人批評歌劇在當代存在的必要性。但若考慮到過去這四百多年來，這門總體藝術為藝術家帶來的挑戰，產生的經典劇目（比如《尼貝龍指環》）以及演出（比如《沙灘上的愛因斯坦》），所代表的文化意義，除非這些富裕城市建造的歌劇院被拆毀，否則歌劇這門藝術形式勢必會繼續存在，成為未來藝術家挑戰自己創意極限的高峰。

　　沒錯，歌劇背後的條件之一是富裕，或者說財富的支持。想想紐約的大都會歌劇院，巴黎的加尼葉歌劇院，或是東京的新國立劇場等等，歌劇院本身的物質性存在，都是如同雪梨歌劇院般試圖創造景觀焦點的紀念碑式劇場（monumental theatre），一種城市地標。在臺灣，近年來包括臺中國家歌劇院、衛武營國家藝術文化中心與臺北表演藝術中心等大型表演機構的成立，提供國家兩廳院外，更多歌劇表演的空間選擇。如今硬體有了，資金有中央與地方政府對文化事務的善意挹注，反倒是觀眾培養這一塊，需要投注更多心力。歌劇欣賞與影音串流不一樣，它需要更多金錢與專注力，即使前面提到在藝術創作這一塊，歌劇有著迷人的魅力，但是當今觀眾的成長環境與習慣，都是不利於歌劇欣賞的。這個危機不但是 現實的危機，也是歌劇藝術在面對未來時，不能繞過的新挑戰。

　　至少，歌劇的未來有一大部分是建立在觀眾身上。必須要取得觀眾的共鳴，歌劇才能繼續存活。即使歌劇院的建立少不了國家或城市的財富，即使歌劇的起源一開始與貴族脫離不了關係。但這並不代表歌劇所訴諸的對象只能限制在少數人身上。當代的歌劇創作與經營者都知道歌劇必須走向大眾，面向普及。本書最後一章提到的柏林喜歌劇院（Komische Oper Berlin），其創始人

華特‧費爾森史坦（Walter Felsenstein）廢除了傳統歌劇院的華麗外觀與包廂，並強調演出必須老嫗能解。2019年他們結合動畫多媒體的《魔笛》受邀到衛武營演出，讓觀眾感受到歌劇同樣可以是創新與有趣的。

《圖解歌劇世界：帶你暢遊西洋歌劇史》的出版，不但提供讀者一個完整的歌劇發展脈絡，快速進入西方歌劇的世界。就另一個角度來看，歌劇作為一種西方的古典藝術，在歷史過程中，如何讓音樂與表演去反映與適應時代的變化，也值得我們的傳統表演藝術來參考。

一切都在於能否產生共鳴，而共鳴的前提是理解脈絡，這就是本書存在的價值。

Contents

推薦序

 歌劇——展現人類意志極限的藝術 簡文彬 002

 創造歌劇在當代的共鳴脈絡 耿一偉 005

Chapter 1 導論 011

Chapter 2 歌劇的起源 017

Chapter 3 巴洛克歌劇 031

Chapter 4 前往維也納古典樂派的路上 053

Chapter 5 浪漫樂派歌劇 075

Chapter 6 民族歌劇 105

Chapter 7 歌劇的巨擘——威爾第與華格納 123

Chapter 8 世紀末 143

Chapter 9 二十世紀的新道路 165

Chapter 10　一九四五年之後的風格多樣性　　　197

Chapter 11　當代歌劇的營運　　　225

Appendix A　世界與歌劇大事年表　　　235

Appendix B　推薦文獻　　　245

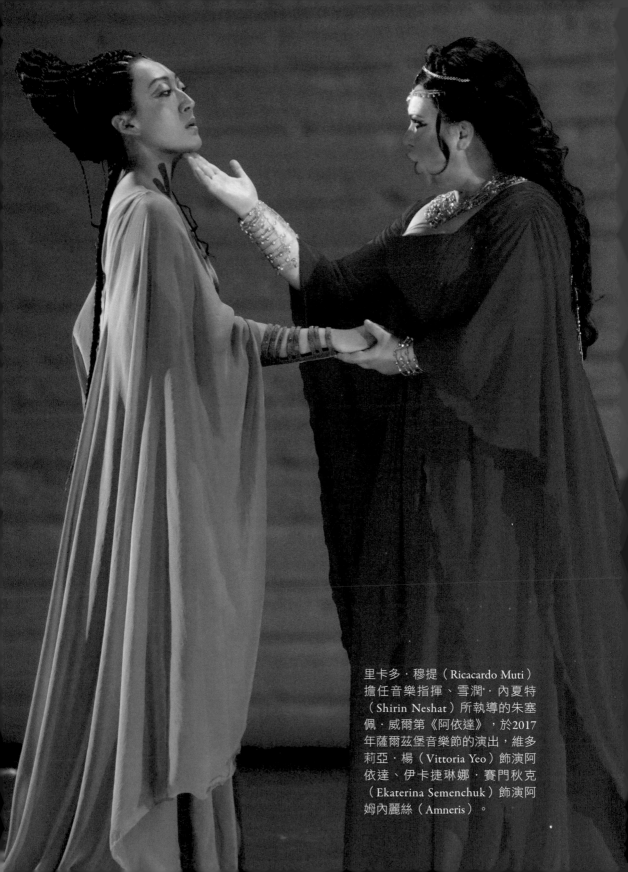

里卡多·穆提（Ricacardo Muti）擔任音樂指揮、雪潤·內夏特（Shirin Neshat）所執導的朱塞佩·威爾第《阿依達》，於2017年薩爾茲堡音樂節的演出，維多莉亞·楊（Vittoria Yeo）飾演阿依達、伊卡捷琳娜·賽門秋克（Ekaterina Semenchuk）飾演阿姆內麗絲（Amneris）。

Chapter 1
導論

歌劇——配上音樂的戲劇

「在人類發明用來取悅良善靈魂的所有事物之中，歌劇可能是最為深思熟慮且最為盡善盡美的一種。」普魯士國王腓特烈二世（Friedrich II）的藝術顧問法蘭切斯科・阿爾嘉洛蒂（Francesco Algarottii），在他的《論歌劇》（*Versuch über die Oper*）中如此宣稱。大約就在同一時期，文學家與哲學家約翰・克里斯多夫・戈特薛德（Johann Christoph Gottsched）認為，歌劇是「人類理智所曾經發明過最為矯揉造作與最為荒謬的作品。」由此可見，即使我們今天對歌劇表達喜歡或討厭字眼的選擇不盡相同，至少兩百五十年前與當今對歌劇的看法也不會有太大分歧。對某些人來說，歌劇是一種無聊且菁英主義的事情，此外還有大量官方資金補助；另外有些人，只要一想到立陶宛女高音阿斯米克・葛利果里安（Asmik Grigorian）在薩爾茲堡音樂節電視轉播中演出的蛇蠍美人莎樂美，或者想到最近在市立劇院演出的歌劇《費黛里歐》（*Fidelio*）中令人感動的囚犯合唱，就會陷入崇拜嚮往。然而，這裡所談論的究竟是關於什麼呢？

　　歌劇是戲劇性的舞台作品，台詞完全或大部分用唱的，音樂會增強並深化其效果，芭蕾舞蹈經常是一個重要的組成元素。就某種意義來說，歌劇是一種總體藝術，集結不同的藝術於一體，亦即不只有音樂、詩歌與舞蹈，建築與繪畫也因舞台設計的關係而被包含進來。儘管如此，各種藝術創作的地位卻不盡相同，尤其是文本先行還是音樂優先這樣的問題，一再被激烈討論，而在歌劇史中有不同的結果。源自於義大利文opera musicale──意思是音樂作品，在十七世紀逐漸成為習以為常的樂種名稱。在這個總稱的範圍內，各式各樣的名稱存在著讓人不知所措的多樣性，這可以是將一部作品歸類於特定類型，如歌唱劇（Singspiel）、抒情悲劇（Tragédie lyrique），或是由劇作家與作曲家以較精準的特徵來描繪他們的創作，如悲傷的情節劇、以圖像表現的音樂等。

　　歌劇跟話劇最重要的差異當然在於音樂，然而兩者之間的過渡地帶並不明顯，例如歌唱劇（Singspiel）以及帶有歌曲的滑稽劇這些一系列的混合形式。十九世紀形成的輕歌劇（Operette）（也可稱為小歌劇），一方面因口說對話而與它的大姊劃清界限，因為當時在歌劇中普遍採用演員以歌唱方式互相談話；另一方面是輕歌劇沒有悲劇的題材，情節充滿喜感，聲調經常是嘲弄或者也可能是多愁善感，音樂形式較為簡單也比較容易理解。1920年代在美國新創的音樂劇（Musical），與歌劇一樣結合了戲劇、歌唱以及舞蹈，卻有完全不同的誕生背景，因為在經濟上必須自行收益，娛樂性考量便首當其衝。音樂劇需要大眾化，但是絕不會只是「膚淺」的題材與琅琅上口的音樂，音樂劇的演員是會唱、會演、會跳的全才。

　　歌劇的傳統形式是以幕劃分段落，每一幕再由更多個別場景

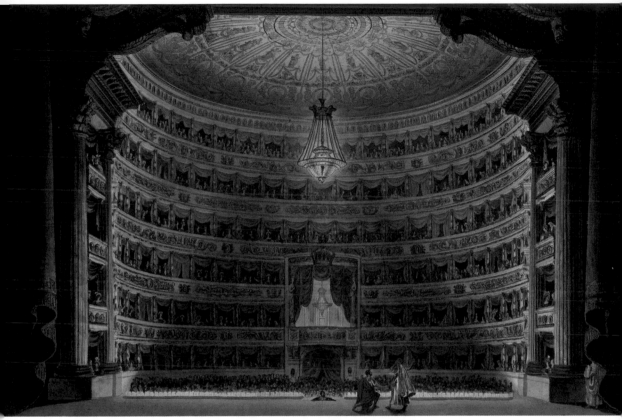

從米蘭史卡拉（Scala）歌劇院的舞台望向觀眾席，約莫1820年。

與分場所組成，一直到十九世紀，以一首管絃樂團演奏的序曲來
揭開序幕仍是慣例。單一歌曲的細分，也就是再區分為用來進行
情節發展的宣敘調，以及用來反映與評論故事的詠嘆調，在十九
世紀的過程中逐漸失去意義。取而代之的是連續不中斷的──通
作式──場景，在這裡面通常也會融入重唱（以二重唱開始，多
個獨聲部一起演唱的歌曲）及合唱曲。

　　大多數的歌劇涉及愛與恨、復仇、憤怒與激情、英雄氣概與
人性、對權力的迷戀以及命運的殘酷，簡言之：以某種方式涉及

我們大多數人覺得熟悉的情感。所有這些卻以一種全然做作的氣氛進行，因為誰會用歌唱的方式跟仇敵吵架？或者使用綿延的花腔揭示自己墜入情網？為什麼英雄不是馬上逃走，而是先站到舞台前沿向我們吟唱，分享他的感受，這才給了他的迫害者時間與機會逮捕他？當這樣的矯揉造作對表現的情緒造成內心距離感的同時，音樂可以讓我們特別瞭解那些感受，不用言語就能直接表達。這可能是歌劇在誕生四百年之後，至今仍受到如此廣大喜愛的重要原因之一，即使它在這個時代不只一次被謠傳已經死亡。

德國劇院與管絃樂團的文化景觀

歌劇雖然「發明」於義大利，對它的促進與維護卻在當今德國特別受到重視，這當然不只是因為德國密集而多元的劇院以及管絃樂團的文化景觀，而被推薦入選聯合國教科文組織人類無形文化資產名單，它的歷史根源在於當時德國領土內的地方主義。在十七世紀以及十八世紀時，國王與其他王公貴族出於派頭排場緣故，還有表達他們對藝術與文化的全心奉獻，創立了劇院與管絃樂團。之後充滿自我意識的中產階級進行個人的創立，繼續擴建已經存在的宮廷與官邸劇院，然而劇院的文化景觀只能仰賴官方資金而得以生存，在這方面，歌劇花費最高，占據絕大部分的比例。大部分財務都花上人力上，平均大約耗費預算的四分之三，藝術工作人員與非藝術工作人員大約各占一半。以預算與工作人員來衡量，現為德國規模最大的斯圖加特國家歌劇院共有三種部門（歌劇、芭蕾、戲劇），總計超過1,300位正式員工，平均只有預算中的大約百分之十八，是從票房收入所提供，其他的預算大約各有一半分別來自城市以及邦聯的補助。一間歌劇院在

預算上幾乎無法節省，管絃樂團演奏者與歌者的人數很難減少，不然就要為質量的損失付出很高的代價，同時還要算上舞台建造者、畫師與裁縫師的人數，沒有了他們，表演就必須在空蕩蕩的舞台上演，或是穿著日常生活服裝；其他很多與歌劇表演相關、負責技術或者後勤方面的人員也要計入。在過去幾年，為了持續減少花費，歌劇部門被巡迴劇團所取代或者完全關閉，不少劇院

莫札特的歌劇《魔笛》於柏林國立歌劇院（Staatsoper Berlin）的演出，2019年。

2016年的演出樂季，德國的劇院舞台上還能看到將近6,800場歌劇與輕歌劇的演出。因為節目縮減的關係，自從2000年以來，每年的歌劇觀眾人數也從470萬人降到390萬人，但歌劇院的使用率大約維持在百分之七十五，幾乎沒有改變。

Chapter 2
歌劇的起源

對古希臘羅馬時期典範的回顧

歌劇是文藝復興時期的精神產物，卻存在於一個全新的音樂時代——巴洛克的開端。它的產生歸因於對古希臘戲劇重現榮光的想望。自從十五世紀中葉以來，歐洲大多數區域的人們，從獨占優勢的教會與封建制度結構中解放出來，摒棄強烈以神與天堂為依歸的人物形象，取而代之的是一種人文主義的精神態度，其核心是教育培養出具有人文精神的個體。人文主義的教育應該賦予人們能力認清自己真正的天命，讓自己的能力獲得最理想的

十七世紀，視覺藝術與音樂一樣，回溯古希臘羅馬的題材與人物。這是佛羅倫斯畫家多梅尼科·弗瑞利·克羅契（Domenico Frilli Croci）所繪的《奧菲歐》。

發展。一方面由於新大陸的發現，促進物質生活提升的商業活動
遽增，另一方面是印刷術的發明，讓受教育的社會階級變得更為
廣泛，決定性地促進了思想觀念改變，古希臘羅馬文化成為人類
新視野的模範，人們更致力於其復興運動。

　　文藝復興思想與藝術中心之一的佛羅倫斯，大約於1576年成
立佛羅倫斯同好會（Camerata），這是一群傑出學者、詩人、以
及音樂家所組成的圈子，他們以盡可能忠於原貌演出古希臘戲劇
為目標，同好會成員堅信，用來中斷與評論故事情節的古希臘戲
劇合唱部分不只要被演唱，其他角色的全部歌詞也可能是如此。
他們從這個想法發展出一種嶄新的單聲部宣敘調，一方面的目的
是為了聽懂歌詞，另一方面則是針對特定情感的表達。歌唱透過
作為基礎的和弦所伴奏，放棄了文藝復興時期所流行的複音音樂
與多重聲部音樂交織，作曲家朱利歐・卡契尼（Gulio Caccini）
於1601年在佛羅倫斯出版的文集《新音樂》（*Nuovo Musiche*）
（佛羅倫斯，1601）的前言中寫道：

　　　　有非常明顯的原因可以說明，為什麼我可能並不特別喜
愛對位音樂：因為它們破壞了文字之間的關聯以及詩歌的格
律，透過音節時而延長、時而縮短的方式，只為了讓對位的
規則合理正確，在對位音樂中所發生的，是對於詩歌的一種
真正的撕裂。相反地，我贊同柏拉圖以及其他哲學家大力讚
揚的文體風格，因為它們確保音樂最重要的是語言與節奏，
然後才是旋律，而不是反過來。在我的原則確立之後，我創
作了一些獨唱歌曲，源自相信只有這樣的歌曲存在著可以讓
心情大起與大落的力量。在這些作品之中，根據感情激動程

度，以有時較多、有時較少的激情彈奏琴弦的方法，我總是
依此致力於表達出文字的意義。

　　根據佛羅倫斯同好
會的準則所寫出的第一
部歌劇，被認為是由
雅各布·佩里（Jacopo
Peri 1561-1633）為了
1593年狂歡節演出所創
作的《達芬妮》（*La
Dafne*），這齣戲目前
只留下殘篇音樂與劇
本，後者出自歐塔維
歐·利努契尼（Ottavio
Rinuccini）之手。佩里
很早就與他一起合作，
為具有影響力的佛羅倫
斯梅迪奇家族創作幕間
喜歌劇。這是穿插在戲
的幕與幕之間的一種華
麗音樂幕間劇，它們
通常與戲劇情節沒有

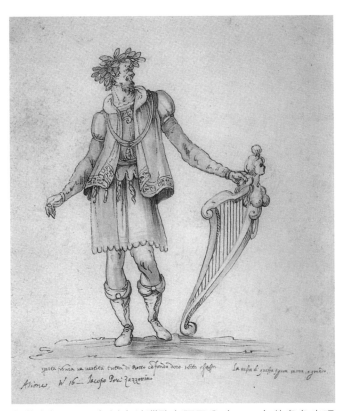

作曲家佩里1589年以古希臘歌者阿里翁（Arion）的角色出現
在吉洛拉摩·巴爾加格里（Girolamo Bargagli）的喜劇《朝聖
的婦女》（*La Pellegrina*）中的音樂幕間劇。在他的時代，作
曲家演出自己劇中角色是很常見的事。

關係，提供由音樂、舞蹈、面具裝扮，甚至是特技表演組成的
五花八門大雜燴。與此相反的有佩里的《尤麗狄斯》（*Euridice*
1600），以及朱利歐·卡契尼（Giulio Caccini）根據相同劇本創
作的同名歌劇（1602）。這兩齣歌劇都是以新穎的宣敘調風格

（stile recitativo）所譜曲，也就是以敘述的方式演唱並同時表達相應的情緒起伏——情感。佩里非常嚴格遵守佛羅倫斯同好會的規定，而卡契尼卻一再以花腔裝飾來闡明故事的戲劇性。

在這些早期的歌劇中，遵循語言流動而只有簡約伴奏的獨唱歌曲，會被合唱打斷，這些獨唱歌曲演出故事情節，就像古希臘羅馬時期的悲劇一樣。這些合唱的部分對故事情節進行評論，音樂受到比較強烈的重視，合唱組曲的形式遵循受到大眾歡迎的間奏曲。

克勞迪歐‧蒙特威爾第的早期傑作

早期的歌劇作曲家中，克勞迪歐‧蒙特威爾第（Claudio Monteverdi）出類拔萃，他效力於與著重教條式規定的佛羅倫斯同好會大相逕庭的曼托瓦（Mantua）宮廷。他的奧菲歐神話版本，是「配上音樂的神話」的《奧菲歐》（Orfeo），於1607年2月24日為了狂歡節而在曼托瓦宮廷首演。公爵或許曾與蒙特威爾第在佛羅倫斯聽了佩里的《尤麗狄斯》，於是希望在自己的宮廷也能演出這樣的作品，並由他的祕書亞歷山德羅‧斯特利吉歐（Alessandro Striggio）撰寫劇本。蒙特威爾第雖然遵循可理解歌詞的絕對先決條件，卻還是以各式各樣的方式來裝飾歌曲。他這部作品包含了五幕，演出時間大約兩個小時，這顯然遠遠超越佩里與卡契尼的奧菲歐配樂版本。演出一開始響起的，不是一首令人喜愛的音樂作品，而是號角聲與揭開序幕的觸技曲。接下來的開場白中，擬人化的「音樂」向公爵致敬，讚揚奧菲歐的音樂天賦，並引導至原本的情節。在樂器的選擇上，蒙特威爾第遠遠超越所謂的數字低音樂器群——大部分是大鍵琴、魯特琴、泰奧伯

琴、大提琴以及低音提琴所組成，利用不同的音色來表達人物與情節的特色刻劃：長號代表的是地府與冥王；帶人進入黃泉的擺渡人，是由陰暗帶有鼻音的輕便管風琴所伴奏；奧菲歐則分配到木質管風琴。除此之外，作曲家在不協和音與調性方面，大膽突破，將宣敘調風格轉化成表情風格（stile espressivo），提升為表現力豐富的歌唱。

這齣歌劇受到委託者極大的喜愛，1607年再度演出，並於1609年印刷出版。跟接下來幾十年間的其他作品一樣，這部作品並未被視為獨立完整，而是個別負責的歌者可以依據

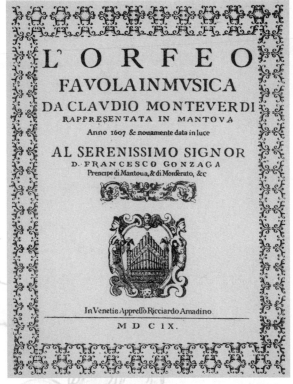

克勞迪歐‧蒙特威爾第於1607年首演的歌劇《奧菲歐》的節目手冊封面，內附有他給贊助者法蘭切斯科‧貢扎加的獻詞。

自己的能力作調整。所以，奧菲歐說服擺渡船夫讓他進入冥界的那首詠嘆調〈萬能可畏的神靈啊！〉（Possente spirto）存在兩個版本：一個較為平淡，另一個充滿花腔的裝飾。

曼托瓦為了慶祝繼承人貢扎加家族法蘭切斯科四世（Francesco IV Gonzaga）於1608年的婚禮，舉辦了一個完整的歌劇音樂節，為此公爵還命令建造了一座能容納超過1,000位觀眾的劇院。這些作品的音樂來自不同作曲家，在他們之中包括了蒙特威爾第、佩里以及馬可‧達‧加利亞諾（Marco da

Gagliano），後者後來在佛羅倫斯擔任梅迪奇家族的樂隊長，他所寫的十四部歌劇目前只剩下兩部，是根據由佩里譜過曲的歐塔維歐・利努契尼劇本所創作的《達芬妮》（1608）以及《花神》（*La Flora* 1628）。因此，這種新類型的表演，主要服務於排場

小知識欄

奧菲歐神話

　　希臘神話中的奧菲歐絕對體現了歌者這個角色，他用里拉琴所伴奏的歌聲不僅感動人類與動物，甚至連石頭也不例外。當他的妻子尤麗狄斯因為被蛇咬傷而去世，他以他的音樂贏得冥府之神准許，能將她從陰間帶回，但是要遵守一個條件：他必須相信妻子會跟在他後面，而不回頭看她。因為尤麗狄斯仍是鬼魂，奧菲歐無法聽見在他身後的腳步聲，他便回頭望，在那之後她就永遠地消失無蹤。這個題材對早期歌劇的劇作家與作曲家有一種特別的吸引力，它不僅將歌唱的力量作為重點，同時也巧妙地植入當時特別受歡迎的牧人田園生活。通常故事都會以圓滿的結局進行：如同佩里或者卡契尼的歌劇一樣，尤麗狄斯成功再度回到人間；或者在蒙特威爾第的版本中，奧菲歐隨著阿波羅登上希臘諸神的國度。

　　另一方面，以宗教音樂聞名的作曲家海因利希・舒茲（Heinrich Schutz）將奧菲歐神話譜曲成芭蕾舞劇，這是為了慶祝選侯繼承人約翰・格奧爾格（Johann Georg）的婚禮，當時在德勒斯登演出，可惜目前已經佚失。後來的幾世紀中，歌劇作曲家們偏愛回顧與引用這個神話，包括克里斯多夫・威利巴爾德・葛路克（Christoph Willibald Gluck 1762）、雅克・奧芬巴赫（Jacques Offenbach 1858）或是漢斯・維爾納・亨澤（Hans Werner Henze 1979）都曾這麼做。

交際，只在貴族與高級教士的圈子演出。這些作品都是為了特殊的場合而誕生，演出經常是獨一無二的事件。

羅馬學派的重要創新

在羅馬這個當時的教皇國中心，於十六世紀中葉形成了羅馬學派，這是一個由想實現特利騰大公會議（Konzil von Trient）對教會音樂提出要求的作曲家們所組成的圈子，他們強調歌詞的可理解性、表現力的莊嚴感，放棄以彌撒經文配上已存的世俗音樂作品（所謂的仿作彌撒曲）。他們吸取歌劇的概念，卻更強調道德宗教題材。羅馬學派所存在的最早歌劇，是艾米利歐・德・卡瓦列里（Emilio de'Cavalieri）的《靈魂與身體的遊戲》（*Rappresentatione di Anima, et di Corpo*），首演於被稱之為聖年的1600年，這一年作為天主教反宗教改革的象徵而特別隆重慶祝。在這齣歌劇中，合唱更扮演舉足輕重的角色，展現與深受宣敘調影響的佛羅倫斯歌劇的對比差異，這種情況在接下來幾年會變得更明顯。合唱不僅出現在每一幕的結束時，也被安插在一幕之內，強烈採納文藝復興時期牧歌的複音聲部的處理。整體來說，羅馬樂派的作曲家變化多端地形塑他們的歌劇，例如透過多聲部的合唱聲部處理，以及較為多元的宣敘調形式。多梅尼科・馬佐奇（Domenico Mazzocchi 1592-1665）在他的歌劇《阿多尼的項鍊》（*La catena d'Adone* 1626）前言中明確抱怨宣敘調只由數字低音所伴奏，因而「枯燥乏味」。

羅馬樂派在其他層面，也被證明對巴洛克時代的歌劇發展具有影響力。因為天主教教會禁止女性在舞台上表演，於是由閹人歌手擔任女性角色，很快連男性角色也由他們演唱，因此主要男

特利騰大公會議（1545-1563）的決議影響了羅馬樂派的音樂家。

性角色通常會由一位男性女高音負責，與他相關的女性人物則由一位男性女低音演唱。此外，羅馬的歌劇發展成布景豪華的戲劇，它的情節盡可能包容許多場景與舞台的變換，好能持續有新的噱頭。為了能夠達到特別的效果，發展出一種舞台機械裝置，例如能讓物品或者人物漂浮，或是讓一個岩洞崩塌。

　　很快地，喜劇開始在歌劇中出現，也就是在史蒂芬諾‧蘭迪（Stefano Landi 1586/87-1639）的悲喜田園劇《奧菲歐之死》（*La morte d'Orfeo* 1619）之中；而1637年的音樂喜劇《讓痛苦的人獲得希望》（*Chi soffre, speri*）也搬上舞台，它被視為第一齣喜劇歌劇。事實上，朱利歐‧羅斯皮格里歐西（Guilio Rospigliosi，

小知識欄

旋律與數字低音

在古希臘時代，單聲部獨唱被稱為獨唱歌曲，歌手自己用撥絃樂器伴奏，例如悲劇中的輓歌。因為致力於再度復興古希臘羅馬文化，佛羅倫斯同好會強勢回歸單聲部獨唱，遵循歌詞韻律的單一聲部旋律進行，讓唱出的歌詞更為明顯易懂，連續不間斷的低音旋律作為獨唱的伴奏與和聲的支柱，也就是持續低音，德文稱「Generalbass」為數字低音，並透過和弦補充。這個伴奏會以簡略的記譜符號來標示，音程透過數字說明，而這些音程會在低音上演奏。為了在和聲上正確地支撐單聲部，這個用數字標明的低音，讓演奏時的伴奏形式擁有某種程度的自由。

數字低音的應用，在十七世紀與十八世紀前半變得非常基本，所以這個時期也被稱為數字低音時代。

後來的教宗克雷門九世）所寫的這個劇本，寓言式地處理遊手好閒與品行高潔的關係：在一段幕間劇中，說著方言、以自然音域唱歌的義大利即興喜劇（Commedia dell'Arte）人物出場。羅斯皮格里歐西還為一部喜劇歌劇《從壞事生好事》（*Dal male il bene*，1653年首演）撰寫了劇本，但這個歌劇類型此時尚無法完全建立。

給所有人的歌劇

1637年在威尼斯創立了第一座公立歌劇院聖卡西亞諾劇院（Theatro San Cassiano），馬內利與貝內迪托・費拉利

（Benedetto Ferrari）同為歌劇院的經營者，為了慶祝開幕，演出了法蘭切斯科・馬內利（Francesco Manelli）的《安朵美達》（*L'Andromeda*）。新型娛樂獲得非常多的肯定，一直有新的歌劇院開張，各家劇院藉由引起轟動的表演來吸引觀眾，卻也會以優惠來力圖取勝，因此出現顯著的商業競爭。除此之外，歌劇院並不會限制觀眾在觀賞演出時用餐，甚至在一些歌劇院還會擺設牌桌。

　　首先必須讓一群被放在一起的形形色色觀眾滿意，以確保經

史蒂芬諾・蘭迪的歌劇《聖阿列希歐》（*Il Sant' Alessio*）（1631）於2000年在康城（Caen）歌劇院的一場演出，其劇本由後來的教宗克雷門九世撰寫。

濟效益上的成功，這個事實關鍵性地改變了歌劇這個種類的面貌。以前歌劇演出曾經是貴族社群的一大盛事，必須配合主辦宮廷的規定，也無需採取經費上的考量，因為歌劇演出的賣弄炫耀，有助於個別貴族的權力與名聲，如今要不是仰賴願意付錢的觀眾，幾乎無法負擔這樣的奢華。雖然威尼斯也投資了富麗堂皇的設備，為了可以重複使用，舞台布景與服裝卻只是標準化配置，然後根據每齣戲的不同細節而調整。基於經費考量造成舞台上避免出現大型群眾場面、盡可能地放棄合唱與芭蕾，管絃樂團只維持相當小型的規模。除了宣敘調之外，歌曲與詠嘆調大量出現，它們與情節之間經常只有鬆散的關係，在此同時，歌手卡司成為重點，他們的本領以及受歡迎度，往往決定一齣演出節目成功與否。他們以詠嘆調獨唱的形式最能表現個人魅力，詠嘆調獨唱很快就成為威尼斯歌劇最重要的音樂形式，它們因為琅琅上口的旋律而出眾，經常以流行的舞蹈節奏為依據。

受到貴族偏愛的牧羊人田園生活並沒有受到廣大觀眾的喜愛，取而代之的是扣人心弦、情節豐富的題材，通常仍是源自古代神話，在主要情節中經常加入充滿喜劇性或者誇張描寫的人物角色。

蒙特威爾第再一次跨越了這個新類型的界限，使其適用於新的訴求。他挑選了一位完全不是典範的歷史人物，根據喬凡尼‧法蘭切斯科‧布賽涅羅（Giovanni Francesco Busenello）的劇本所寫的《波佩亞的加冕》（*L'incoronazione di Poppea*，1642年首演），這齣歌劇是他第一次將歷史主題而非神話題材搬到舞台上。羅馬皇帝尼祿和他的愛人波佩亞為故事核心，充滿陰謀的情節，訴說了關於情慾、權力、道德的濫用。為了讓波佩亞可以登上后位，尼祿不假思索地驅逐了他的正宮歐塔薇雅：

我現在決定以鄭重的詔書

宣布歐塔薇雅的驅逐為永遠的流放

並將她趕出羅馬

把歐塔薇雅送到最近的海岸

然後替她準備好一艘木舟

任憑風的變化無常處置她

如此一來我就可以發洩我的滿腔憤怒

快點！馬上服從我的命令

　　最後代表「邪惡」的尼祿與波佩亞勝利；這齣歌劇以一首迷人的愛情二重唱（Puri ti miro）結束，這個結尾形成流派，在後續的商業歌劇演出中造成普遍的旋風。

　　威尼斯很快地採用了演出樂季的系統，歌劇只能在特定的演出時間看到，也就是狂歡節、從復活節一直到夏季休演、在秋天再度開始直到降臨期。歌劇只有在有利可圖時才會演出，但一齣歌劇很難歷久不衰，往往只能演出一個樂季，所以對新作品的需求非常龐大：十七世紀在威尼斯大約達到400齣歌劇的首演，經常是由多位作曲家所組成的團隊一起合作。威尼斯歌劇最重要的代表人物有蒙特威爾第的學生法蘭切斯科・卡瓦利（Francesco Cavalli 1602-1676），他寫了42齣歌劇、後來換到維也納宮廷歌劇院工作的安東尼歐・切斯提（Antonio Cesti 1623-1669），以及喬凡尼・雷格任齊（Giovanni Legrenzi 1626-1690），他在1662至1685年間創作了19齣歌劇。

克勞迪歐·蒙特威爾第（1567-1643）

　　蒙特威爾第是北義大利克雷蒙納（Cremona）的一位醫生之子，曾接受基礎深厚的音樂教育。十五歲就出版第一批自己的樂曲作品，1590年被曼托瓦的宮廷聘任為維奧爾琴／古提琴手，他在此也作為歌手演出，1602年被任命為宮廷樂隊長。五年後，為了慶祝君主的生日，蒙特威爾第「音樂寓言」《奧菲歐》在公爵府邸首演，這齣劇被視為早期歌劇史最重要的作品。1608年因為爵位繼承人的婚禮，緊接著演出根據阿里亞德涅（Adriane）與忒修斯（Theseus）希臘傳說改編的《阿莉安娜》（*L'Arianna*）歌劇，但目前只剩下著名的哀歌還保存著。因為與曼托瓦宮廷的關係逐漸緊張，蒙特威爾第離開並轉換到威尼斯工作，他取得在聖馬可大教堂擔任樂隊長的崇高職位，直至去世。即使因為受到黑死病的影響，他被授與擔任神父聖職，卻仍然繼續創作世俗音樂作品，其中包含為聖卡西亞諾劇院所作的歌劇，只有兩首蒙特威爾第的威尼斯時期作品留存下來：即《尤里西斯歸鄉記》（*Il ritorno d'Ulisse in patria* 1640）和《波佩亞的加冕》（1642）。

Chapter 3
巴洛克歌劇

法國國王宮廷的歌劇

　　十六世紀末的法國也力求古希臘羅馬戲劇的復興，詩歌與音樂學院（Académie de Poésie et de Musique）的詩人與音樂家聯合組成一個圈子，他們一樣在貴族社會制度的地盤上活動，卻想追求與佛羅倫斯同好會成員類似的目標。舞蹈在法國受到重視，宮廷芭蕾這個類型在十六世紀末蓬勃發展，大部分使用神話題材，情節中結合了舞蹈編排、詩歌、聲樂與器樂，以一些所謂的序舞（Entrée）將其付諸實現，

1654年，法國國王路易十世在小波旁廳扮演「上升中的太陽」。

最後再以大芭蕾（Grand Ballet）結束。除了職業音樂家與職業舞者之外，宮廷貴族成員也會一起演出，其中還包括國王本人。

　　路易十三過世之後，來自那不勒斯的紅衣主教朱爾・馬薩林（Jules Mazarin）實際接管攝政權協助未成年的路易十四，因為他的發起，義大利歌劇成功地在巴黎登上舞台。演出經常需要調整迎合法國人的品味，尤其是透過加入芭蕾舞場景，以及產生奢華鋪張舞台效果的機械裝置。為了慶祝路易十四以及西班牙的瑪莉亞・泰瑞莎公主成婚，在義大利成名的作曲家法蘭切斯科・卡瓦利於1660年被邀請至巴黎，創作了一齣劇名為《戀愛中的海克力斯》（Ercole amante）的歌劇。與此同時，法國宮廷作曲家讓・巴蒂斯特・盧利（Jean Baptiste Lully，原籍義大利），也獲得委託為這齣作品補上芭蕾舞場景，競爭的局面讓工作進度嚴重落後，以致歌劇無法及時完成。取而代之的是在婚禮上以改編形式演出卡瓦利的歌劇《薛西斯》（Xerxes），合唱部分由出自盧利之手的芭蕾舞所取代，就如同他從1650年左右開始處理的芭蕾舞劇一樣，這位宮廷音樂家還在這首作品前面加上了法國序曲。不同於三個樂章的義大利序曲，法國序曲通常以慢板樂章開始，大部分是附點節拍，緊接在後的是一段快速、經常為賦格的音樂，結束時第一部分的旋律素材會再度使用。這種序曲的形式在整個歐洲大受歡迎，例如韓德爾在他的清唱劇《彌賽亞》（Messias）中就使用了。卡瓦利的《海克利斯》歌劇在1662年才獲得首演，當時擁有法文劇名（L'Ercole），至少包含21段舞蹈幕間表演，路易十四在這些舞蹈中特別演出阿波羅、金星以及太陽這些角色。這齣戲則因為義大利歌詞與僅有一位閹人歌手的陣容，而遭受批評。

　　盧利與皮耶・波香（Pierre Beauchamp）透過他們為莫里哀劇

小知識欄

讓‧巴蒂斯特‧盧利（1632-1687）

　　這位法國民族歌劇的創立者出身於佛羅倫斯，成長於貧苦的環境，卻接受音樂方面的預備訓練，在喜劇表演上富有天分。盧利十四歲時在巴黎獲得一位法國公爵聘任為語言老師以及侍從，憑藉著舞者與小提琴手的才能，讓他成功地贏得年輕國王的青睞──國王比盧利還年輕六歲。1653年，盧利與路易十四在他所創作的《夜之芭蕾》中一起以舞者身分登台演出，於同一年被任命為器樂作曲家（composituer de la musique instrumentale），以此職務，他根據國王弦樂團的範例創立了一個更小型的「小型樂團」，取名為「國王的二十四把小提琴」，是由十六位樂手所組成合奏團，這個樂團在他的領導之下，例如透過一致的弓法，讓演奏技巧達到前所未有的完美。1661年他晉升為國王樂團的總監，並且入籍法國。盧利繼續努力以特殊的法國構想與義大利歌劇抗衡，1672年他成功地獲取皇家的歌劇特權，這讓他在實際上成為這個音樂類型與演出在巴黎的唯一領導者。從1673年，盧利以《卡德姆斯與赫敏》這齣歌劇開始，一年創作一部抒情悲劇，這個類型原本就被視為是法國的民族歌劇，其中包括《阿爾塞斯特》（1674）、《阿蒂斯》（1676），以及《阿西斯與伽拉忒亞》（1686）。盧利1687年因為腳部受傷而導致過世，這個腳傷是他自己被笨重的指揮棒砸到所造成。劇情片《跳舞的國王》（2000年，導演：傑拉德‧寇比奧（Gérard Corbiau））介紹了他在太陽王宮廷工作的事蹟。

作《討厭鬼》（Les Fâcheux 1661）的配樂，往獨立自主的法國歌劇方向更進一步，這齣戲被視為是第一齣芭蕾喜劇。這個類型是以音樂與舞蹈，還有奢華戲服及舞台布景來補充細節的對白

喜劇。盧利、波香與莫里哀後來一同合作的作品，還包括芭蕾喜劇《浦爾叟雅克先生》（*Monsieur de Pourceaugnac* 1669）與《貴人迷》（*Le Bourgeois Gentilhomme* 1670），而馬克–安端·夏本提耶（Marc-Antoine Charpentier）則為莫里哀的喜劇《無病呻吟》（*Le Malade Imaginaire* 1673）譜曲。

1669年，路易十四首先授與作家皮耶·佩朗（Pierre Perrin）特權以成立一所以推動特定法國歌劇為目標的學院。在佩朗失敗之後，盧利於1672年獲得了這個特權，壟斷了歌劇的演出。他與劇作家菲利浦·基諾（Philippe Quinault）合作，1673年創作了《卡德姆斯與赫敏》（*Cadmus et Hermione*），這是第一部抒情悲劇（tragédie lyrique），也是這個法國歌劇原型的名稱。它從古典法國戲劇接收了五幕的架構以及格律，卻為了有利於舞台布景與設計的多樣性變化，放棄時間與地點的一致性；除此之外，它還打破在悲劇中加進奇幻元素的禁令，這是劇作家皮耶·高乃依（Pierre Corneille）為了話劇所做的安排。各式各樣的神祇與神獸的登台，還有機械降神出現解圍的舞台效果，都屬於抒情悲劇。宣敘調確切地跟隨著歌詞，法文為air的詠嘆調，大多有著每個音節配一個音符的旋律，比起義大利的類似作法更為如歌，而且放棄了花腔與裝飾音藝術。約翰·馬特森（Johann Matteson）在他的文章〈凱旋門的基礎〉（*Grundlage der Ehrenpforte*）中如此描述盧利對歌唱聲部的處理：

> 他強烈反對詠嘆調與旋律中音符的重複、變奏（如同我們所稱）、或是斷裂；強烈反對矯揉造作以及過多的人物或風俗；也強烈反對聲部的進行與轉向，我不知道當今沒有教養的義大利人在這裡面找尋怎樣的醜陋美感，在他的歌劇

《阿爾米德》（*Armide*）之中只有兩個這樣的音節延展或者
裝飾，在《阿西斯與伽拉忒亞》連一個所謂的伴奏都沒有。

　　劇中常添加三聲部的合唱、器樂曲，當然還有舞蹈，在序
曲中總是吟詠一首對於君主的頌歌，劇本由宮廷和語言學院
仔細協商而完成，並經過許多審訂，主題大多從神話取材，改
編成可以讓人理解這是對國王的比喻。盧利直到1686年總共寫
了14齣歌劇，大部分是以基諾的劇本為依據，其中《阿爾塞斯

讓·巴蒂斯特·盧利的歌劇《阿爾米德》。由法國畫家與素描家加布里埃爾·德·聖·奧賓
（Gabriel de Saint-Aubin）所描繪。

特》（*Alceste* 1674）是根據尤利皮德斯（Euripides）所寫的古代悲劇《阿爾克斯提斯》（*Alkestis* 西元前438年）所改編，它受到傾向以對話為主的悲劇擁護者強烈抨擊，甚至引起對歌劇發展的基本爭論。其他作品包含《阿蒂斯》（*Atys* 1676）、《法厄同》（*Phaëton* 1683）以及《阿西斯與伽拉忒亞》（*Acis et Galatée* 1686，劇本為讓·加爾博特·德·康姆皮斯特龍（Jean Galbert de Campistron）所寫）。這部背景為西西里神話時代的英雄田園

拉莫的歌劇《達耳達諾斯》（*Dardanus*）以倖存於洪水的達耳達諾斯神話為基礎，華麗的舞台布置背景完全符合當時時代的品味。

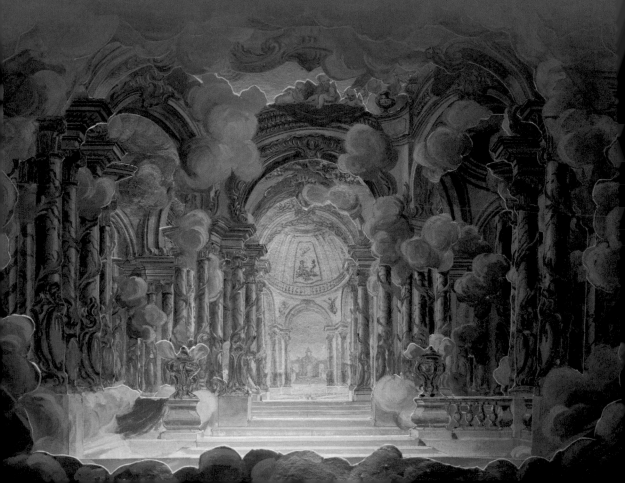

劇，是盧利所能夠完成的最後一齣歌劇，以英雄田園詩這樣的類型名稱，以及悲劇與喜劇的混合，暗示了作曲家從悲劇轉向比較「輕鬆」的題材。

在盧利過世之後，他的作品與風格仍然對法國歌劇造成很長一段時間的影響，直到讓·菲利浦·拉莫（Jean Philippe Rameau 1683-1764）的出現，才開啟新時代，他從1733年起嘗試將法國的宮廷歌劇從絕對主義的意識形態關聯中脫離出來。拉莫是一位管風琴師之子，1702年時為了研究義大利的作曲方式，曾在米蘭短暫停留，他擔任過亞維儂大教堂的管風琴手，1722年在巴黎定居，他在這裡出版了多篇音樂理論著作。五十歲時，他終於將他的首部歌劇《希波呂托斯與阿里西埃》（*Hippolyte et Aricie*）搬上舞台，在戲劇結構上仍然遵循盧利的規則，音樂方面卻踏上較為現代之路，尤其是拉莫透過他技藝精湛的配器法，掌握了令人印象深刻的大自然描述，以及精準的劇中人物性格刻劃。

死忠的盧利支持者卻反對拉莫的歌劇，譴責其喪失自然樸實。在他首部作品的成功之後，拉莫直到1757年快速地陸續上演了超過二十部不同形式的歌劇，其中包含抒情悲劇《雙子星卡斯托與波魯克斯》（*Castor et Pollux* 1737）以及《達耳達諾斯》（*Dardanus* 1739）、芭蕾歌劇《殷勤的印第安人》（*Les Indes galantes* 1735），還有抒情喜劇《普拉蒂埃》（*Platée* 1745），是十八世紀最不尋常的音樂戲劇之一。在這齣戲中講述一位醜陋的山林水澤仙女，她誤以為受到眾神之首朱比特的青睞——他開了一個玩笑假裝愛上她，還承諾要娶她，最後由一位男高音演唱遭受屈辱與被拋棄的普拉蒂埃。拉莫運用了這個主題，以擬聲的效果，加上精巧的舞蹈節奏與大膽的音程跳躍，諷刺地模仿法國歌劇經常表現浮誇的音樂。

閹人歌手

　　古希臘羅馬時代的晚期以來，在義大利與西班牙就有男孩在發育期前，為了保留他們的高音音域而被去勢，閹人歌手繼續保有小男孩的聲音（女高音或者女低音），同時胸腔與肺部卻能隨著身體成長達到男聲的力量與飽滿。由於缺乏睪丸激素，他們不會長出鬍鬚，這些年輕男子經常擁有天使般的容貌，這還會提升觀眾的熱情。基於教會禁止女性演出，於是提倡以閹人歌手取代，雖然天主教教會也禁止閹割，教皇唱詩班在十六與十七世紀卻仍然雇用閹人歌手，從十七世紀中葉開始，被「閹割」的男人成了歌劇舞台上真正的明星。

　　作曲家以幫女高音與女低音創作男性主角的方式，來響應觀眾的偏愛，譬如韓德爾在他的歌劇《凱薩大帝》（*Giulio Cesare* 1724）中就是這麼做。法里涅利（Farinelli，原名Carlo Broschi 1705-1782）是當時閹人歌手舞台上的明星，比利時導演科爾比奧（Gérard Corbiau）於1994年將他的生平故事拍成了電影。直到十九世紀初，閹人歌手的存在才銷聲匿跡。閹人歌手雖聲名大噪，卻也導致了許多痛苦，去勢的過程並非沒有危險，因為生殖腺的移除不是在消毒過的環境之下進行，根據推論，當時有許多被閹割的孩子死於感染。

義大利歌劇征服了中歐

　　從十七世紀中葉開始，義大利歌劇中心逐漸轉移到那不勒斯，就如同威尼斯一樣，這座城市提供了對於音樂接班人的豐富資源。它擁有四座孤兒院，這些孤兒院的男孩接受訓練成為音樂家，尤其是成為歌者，這些機構的名稱Konservatorium（源自拉

丁文conservare，儲存之意）在今時今日被使用在音樂教育機構
的名稱上。威尼斯的慈善機構則剛好相反，它們為合唱團與管絃
樂團照顧女性的後生之輩。剛開始在那不勒斯主要看到的，是由
威尼斯人所作曲以及演出的作品。然而它們很快就發展出屬於自
己的音樂傳統，這個傳統在接下來的一百年間關鍵性地決定了歌
劇的歷史。作曲家法蘭切斯科・普羅文札勒（Francesco Provenzale
1624-1704）被視為是所謂那不勒斯樂派的創立者，他所寫的十
部歌劇之中推測只有兩部留存下來，他強化了喜劇元素，喜歡使
用民謠的旋律與變化。屬於那不勒斯樂派最主要的作曲家則是亞
歷桑德羅・史卡拉第（Alessandro Scarlatti 1660-1725），他最為重
要的貢獻是給予歌劇一個穩固的架構，例如他引進的義大利序
曲，是一首三段式的序曲，頭尾都是快板樂章，中段速度緩慢
（後來由此發展出古典樂派交響曲），慢板大多只是簡短的段
落，而第三段通常會使用正在流行的舞蹈風格。

　　在義大利有了成功的開始之後，這個新類型也在接下來的
幾十年間，在德語區傳播，卻因為三十年戰爭的蹂躪以及敗壞
的經濟狀況而減緩，而且整體來說，造型較不華麗。1656年巴伐
利亞的選帝侯斐迪南・瑪利亞（Ferdinand Maria）就在慕尼黑成
立一間選帝侯歌劇院，後來也開放給一般大眾使用；在德勒斯登
的塔勳貝爾格（Taschenberg）歌劇院於1664至1667年間建立，容
納超過2,000位觀眾，是當時歐洲最大的歌劇院之一；在布倫瑞
克（Braunschweig）、漢諾威、懷森費爾斯（Weißenfels），以及
杜爾拉赫（Durlach）的宮廷也致力於推動具有義大利特色的歌
劇。維也納於1668年經歷了十七世紀最轟動的歌劇事件：特別建
造一棟受邀貴賓才能進入的三層樓木造劇院，而為了向女皇瑪格
麗特・特蕾莎（Margarete Theresia）致敬，在她深具藝術鑑賞力

的夫婿雷歐波德二世（Leopold II）的委託下，義大利人皮耶特
洛・安東尼歐・切斯提（Pietro Aontonio Cesti）所寫的歌劇《金
蘋果》（*Il Promo d'oro*）在那裡演出。這部作品包含了五幕，總

羅多維科・歐塔維歐・布瑪契尼
（Lodovico Ottavio Bumacini）為皮
耶特洛・安東尼歐・切斯提的歌劇
《金蘋果》所畫的舞台設計圖「大
火」，首演於1668年。

共有67個場景與23次布景更換，它的長度需要兩個下午的演出時間，超過1,000人在演出時工作，其中有50位歌者。

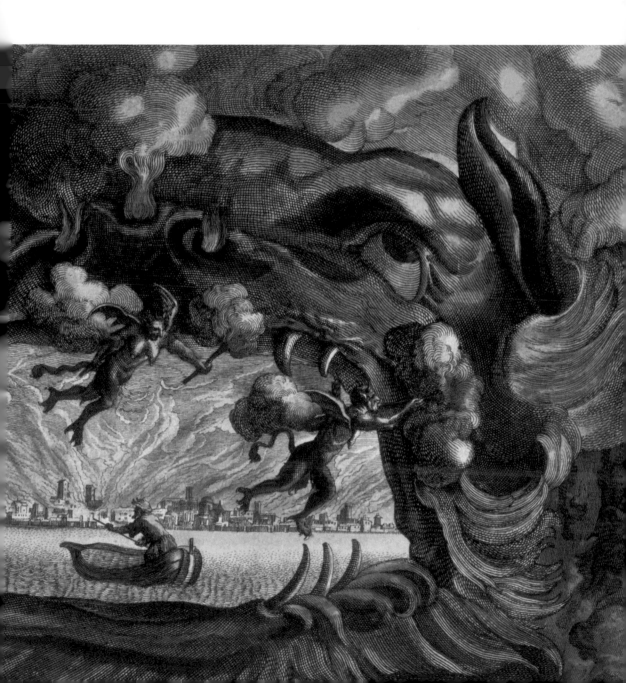

梅塔斯塔西歐的歌劇改革

義大利詩人與劇作家皮耶特羅‧梅塔斯塔西歐在十八世紀賦予莊歌劇通用的形式。

切斯提的華麗歌劇呈現了一個極端的例子（而且再沒有演出過），這個轟動事件說明了十七世紀晚期義大利歌劇有越來越趨奢華與講究噱頭的傾向。這也導致最終情節本身的關聯性越來越被忽略。總體而言，作品是由一個隨機偶然的場景順序所組成。劇作家阿波斯托羅‧季諾（Apostolo Zeno）首先在十八世紀初時抵制這個發展，而後是皮耶特羅‧梅塔斯塔西歐（Pietro Metastasio 1698-1782），他的歌劇改革產生了「梅塔斯塔西歐式的莊歌劇」（die metastasianische Opera seria）的概念，也就是崇高的風格。梅塔斯塔西歐首先在那不勒斯以及羅馬工作，1729年開始他在維也納皇帝宮廷擔任宮廷詩人的職位，他撰寫了27部歌劇劇本，這些劇本一再被譜曲，部分也以話劇演出。光是他的劇作《被拋棄的狄多》（Didone abbandonata）1724年在那不勒斯以多梅尼科‧薩洛（Domenico Sarro）的配樂首次演出，就大約有70次作為歌劇作品的基礎。《阿爾塔色斯》（Artaserse）1730年第一次在羅馬以雷奧納多‧芬奇（Leonardo Vinci）的音樂版本出現，直到這個世紀末時，大約被譜曲了80次，其中包含約翰‧阿多夫‧哈瑟（Johann Adolf Hasse）、約翰‧克里斯提安‧巴赫（Johann Christian Bach）、克里斯多夫‧

威利巴爾德・葛路克（Christoph Wilibald Gluck），以及多梅尼科・契馬羅薩（Domenico Cimarosa）。梅塔斯塔西歐只處理歷史或神話題材，通常是三幕劇，每一幕各有約10-15個場景，一般來說會有六位關係人物；故事核心是一個衝突，通常會跟履行責任與愛情之間的選擇有關，角色們大多是啟蒙絕對主義的典型代表，會謹慎對待這個兩難問題。英國音樂理論家查爾斯・伯爾尼（Charles Burney）在他1773年的旅行日記中如此記載：

> 在我有這個榮幸被介紹給梅塔斯塔西歐先生之前，我就從可靠的來源得知對於這位偉大詩人的下列訊息：比起歐洲所有傑出音樂家所集結的聯合力量，他的文章或許對於聲樂的改善——整體來說也就是對於音樂的改善——有更多的貢獻。……事實上，似乎正是主導他文章的溫柔開朗存在於他的生命中，即使是描繪刻劃激情，在這些文章中他更多是以從容的理性，而不是以激動敘述。

　　透過歌劇改革，結構隨之精簡，內容更加緊湊，這在演出實務上也出現改變。神祇人物與神話奇獸，如同喜劇人物與場景一樣被刪除。十七世紀偏愛的華麗舞台裝置，以及與無關劇情的墓園與洞穴等神祕地點，均消失不見。在梅塔斯塔西歐的影響之下，劇作家與作曲家的關係幾乎完全逆轉，劇作家不再是溫馴的情節製造者，反倒是作曲家經常要聽從劇作家的指示。

德勒斯登與漢堡截然不同的開端

　　德勒斯登是梅塔斯塔西歐特色莊歌劇特別興盛的中心。十八世紀初薩克森選帝侯強者奧古斯特在他改信天主教之後，將當時位於塔勳貝爾格的歌劇院改裝成了宮廷教堂。德勒斯登於1719年將茲溫格宮（Zwinger）的一座音樂劇場的舞台重新翻造，改裝成歌劇院。這間歌劇院的開幕是為了慶祝後來的選帝侯腓特烈‧奧古斯特二世（Friedrich August II）的婚禮，他是一位狂熱的歌劇愛好者，尤其在宮廷樂隊指揮約翰‧阿多夫‧哈瑟（1699-1783）三十年的任期內，這個城市變成了義大利歌劇的重鎮。哈瑟的任期，以他於1713年根據梅塔斯塔西歐劇本改編的歌劇《克雷歐菲德》（Cleofide）的首演開始計算。哈瑟大約寫了45部歌劇，其中有一些是在威尼斯、那不勒斯與米蘭首演，他將德勒斯登歌劇院的全體人員形塑成頂尖劇團，他的妻子，女歌手弗奧斯緹娜‧波爾多尼（Faustina Bordoni）在其中擔任領導角色。德勒斯登非常重視奢侈的設備以及演出噱頭。所以哈瑟的歌劇《索利瑪諾》（Solimano 1753）首演時，舞台上不只出現馬，還有駱駝、單峰駱駝，甚至大象。在七年戰爭期間，德勒斯登歌劇院遭受嚴重損害，1763年歌劇院解散，隔年哈瑟偕同妻子移居至維也納。

　　與德勒斯登相反，漢堡於1678年以德語地區第一座公立平民歌劇院的開幕，追隨了威尼斯的前例，在鵝市廣場旁的歌劇院（Opern-Theatrum am Gänsemarkt）的首場演出，是來自瑙姆堡（Naumburg）的約翰‧泰勒（Johann Theile）所寫的宗教歌劇《亞當與夏娃》（Adam und Eva），或者稱為《人類的創造、墮落以及再度振作》（Der erschaffene, gefallene und wieder aufgerichtete

Mensch）。這個宗教主題被認為是對漢堡新教牧師團體中一部分成員的妥協，因為他們強烈反對歌劇院的開幕。同一年，本身也是劇作家的聖凱薩琳教堂執事海恩利希・艾爾門霍爾斯特（Heinrich Elmenhorst）發表了一篇標題為〈古今戲劇學〉（*Dramatologia antiquo–hodierna*）的文章，他為歌劇辯護及說明，在漢堡所演出的歌劇，與那些被神學家譴責的異教徒戲劇是無法比較的，並且發表了下列的定義：

> 然而到處引起爭議的歌劇到底是什麼？歌劇就是一齣演唱的戲劇／在舞台上演出／擁有令人自豪的設備／以及大方得體的舉止／與心情相稱的賞心悅目／詩歌的運用／以及音樂的延續

　　漢堡演出法國與義大利歌劇，除此之外，定居當地的作曲家嘗試將兩種類型結合為一體，於是形成義大利風格花腔、法國風格芭蕾音樂及合唱的混合形式。通常宣敘調以德語演唱，所以觀眾可以跟上故事情節，詠嘆調以及合唱曲的歌詞，經常以風格相符的語言所寫。以漢堡而言，典型的「市場叫賣場景」相當受到喜愛，展現出當地具體的情況。鵝市廣場歌劇院早年具有影響力的人物，是作曲家萊恩哈德・凱瑟（Reinhard Keiser 1647-1739），1697年開始擔任樂隊指揮，1703至1707年之間則是舞台總監。他寫了77齣歌劇，也提攜後輩人才，例如年輕的格奧爾格・弗里德利希・韓德爾（Georg Friedrich Händel），後者從1703至1706年擔任管絃樂團的小提琴手與大鍵琴手，1705年則以歌劇《阿爾米拉》（*Almira*）獲得成功。1722年格奧爾格・菲利浦・泰勒曼（Georg Philipp Telemann 1681-1767）接掌鵝市廣場歌劇院

經理一職，直到1738年劇院關閉為止，他證明了自己是位異常勤奮的作曲家：光是為了漢堡歌劇院，他就寫了幾乎30齣歌劇，其中包含《米利維斯》（*Miriways* 1728），內容關於一位阿富汗部落酋長於1722年成功奪走波斯的統治權，他的命運在歐洲引起高度興趣而備受關注。

小知識欄

莊歌劇（Opera seria）

　　莊歌劇也就是嚴肅歌劇，是從那不勒斯發源，在1650年後很快地成為義大利、英國，以及中歐的主要歌劇類型，約長達100年之久，除了法國之外。劇情核心通常是一位被極度理想化的英雄，是神話或歷史人物，用來作為體現道德價值的榜樣。劇中的典型人物有三種類型，也就是英雄（通常是一位閹人歌手所呈現）；他的女性對手角色，大約負責一半的詠嘆調，常常也會演唱愛情二重唱；這一對愛侶的朋友或知己，每位理應演唱3至4首詠嘆調，還有僕人、無賴，或者虛偽的朋友。莊歌劇是一種編號歌劇：自成一體的編號並存，不一定要顯示內容上的關聯。這樣的「積木系統」讓彩排工作變得輕鬆，也創造歌劇個別配合演出場地的可能條件，大致上是透過將單一編號歌曲調整、刪除，以及轉調至另一調性的方式。敘述性宣敘調則以絕佳的可理解語言為關鍵，來推動情節發展，讓參與的人物在這個部分相互影響。詠嘆調則相反地展現停頓點或者間歇點：故事因此被反思與評論。詠嘆調經常會根據巴洛克情感理論，表現對於人物情感世界比較深入的觀察。這所涉及的是為了表現特定情感狀態的一系列音樂工具，例如嘆息動機。莊歌劇的一般詠嘆調形式為返始詠嘆調（Da-Capo-Arie），形式為ABA：AB兩個部分經常明顯的互相對比，而且在調性、速度，以及特色上有所不同，A的重複部分使歌者有機會透過歌唱旋律的裝飾，來表現他的技巧才能。

女歌者弗奧斯緹娜·波爾多尼，也就是宮廷指揮家約翰·阿多夫·哈瑟的妻子，1730年代對於德勒斯登歌劇演出具有影響力（羅莎爾巴·卡梅拉（Rosalba Camera）的粉彩畫，1730年）。

倫敦因為韓德爾變成音樂重鎮

　　與在法國相同，舞蹈也在英國舞台表演中擁有強烈的傳統，在此進行的是假面劇（Masque）這一類型，由序曲及一個主要寓言故事所組成，有著一連串的口說對白、歌曲、器樂，以及貴族和王宮成員參與的舞蹈。主舞結束後，通常會有觀眾一起加入，一般來說，假面劇是為了特定的場合而寫，只會在宮廷的觀眾面前演出一次。其次，就像在法國一樣，英國存在著一種較為阻撓歌劇建立的興盛戲劇傳統，給予戲劇音樂優先權。

格奧爾格・菲利浦・泰勒曼是巴洛克時代最具聲望的作曲家之一，創作了大量歌劇作品，最早是在法蘭克福擔任樂隊指揮，1722年開始領導漢堡的鵝市廣場歌劇院。

　　在英國引進義大利或者法國歌劇的嘗試於1670年代告吹，取而代之的，是由假面劇與舞台音樂的結合中，發展出的一種獨特類型，也就是有著音樂性場景及口說對白的半歌劇（Semi-Oper）。這類歌劇的主要代表者為亨利・普塞爾（Henry Purcell 1659-1695），他最早是以管風琴師打響名號，並為宮廷王室的慶祝場合創作宗教音樂。戲院總監湯瑪斯・貝特頓（Thomas Betterton）於1689/90年指派了一個委託給普塞爾，為他的劇本《女先知》（*The Prophetess*）或稱《戴克里先的故事》（*The History of Dioclesian*）譜曲（1690年首演）。其他委託作品緊接著出現，《亞瑟王》或稱《英國大人物》（*The British Worthy* 1691）以及

根據威廉·莎士比亞的《仲夏夜之夢》所改編的《仙后》（*The Fairy Queen* 1692）逐一登場。

　　在這之前，普塞爾就已經寫了他那個時代唯一一部通作式的英語歌劇《狄朵與埃涅阿斯》（*Dido und Aeneas*），它第一次可被證實的演出是1688或1689年在切爾西的一家女子學校，亦有可能更早之前在另一個場合就已經演出過。詠嘆調和法國的歌劇一樣如歌且短暫，其中一首以頑固低音所配樂的狄朵哀歌〈當我長眠於地下〉（*When I am Laid in Earth*），合唱扮演著重要的角

亨利·普塞爾的《狄朵與埃涅阿斯》是英國歌劇史代表作之一（朱塞佩·加里·達·畢比耶納（Giuseppe Galli da Bibiena）所設計的舞台布景，1712年）。

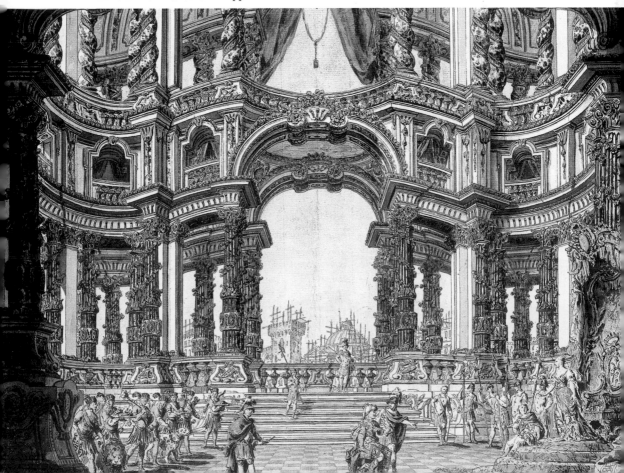

色。這齣歌劇長度只有將近一個鐘頭，因為沒有所屬的芭蕾音樂，必須加上舞蹈場景才能讓演出時間持續整整一個晚上。

　　1705年在倫敦乾草市場旁創立的女王歌劇院（後來是國王歌劇院），致力於喚醒觀眾對於義大利歌劇的興趣。1711年終於成功有所突破，韓德爾的歌劇《里納爾多》（*Rinaldo*）在這裡慶祝成功的首次演出，這件事促使這位作曲家將住所完全遷移至英國首都。1791年在國王的贊助之下，韓德爾作為藝術領導者創立了英國皇家學院，同一年他還旅行至德勒斯登，向在薩克森選帝侯宮廷任職的義大利作曲家安東尼歐‧洛提（Aontonio Lotti）商借最優秀的歌唱明星。他的預測果然發酵，歌劇院慶祝一個接著一個的成功，變成這個城市最主要的談論話題。1722年，作家約翰‧蓋（Johann Gay）在一封寫給愛爾蘭同僚強納森‧史威福特（Jonathan Swift）的信中如此闡述：

　　　這座城市中與娛樂相關之事全部都圍繞著音樂打轉，演奏實用的小提琴、低音奧維爾琴以及雙簧管，而不是詩意的豎琴、里拉琴或者長笛。除了閹人以及義大利女性之外，沒有人膽敢再說：「我會唱歌」。每個人都自認是一位屬害的音樂專家，連原本無法區別不同旋律的人們，現在也每天討論關於韓德爾、波諾齊尼（Bonocini）與阿提里歐（Attilio）各式各樣的風格。荷馬、維吉爾以及凱薩被遺忘，或者他們無論如何已經不再重要，因為在倫敦，人們現在讚美的是閹人歌手塞納西諾（Senesino），而不是曾經存在的重要人物。

在約翰・克里斯多夫・佩普胥（Johann Christoph Pepusch）以及約翰・蓋的諷刺性《乞丐歌劇》（*Beggar's Opera*）妨礙到他之前，至1728年止韓德爾總共在國王歌劇院演出了14齣歌劇，其中包含《凱薩大帝》（*Guilio Cesare in Egitto* 1724）以及《羅德琳達》（*Rodelinda* 1725）。貝爾托特・布萊希特（Berthold Brecht）在二十世紀把蓋的劇本改編為《三便士歌劇》（*Dreigroschenoper*），將小偷、強盜與騙子作為情節的主體，不僅藉此抵制莊歌劇的英雄人物，還對貧窮人民的生活環境加以批評。佩普胥的作品則是處理一系列流行旋律，這

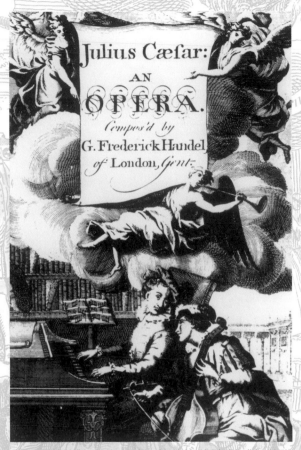

格奧爾格・弗里德利希・韓德爾的歌劇《凱薩大帝》節目手冊，1724年在英國首都演出。

些旋律也來自被他嘲諷的韓德爾作品。《乞丐歌劇》擁有非同小可的高賣座率，不只是它以英語、而不是被視為菁英的義大利語所撰寫，同時也是因為創作者成功聘用出色的歌者。在接下來的幾年，當莊歌劇失去越來越多觀眾的同時，有越來越多所謂的敘事歌劇（Ballad Operas）搬上舞台。韓德爾直到1737年都還嘗試以新歌劇和從義大利引進的歌唱明星創作，最終卻必須解散他的團隊。

1728年在倫敦首演的《乞丐歌劇》諷刺地模仿莊歌劇，同時揭露在英國社會之中的弊端。

小知識欄

格奧爾格・弗里德利希・韓德爾（1685-1759）

　　韓德爾是1685年出生於哈勒（Halle）的優渥醫生家庭後代，孩提時代接受管風琴以及作曲課程訓練，1702年因為父親的期望而開始研讀法律，同時他也在家鄉擔任大教堂管風琴手。一年之後前往漢堡，在那裡的鵝市廣場歌劇院以小提琴手與大提琴家身分工作。1705年他順利讓自己的第一齣歌劇《阿爾米拉》在那裡進行首演。韓德爾1706年前往義大利，在那裡，他除了宗教音樂作品之外，也寫了其他歌劇。1710年回到德國之後，他為漢諾威選帝侯格奧爾格・路德維希（Georg Ludwig）服務，擔任樂隊長的職位，卻很快就再次旅行前往倫敦。他以歌劇《里納爾多》（1711）的首演獲得首次巨大成功，短暫返回漢諾威後，韓德爾於1712年將自己的居住地完全遷移至英國首都。他的僱主喬治一世1714年加冕為英國國王，這件事對他而言來得及時。韓德爾1720年屬於皇家音樂學院的創始人之一，其目的是在倫敦建立鞏固義大利大歌劇的地位。韓德爾的歌劇在接下來八年連戰皆捷，之後觀眾的興趣逐漸下降，學院面臨徹底失敗。這位作曲家多次嘗試振興這個機構卻徒勞無功，最後完全拋棄歌劇，全心投入於宗教神劇。他以此再度贏得觀眾的關注，他的《彌賽亞》（Messias 1742）晉升為音樂史上最有名的作品之一。

Chapter 4
前往維也納古典樂派的路上

啟蒙時代開啟對世界的另一種視野

　　十八世紀在歐洲被視為啟蒙運動時代，由於十七世紀的自然科學知識和考察旅行，世界觀因而有所改變，先前的權威受到質疑，這時人們被鼓勵應該擁有獨立自主的想法。「鼓起勇氣使用你的理智！」這是啟蒙時代最重要的哲學家伊曼努耶・康德（Immanuel Kant 1724-1804）所提倡的原則，根據其定義，這個劃時代的改革運動讓「人類脫離其咎由自取的未成年」變得可能。理性、批判的勇氣、思想的自由以及宗教的包容應該戰勝教會的教條主義與專制主義的政權形式，法國大革命前的「第三等級」、也就是中產階級，逐漸對於自己的權

多瑙施陶夫（Donaustauf）瓦爾哈拉（Walhalla）神殿中的路德維希・范・貝多芬（Ludwig van Beethoven）大理石胸像。

利提出要求。啟蒙運動導致與先前的秩序和權力架構決裂，造就對於人類尊嚴、自由與快樂的新概念——這件事最為徹底的表現就是發生於1789年的法國大革命。

小知識欄

拯救歌劇（Rettungsoper）與法國大革命

　　因為與法國大革命息息相關，從1789年開始，在法國誕生了相當多反映革命理想與思維的作品。在這些拯救歌劇或者警醒歌劇（Schreckensoper）之中，通常與解救一位因為受到冤屈而被囚禁的人物有關：最後通常是戲劇性、出乎意料的結局，而在這樣的結局中，誠如美德、自由以及人性尊嚴這樣的崇高理想會戰勝低賤的動機。歌劇因此對革命造成的社會改變有所反應。諸如對壓迫者的抵抗、個人的應變能力，以及為了達成共同目標的同心協力這樣的題材，則受到歡迎。拯救歌劇在音樂上遵循喜歌劇的傳統，獨特的元素是在節奏與力度上「造成恐懼的狂怒」（élan terrible），合唱齊聲呼喊、號角齊鳴以及鼓聲震天，這些都是為了強調戲劇性事件的發生。這個類型的典型例子包括亨利·蒙坦·伯頓（Henry Montan Berton）針對教會與王室政權提出批判的《修道院的暴行》（*Les rigueurs du cloître* 1790）、讓-法蘭索瓦·勒蘇爾（Jean-Francois Lesueur）的三幕劇《強盜窩》（*La Coverne* 1793），還有路易吉·凱魯比尼（Luigi Cherubini）的兩部歌劇：在《洛多伊斯卡》（*Lodoiska* 1791）這齣歌劇中，一位波蘭伯爵受到野蠻的韃靼族幫助，將他的愛人從監禁中解救出來；而在另一部《挑水人》（*Les deux Journee* 1800）劇中，則是一位平凡的挑水夫米歇爾提供被追捕的伯爵與其妻棲身之處，並且幫助他們逃脫；而貝多芬的唯一一部歌劇《費黛里歐》也屬於拯救歌劇。

　　與此同時，萌生嚮往簡單與自然的需求，反對越來越被認為浮誇且做作的巴洛克生活方式，法國哲學家、作家以及作曲家讓-雅克・盧梭（Jean-Jacques Rousseau 1712-1778）在他的《論科學與藝術》（1750）中發展出一種觀念，也就是人類尚未被科學與藝術所破壞之前快樂且自然的原始狀態，他由此衍生出擁有純潔、美德以及自由這些道德價值的質樸典範。古希臘羅馬時期也可視為「自然」，因為當時人們仍然相信可以實現所有人類的理想。

　　這些新的概念與理想也在音樂中付諸實現：在歌劇中，人物角色這時被理解為行動者，掌握自己的命運，並且在當下證明自己禁得起考驗。特別是在擁有重要代表作曲家如約瑟夫・海頓（Joseph Haydn 1732-1809）、沃夫崗・阿瑪迪斯・莫札特（Wolfgang Amadeus Mozart 1756-1791），以及路德維希・范・貝多芬（Ludwig van Beethoven 1770-1827）的維也納古典樂派之中，人們努力追求一種開朗自然的表達方式，一種旋律、節奏與和聲之間的均衡，避免極端。所以莫札特在一封於1781年9月26日寫給父親雷歐波德・莫札特（Leopold Mozart）的信中，對於他的歌唱劇《後宮誘逃》中的後宮守衛歐斯敏（Osmin）這個角色如此寫道：

　　　因為處於這樣強烈憤怒情緒的一個人，會逾越所有規則、標準與目標，他不再認識他自己，如此一來必然也不再聽得懂音樂；因為不管是否激烈，激情從未必須被表達至令人厭惡的程度；就算處於最為可怕的狀態，音樂也從來不會冒犯耳朵，而是依然讓人覺得愉快，結論是音樂必須永遠存在，所以我對於F（詠嘆調的音）沒有選擇陌生的音調，反而是選擇愉悅的樂音。

歌劇變得平民化

　　在《乞丐歌劇》以及其他敘事歌劇獲得成功之後，莊歌劇就再也找不回以往的優勢，至於其他歐洲國家，最晚也在十八世紀下半葉陸續出現傳統歌劇改革的聲浪。直至當時，歌劇的產生與演出有很大程度跟宮廷領域、世俗與教會權貴息息相關，隨著經濟與社會聲望逐漸攀升，以及能夠與其相符的自我覺醒，在公民之中發展出一種對於文化活動不斷增加的需求。為了滿足這樣

米蘭史卡拉歌劇院是世界上最著名的歌劇院之一。

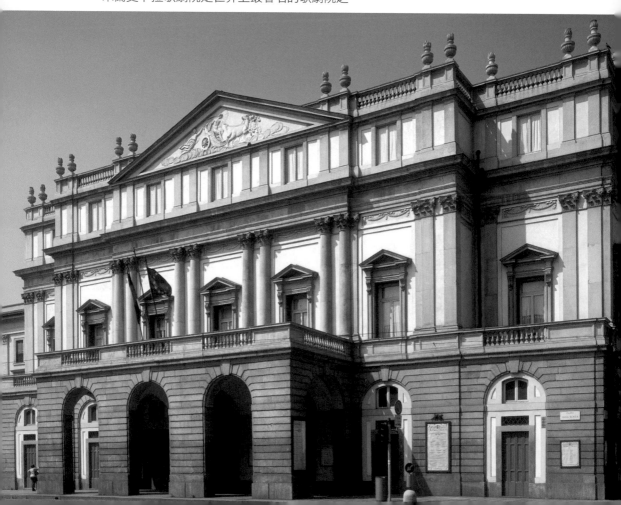

的需要，十八世紀時興建許多歌劇演出的新場地，其中包括那不勒斯的聖卡羅歌劇院（Theatro San Carlo）、威尼斯的鳳凰劇院（La Fenice）、米蘭的史卡拉歌劇院、倫敦的柯芬園皇家歌劇院（Covent Garden）、柏林的國立歌劇院（Unter den Linden），以及慕尼黑的居維里耶劇院（Cuvilliés-Theater）。

　　直到十八世紀晚期，雖然義大利莊歌劇與法國抒情悲劇一直都還是獨占鰲頭的歌劇類型，但隨著義大利喜歌劇、法國喜歌劇以及德國歌唱劇這類輕鬆愉快、比較不華麗的舞台作品出現，而

小知識欄

史卡拉歌劇院

　　米蘭歌劇院，簡稱史卡拉，是世界上最有名的歌劇院，在一場發生於1776年2月25日狂歡節盛會過後的大火摧毀了其前身皇家公爵劇院之後，建築師朱塞佩・皮耶馬利尼（Giuseppe Piermarini）接受擁有古典主義風格立面以及華麗觀眾席的新建築委託，在將近兩年的時間之內落成。為了讓新劇院取得足夠空間，於是拆除了史卡拉聖母教堂，這也是歌劇院名字的由來。史卡拉歌劇院於1778年8月3日以安東尼歐・薩里耶利（Antonio Salieri）的歌劇《歐羅巴現身》（L'Europa riconosciuta）開幕演出，當時歌劇院可以容納3,000位觀眾，雖然依照當時的慣例，木質地板不能安排座位，也就是說觀眾必須站著看完整場演出。即使經濟並不富裕的觀眾也可以在兩側的頂層樓座觀賞歌劇。直至今日，演出者對坐在這一區的歌劇愛好者，還是不敢掉以輕心。2006年12月男高音羅伯托・阿蘭尼亞（Roberto Alagna）曾在一次演出威爾第《阿依達》中的拉達梅斯時，因頂層樓座人們激烈不滿的噓聲喊叫而倉促逃離舞台，必須由作為替身的安東尼洛・帕洛姆比（Antonello Palombi）來頂替。

有了競爭對手。舞台上演出的題材因為觀眾而有所改變，出身平民的人物取代歷史以及神話中的英雄，成為劇情的核心；同時就像話劇一樣，此處同樣適用「階級條款」，據此，悲劇繼續留給王公貴族以及其他地位崇高人物的命運遭遇，而平民生活的事件就只准許在喜劇中展現，因為他們既不偉大也不重要，與此呼應，新式歌劇種類被稱作喜劇，即使它們並不直接處理喜劇題材。

由於季諾以及梅塔斯塔西歐的改革，喜劇元素從歌劇中被排除，它卻在義大利歌劇中以幕間小喜劇／間奏曲（Zwischenspiel）的形式回歸。這些幕間喜歌劇會安插在一齣喜劇的各幕之間，卻和劇情無關。這種喜劇幕間表演變成一種新歌

小知識欄

義大利喜歌劇（Opera buffa）

義大利喜歌劇（源自義大利文buffone，意思是丑角、愛講笑話的人）是宮廷莊歌劇的平民對照版。它講述的是大眾通俗或者輕鬆愉快的題材，人物經常屬於不同社會階層，在這些階層之間形成衝突。典型來說，下層階級多為機靈狡猾、以各式各樣的手腕成功勝過社會地位特權。喜歌劇在音樂上利用簡單的方法與形式。它也使用乾宣敘調，歌者由少數的樂器伴奏，因此比整個樂團一起演出的伴奏宣敘調在節奏上有更大的自由度。有著花腔與裝飾音的返始詠嘆調被擁有短暫樂句的如歌旋律取代；合唱明顯得到更多的重要性，常常加入多聲部的場景作為提升氣氛的工具或者一幕的結束。整體而言，比起巴洛克時期莊歌劇，音樂更為強烈地為喜歌劇的情節與歌詞服務。喜歌劇使用日常用語，經常以一種敘事性歌唱，也就是猶如日常說話方式的歌唱風格來演唱，將諸如打噴嚏、打哈欠、口吃這樣的聲響以音樂轉化。

劇種類的基礎，其中一個著名範例就是《管
家女僕》（*La serva padrona* 1733），此劇是
義大利作曲家喬凡尼・巴提斯塔・裴高
雷西（Giovanni Batista Pergolesi 1710-
1736）為他今日幾乎被遺忘的三幕
嚴肅歌劇《高傲的囚犯》所寫的幕
間喜劇。他沿用義大利即興喜劇主
題，有錢的老笨漢被自己的精明女
僕賣俏奉承所誘惑，與她結婚。
裴高雷西借用義大利南部的民俗
音樂，盡可能放棄純粹的裝飾
音歌唱，音樂突破巴洛克情感理
論的僵化規則，支持歌詞感性且
生動的轉化，以自然的音域演唱：
男性角色由男低音擔綱。《管家女
僕》在那不勒斯的首演之
後，很快就以獨立的作品演
出，而且在整個歐洲獲得演
出的機會。直到今天，這齣簡短
的兩人演員作品被視為喜歌劇後
續發展的根本。

義大利喜劇劇作家卡羅・高多尼在他的劇本
中，讓源自義大利即興喜劇傳統的特色更為精
緻，就像這位「愛自誇的丑角斯卡拉穆恰」
（Scaramouche）成為獨特的角色人物。

　　輕鬆的義大利歌劇主題後來
也經常是義大利即興喜劇（Commedia dell'Arte）的題材，有著典
型化的角色，取樣於日常生活場景，圍繞著愛情與嫉妒、陰謀
與外遇、虛榮與誇張的驕傲。除了許多戲劇作品之外，也撰寫
了大約兩百部歌劇劇本的義大利人卡羅・高多尼（Carlo Goldoni

米蘭史卡拉歌劇院的契馬羅薩《祕密的婚姻》這齣歌劇，於1957年受邀至愛丁堡藝術節演出。

1707-1793）才開始賦予角色個人獨特樣貌，將他們設計成不同角色類型的混合，以此形成影響義大利喜歌劇的風格。高多尼劇本的特色是充滿轉折與變化多端的情節，會以樂團合奏開始，並且以不停歇音樂規劃的終曲結束，這樣的革新促使作曲家不再將轉捩點以宣敘調詳盡論述，而是將其以音樂處理。不同於這個音樂種類的常態，高多尼的許多劇本多次被譜曲，其中包含《月亮上的世界》（*Il Mundo della Luna*）（巴爾塔薩瑞‧賈路丕（Baltasare Galuppi 1750）、約瑟夫‧海頓（Joseph Haydn 1773））以及《棄嬰》（*La Cecchina assia La buona figliuola*）（艾吉迪歐‧杜尼（Egidio Duni 1756）、尼可羅‧皮契尼（Niccolo Piccinni 1790））。除此之外，他的戲劇也成為其他劇作家創作劇本的基礎。作曲家安東尼歐‧薩里耶利（1750-1825）也為許多這樣的劇本譜曲，其中包括《老闆娘》（*La locandiera* 1773）以及《心之所向》（*La calamita de'cuori* 1774）。除了賈路丕、皮契尼以及薩里耶利之外，屬於這個新型音樂種類的代表作曲家還有那不勒斯人多梅尼科‧契馬羅薩（Domenico Cimarosa 1749-1801），他曾經在俄國女皇凱薩琳大帝的宮廷以及維也納的皇帝宮廷歌劇院服務，在他

最為成功的歌劇《祕密的婚姻》（*Il matrimonio segreto* 1792）中，
講述關於一位為了提升自己的社會地位，想要將女兒嫁給貴族的
父親，當然這些年輕的女士們讓他的計畫落空，因為她們其中一
位已經祕密結婚。

喜歌劇之爭與法國喜歌劇

《管家女僕》成功的系列演出以及其他1752至1754年間在巴
黎歌劇院所演出的幕間喜劇，引起了所謂的喜歌劇之爭。義大利
喜歌劇的信徒與法國抒情悲劇的追隨者勢不兩立地相互對抗，甚
至在王宮之內也不例外。作曲家讓-菲利浦・拉莫（Jean-Philippe
Rameau）隸屬的國王陣營（coin du roi）支持法國民族傳統；而
王后陣營（coin de la reine）卻認為義大利喜歌劇才能體現自然性
的理想典範，其中屬於這方的包括作家與哲學家讓-雅克・盧梭
（Jean-Jacques Rousseau），他在著作《懺悔錄》中如此說道：

> 喜歌劇為義大利音樂贏得了非常熱情的信徒，整個巴黎
> 分成兩個部分，彼此激烈地相互對抗，彷彿這是一件跟城市
> 或者教會有關的事情一樣。其中一方勢力較大、人數較多，
> 是由大人物、有錢人以及女性所組成，致力於法國音樂；而
> 另一方較為激情、傲慢、狂熱，由真正的行家所組成，也就
> 是才華出眾以及天賦異稟的一群人。

盧梭以他〈關於法國音樂的一封信〉（1753）一文激烈地捲
入這場爭論之中，並且採取反對法國歌劇傳統的立場。他解釋：
比起其他任何一種語言，義大利語「更為柔軟、更為悅耳、更為

和諧，而且發音更為清晰」，相反地，法語歌曲「只是一種持續不斷的狗吠，對於每隻客觀的耳朵而言都無法忍受。」然而，這樣的認知卻沒有阻止他在1752年以法語為單幕幕間喜劇《村落的占卜師》（Le devin du village）創作音樂與劇本，這齣喜劇擁有歌唱宣敘調，情節完全遵循他對自然樸素的要求：一個男人被伴侶以外的另一個富有的女士所吸引，導致這對愛侶暫時分開，幸虧村落占卜師的有利建議，讓原來的這一對戀人再度找到彼此。盧梭在音樂方面寫了優雅的旋律以及簡單的和聲伴奏，與法國嚴肅劇複雜、被許多人認為呆板且做作的結構形成明顯對比。這部歌劇在法語劇院一直持續演出到1829年，多次被模仿與改編，在諷刺滑稽的模仿作品中，以當時十二歲的莫札特所寫的歌唱劇《巴斯蒂安與巴斯蒂妮》（Bastien und Bastienne 1768）最為出名。

哲學家讓-雅克‧盧梭以他的幕間喜劇《村落的占卜師》對法國喜歌劇的產生有所貢獻。

《村落的占卜師》被認為是法國歌劇中一種新類型的先驅者，也就是法國喜歌劇，它以義大利喜歌劇為目標，卻以口說對白取代歌唱宣敘調而與其有所不同。屬於十八世紀上半葉這個新音樂類型最重要的作曲家是安德烈‧埃內斯特‧摩德斯特‧格雷特里（André Ernest Modeste Grétry 1741-1813），他以《印第安人胡龍》（Le Huron 1768）、田園歌劇《露西爾》（Lucile 1769），以及魔幻歌劇《美女與野獸》（Zémire et Azor 1771）享

有很大的成就，對於最後被提及的這部作品，《風雅信使》
（*Mercure de France*）這份雜誌如此評論：

> 這齣迷人而新穎的戲劇滿足想像力與眼睛，且深入人
> 心；音樂精緻，同時總是非常真實、感性且深思熟慮，它再
> 現靈魂的所有感情衝動。

　　如同盧梭在他的歌劇《村落的占卜師》中曾經所做的那樣，
格雷特里在他的歌劇中主要加入民俗風格的感人場景，甚至是多
愁善感的渲染，而不是像義大利喜歌劇一樣，加入滑稽或者荒誕
的元素。在晚期作品中，他更是將這個類型的界線繼續往外擴展
到悲劇性，就像在《獅心王理查》（*RichardCœur-de-lion* 1784）
一樣，它被視為拯救歌劇的典型例子。在這齣歌劇中，吟遊詩人
布隆德爾成功將獅心王理查從城堡司令官的監禁中解救出來，由
於口說對白的緣故，這部作品也使用法國喜歌劇的名稱。這齣歌
劇因為回憶動機的加入，變得充滿歷史感，回憶主導動機預示了
浪漫派以及理查·華格納的主導動機技巧。

葛路克的歌劇改革

　　就在輕鬆愉快的平民歌劇作曲家與劇本作家以嶄新形式對
抗傳統歌劇之時，克里斯多夫·威利巴爾德·葛路克（Christoph
Wilibald Gluck 1714-1787）卻費盡心力改革並且創新莊歌劇。葛
路克是一位來自上法爾茲（Oberpfalz）的森林管理員之子，經由
維也納來到義大利，他在這裡為威尼斯與米蘭的歌劇院提供傳統
作品好幾年之久，成就非凡。1752年他決定定居於維也納，密集

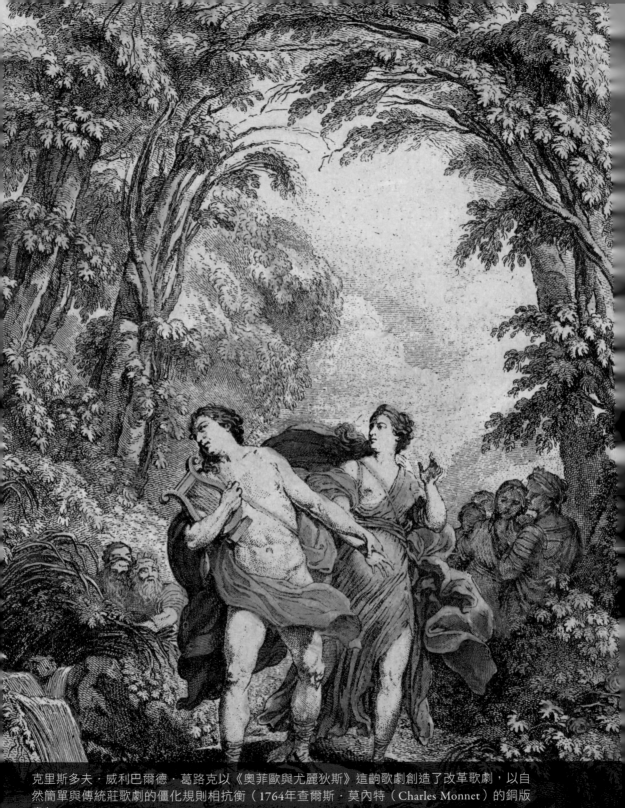

克里斯多夫‧威利巴爾德‧葛路克以《奧菲歐與尤麗狄斯》這齣歌劇創造了改革歌劇，以自然簡單與傳統莊歌劇的僵化規則相抗衡（1764年查爾斯‧莫內特（Charles Monnet）的銅版畫）。

從事創作新式的法國喜歌劇，之後卻以《奧菲歐與尤麗狄斯》（*Orfeo ed Euridice* 1762）這齣歌劇開創了一條完全屬於自己的道路。在他的下一部「改革歌劇」《阿爾切斯特》（*Alceste* 1767）的序言中他如此寫道：

> 當我正在創作《阿爾切斯特》的音樂時，我就下定決心讓它徹底擺脫所有濫用的音樂惡習，這些濫用要不是因為歌者聽從餿主意愛慕虛榮，就是因為作曲家過於強烈想要受到喜愛而形成，它們是長久以來損害義大利歌劇的原因，並且讓所有戲劇中最為光輝燦爛與美好的種類，變成最為可笑與最為無聊的一種。我認為要再度將音樂限制在其真正的目的上，透過表情以及故事主要情節的場面服務詩歌，不中斷情節，也不藉由無用多餘的裝飾解釋情節。我相信，就像在一張正確而且安排得宜的圖畫中，顏色的生動及光影的合宜分布，可以做到不改變其輪廓而讓人物活躍起來，音樂可以有同樣的效果。

葛路克絕對不是第一位對於莊歌劇演出實務進行批判的人，莊歌劇在這期間已經被包裹成一種制式規則，與逐漸形成的自然性要求互相對立，劇情越來越複雜，對於觀眾而言幾乎無法理解。戲劇上的發展被忽略，正是需要給予歌者機會展現他們的技巧來作為彌補，這也獲得喝彩聲的回報。1720年法律學家與作曲家貝內德托‧馬切羅（Benedetto Marcello）在他的諷刺作品《現代的戲劇》（*Il theatro alla moda*）中就已激烈抨擊傳統歌劇的公式化，譴責閹人歌手以及首席女歌手幾乎毫無約束的權力地位。除此之外，為普魯士國王德烈二世提供音樂與藝術問題意見的法

蘭切斯科・阿爾嘉洛蒂也在他的文章〈論歌劇〉中要求，歌劇必須被導回它的基本原則，尤其必須返回自然樸實，因此對他而言，特別重要的是根據「先音樂，後歌詞」（Prima la musica, poi le paroe）的基本原則，忽略歌詞的音樂轉化。他另外也批判：許多詠嘆調中的花腔並不是為了感情的表達，而只是歌者想要強調技巧的高超，他將閹人歌手以女高音音域所呈現的君王角色視為不得體且無法使人信服。

葛路克與他的劇本作家拉涅里・德・卡爾札比吉（Ranieri de' Calzabigi）一起合作，使得音樂再度服務文字，也就是用來說出感情、表達內心所發生的事。他簡化劇情，造就合理的戲劇發展過程與清晰的架構，放棄次要情節、混亂以及陰謀。在出現有著令人唾棄的裝飾歌唱的冗長返始詠嘆調之處，他根據簡單自然的原則加上了分段或者通作式歌曲，充滿戲劇性地全面仔細安排有著管絃樂團伴奏的宣敘調；他積極在情節中加入了合唱與芭蕾舞，而葛路克的序曲也不再是一首毫無關聯的器樂作品，而是對劇情的準備。

一齣德語歌劇的起源

十八世紀的下半葉才在德語區發展出自己的歌劇傳統，義大利莊歌劇剛開始仍然占上風，在宮廷範圍演出，為此經常聘請四處旅行的流動性劇團與忙碌的義大利作曲家與歌手，就連任職於薩克森選帝侯宮廷的約翰・阿多夫・哈瑟或者任職於維也納皇帝宮廷的克里斯多夫・威利巴爾德・葛路克這樣的德國作曲家也創作義大利歌劇。歌唱劇是受到英國敘事歌劇與法國喜歌劇的啟發，逐漸發展出一種喜歌劇的德國變體。查爾斯・柯費（Charles

Coffey）的敘事歌劇《天翻地覆》（*The Devil to pay* 1731）以德語翻譯的版本 *Der Teufel ist los*或者*Die verwandelten Weiber*，於1740年代在柏林與漢堡等地獲得很大的成功，後來這個作品也因為新配樂再度多次被採用，直到1766年聖湯瑪斯教堂樂隊長約翰・亞當・希勒（Johann Adam Hiller 1728-1804）改編成一齣三幕喜歌劇。希勒被認為是德國歌唱劇的創立者，歌唱劇的特色是口說對白、歌曲與如歌的詠嘆調，以及所謂的終幕音樂，合唱團面向觀眾宣告故事的道德教訓，情節部分由粗俗的滑稽劇情所構成，經常會以美化鄉村生活的田園風光為改編題材，這也適用

作曲家與樂隊長約翰・亞當・希勒被認為是德語歌唱劇的創立者。

於希勒以法語範例為基礎的其他歌唱劇，其中包含《在宮廷的洛特小姑娘》（*Lottchen am Hofe* 1767）、《鄉村的愛情》（*Die Liebe auf dem Lande* 1768）以及《狩獵》（*Die Jagd* 1770）。

歌唱劇的首要重鎮位於萊比錫，希勒在此從1771年開始經營一所歌唱學校。1776年奧地利皇帝約瑟夫二世（Joseph II）在維也納宣布法文歌劇院（今天的城堡劇院（Burgtheater））變成德語國家歌劇院，以推動德語戲劇為目標。兩年之後，他額外創立德語國家歌唱劇院（Deutsche Nationalsingspiel），以伊格納茲・烏姆勞夫（Ignaz Umlauf 1746-1796）的作品《礦工》（*Die*

Bergkanppen）開幕，卻在1783年再度關閉。除了題材以及德語之外，這齣歌唱劇既沒有顯示出獨立自主的形式，也沒有表現獨樹一格的音樂語言，烏姆勞夫寧可廣泛地求助於法國與義大利的範例。出身於義大利的維也納宮廷作曲家安東尼歐・薩里耶利1781年以歌唱劇《掃煙囪工人》（*Der Rauchfangkehrer*）在城堡劇院演出。隔年莫札特則以《後宮誘逃》（*Entführung aus dem Serail*）獲得很大的成功，這部作品採用當時很受歡迎、且已經一再改編成舞台劇本的題材：年輕女子被誘拐到東方國家的後宮，然後被她們的愛人所解救；在莫札特的歌劇中，搭救並沒有成功，但是結束時卻一切圓滿，這都要歸功於劇中角色巴薩・塞利姆（Bassa Selim）的慷慨。

海頓的歌劇《意料之外的會面》（*L'incontro improvviso*）1775年於埃斯特哈齊城堡首次演出，作曲家演奏大鍵琴。

/小知識欄

沃夫崗‧阿瑪迪斯‧莫札特
（1756-1791）

　　1756年出生於薩爾茲堡（Salzburg）的莫札特，很早就顯示具有非比尋常的音樂天賦。他的父親雷奧波德‧莫札特（Leopold Mozart）本身也是薩爾茲堡侯爵主教宮廷的作曲家，教授四歲兒子的作曲、鋼琴以及小提琴的啟蒙音樂課程，並且讓沃夫兒（莫札特小名）跟他五歲的姊姊娜妮兒以神童的身分演出，跨越大半歐洲從事長期的音樂會巡迴演出。在許多德國城市、巴黎、倫敦以及義大利的停留，使得莫札特熟悉那個時代所有重要的音樂流派，他將其結合

1819年由芭芭拉‧克拉芙特（Barbara Krafft）所繪製的莫札特畫像。

於自己獨樹一幟的作品之中。1764年出版了四首為鋼琴與小提琴所寫的奏鳴曲，是他最早付梓的作品。1769年薩爾茲堡侯爵主教任命這位13歲的男孩為他的首席小提琴手，這份在薩爾茲堡的工作卻再度因為旅行而被中斷。在薩爾茲堡侯爵主教的職位換人之後，莫札特和他的新雇主卻越來越常爭吵，1781年在維也納停留時，他懇求解除職務，因為此舉而讓自己成為擺脫宮廷藝術的首批自由音樂家。1782年在他的歌唱劇《後宮誘逃》首演後不久，他和歌手康絲坦茲‧韋伯（Konstanze Weber）結婚，接下來的幾年不斷因為擔憂金錢而蒙上陰影，同時卻也是他傑出作品的創作高峰時期，其中包括奏鳴曲、交響曲、弦樂四重奏以及彌撒，還有歌劇《費加洛婚禮》（1786）、《唐‧喬望尼》（1787）、《女人皆如此》（1790）、《魔笛》（1791），莫札特的最後作品是未完成而遺留下來的《安魂曲》（Requiem）。

莫札特在音樂方面兼顧不同的風格及音樂種類；在序曲中就已經響起模仿土耳其軍樂隊的土耳其風格音樂，這在當時深受喜愛，形成一種異國風情；後宮守衛奧斯敏（Osmin）的饒舌之歌來自於義大利喜歌劇，同時被誘拐的康斯坦絲（Konstanze）所唱的漫長花腔詠嘆調則是歸類於莊歌劇。莫札特以《劇院經理》（*Der Schauspieldirektor* 1786）創作下一部歌唱劇，為了之後能夠再度創作義大利歌劇，每次都是和劇作家羅倫佐・達・彭特（Lorenzo da Ponte）一起合作。在1786年首演於維也納的《費加

洛婚禮》（*Le Nozze di Figaro*）中，莫札特將音樂與戲劇的形象結合成為一體，以詠嘆調帶入情節，因為連接宣敘調而以不同方式形成的過渡樂段，完整的音樂編號曲目因此開放，場景及完整的劇幕以相關的戲劇音樂複合體出現，其細節並沒有因為和整體無關而失去意義。在《唐·喬望尼》（*Don Giovanni* 1787）中，音樂種類的界線更為模糊不清，這是一齣喜劇，劇名中的主人翁以不幸收場。而在《女人皆如此》（*Cosi fan tutte* 1790）中，看似為義大利喜歌劇，卻是在法國大革命那一年產生，反映了當時的

卡爾·弗里德利希·申克爾（Karl Friedrich Schenkel）於1816年為莫札特的《魔笛》所設計的舞臺設計圖。

不安，可以理解為伴隨著人類深刻的不知所措。在為了雷歐波德二世（Leopold II）皇帝加冕而快速創作的慶典歌劇《狄托的仁慈》（*La clemenza di Tito*）之後，莫札特於1791年將根據艾曼努耶‧史卡耐德（Emanuel Schikaneder）的劇本所寫的歌唱劇《魔笛》（*Die Zauberflöte*）搬上舞台，是當今在德國最常演出的作品。在這部作曲家於作品目錄中宣稱的「德語歌劇」中，成功讓各種不同的元素融為一體：人文主義的思想以及維也納的木偶劇與魔幻劇、夜之后高度藝術化的詠嘆調、帕帕吉諾（Papageno）的民歌旋律、薩拉斯托（Sarastro）莊嚴的音調，以及當帕米娜（Pamina）以為失去愛人時令人感動的歌聲。這齣戲在維也納一家市郊歌劇院的首演，引起不同的觀眾反應，很快在歐洲的歌劇院巡迴演出，一再被翻譯，其中曾翻譯成波蘭文、丹麥文以及瑞典文。約翰‧沃夫崗‧馮‧歌德的母親，1791年在一封寫給兒子的信中描述了《魔笛》在緬因河畔的法蘭克福（Frankfurt am Main）演出時如何受到觀眾喜愛：

> 這裡沒有什麼新鮮事可說，除了《魔笛》演出了十八次之外，整座歌劇院總是擠滿了人。沒有人想要承認自己沒有看過這部歌劇，所有的手工匠、園丁，甚至薩克森豪森（Sachsenhausen）城區居民他們的小孩扮演猴子與獅子現身（在舞台上），都走進劇院觀賞。這裡的人們還沒有經歷過這樣的熱鬧場面，歌劇院每次必須在四點前就開門，儘管如此，沒有買到位置的好幾百人應該還會再回來，這帶來了財富。

　　維也納古典樂派之父約瑟夫・海頓，雖然他貢獻了相當數量的歌劇類型作品，今時今日卻不以歌劇作曲家這一身分聞名。這位作曲家大半的職業生涯都在位於埃森史塔特（Eisenstadt）的城堡服務埃斯特哈齊（Esterházy）侯爵，這個地方離維也納大約60公里遠，他在那裡寫了非常多各式各樣的作品，其中包括25部歌劇，大部分的演出器材用具，在後來的一場火災中不幸付之一炬。路德維希・范・貝多芬只留下了唯一一部歌劇《費黛里歐》，他自覺對此格外難以勝任：「歌劇讓我得到烈士的冠冕」，他在1814年時如此寫道。在第二次改編版本的首演之後，也只得到表現平平的成果。直到1822年，由十八歲的威爾海敏娜・德芙里因特–史洛德（Wilhelmine Devrient- Schröder）擔綱萊奧諾拉一角的演出，幫助這部歌劇最終有所突破。貝多芬最早在1804年得到維也納歌劇院的委託，他選擇了尼可拉斯・布伊（Nicolas Bouilly）已經被譜曲多次的劇本《萊奧諾拉或者婚姻之愛》（*Léonore ou L'amour conjugal*）作為依據樣本。1805年他先讓一齣三幕歌劇上演，緊接著1806年是精簡的兩幕歌劇《萊奧諾拉》，1814年則是徹底改造的《費黛里歐》。就如同我們知道的一樣，《費黛里歐》是一部有著口白對話的編號歌劇，這在畢德麥雅（Biedermeier）初期的舞台上尤其明顯。接下來所發展的戲劇性，將由一個交響樂編制的管絃樂團樂章所支援，爭取自由及正義的抗爭在終結合唱之中得到最終的勝利。

Chapter 5

浪漫樂派歌劇

對於自身根源的回溯

　　十九世紀在音樂史上被視為浪漫派時期，可細分為浪漫派早期（1800-1830）、盛期（1830-1850），以及晚期（1850-1890）。浪漫主義這個概念源自於文學，自從十七世紀以來，這個名詞在文學中表示傳奇、超自然幻想。十八世紀結束之後，在德國文學中，這些題材被稱為富有浪漫色彩，它們大多沒有涉及政治與社會現實，而是與童話般的現象有關，這樣的傾向與實際的唯物主義時代精神相違背。在人類的生活世界中，工業化帶來強大的經濟與社會徹底變革，直到這個世紀結束，這件事明顯造成個人身處在越來越為匿名性的社會中，產生孤立而迷失的感受。法國大革命以其崇高的目標喚醒希望，卻因為它的過程而使人感到失望，它終結於一個好戰衝突的時代以及一個修復的紀元，1814至1815年的維也納會議宣布這個時期的到來。這個時代在德語地區被稱為畢德麥雅（Biedermeier）：一方面所指的是中產階級發展出自己文化的時代；另一方面則是回歸個人、平庸以及單純天真的時代。然而對於政治權力分配情況以及渴望改變力

量的聲音，在1830年以及1848年的革命運動中重新被聽到。

　　浪漫派在音樂上首先呈現的是：以音樂為優先的情況下，致力於結合所有類型的藝術，歌劇對這個目標來說原本就很合適，也經歷了特別蓬勃的發展。在十九世紀開始時，「貴族」類型的莊歌劇以及抒情悲劇大大地失去其重要性，以前活潑愉快的「平民」類型喜歌劇以及德文歌唱劇，延伸它們的素材範圍至偉大而嚴肅的主題。一種詩意且形而上的新元素因為浪漫主義融入音樂之中，理性與感情之間的平衡於是往自我表達、主觀主義以及情感挪移，致力於以音樂傳達感受，這件事導致了管絃樂團音色效果的擴展與精緻化，使得和聲中的張力提高到調性的界限，並克服嚴格規定的節奏。作曲家羅伯特・舒曼（Robert Schumann

小知識欄

抒情短歌、如歌的、跑馬歌

　　比較生動活潑以及讓人激動的喜歌劇出現於十八世紀，巴洛克時代的返始詠嘆調逐漸被較不僵化的形式所取代，例如抒情短歌（Cavatine）。這種如歌的獨唱作品即使沒有重複也無所謂，擁有較為抒情平靜的特性以及適中的速度，較長的花腔和單字重複就跟速度變化一樣都應該避免。抒情短歌在十九世紀前半葉也被稱為Cantabile，經常用來當作兩段式詠嘆調或者二重唱的第一段，它們會以跑馬歌（Cabaletta，這個字來自義大利文Cabola，即段落的意思）結束。這個較短的詠嘆調因為明顯較快的速度以及較高的精湛技巧，與第一段形成鮮明對比，通常它會為了表現衝突或者情緒狀態的激烈化而使用，會因為節奏的加速而提升戲劇性表現，經常作為比較大型舞台場景前後聯貫的結束。

1810-1856）曾經提及「為了讓標點符號的使用可以更富有詩意，應該消除韻律節奏的沉重感」。

　　法國皇帝拿破崙的掠奪征戰以及因此產生的不安，讓許多國家的人們回想起具有民族意識的傳統。也就是特別關注民歌和民間音樂，同時聚焦於可以作為題材處理的傳說與童話，基督教的中古世紀同樣被視為民間詩歌的起源而進行研究。另一方面，異國風情的主題也因相符的音樂共鳴，獲得廣大喜愛。

德國浪漫派歌劇：鬼怪與魔法生物

　　在神聖羅馬帝國於1806年瓦解之後，德國從來沒有像這個時候一樣分裂成這麼多小國家，這些國家擁有大大小小的宮廷或城市劇院，在歌劇世界像維也納、德勒斯登以及柏林這樣的德語歌劇重鎮，義大利人仍繼續保有關鍵性地位，德語作曲家一如既往旅行至義大利，以便在那裡從事音樂方面的深造。在十八世紀下半葉，一種德語歌劇類型歌唱劇誕生，卻以非常不同的變種樣貌出現，幾乎沒有能力與占上風的義大利歌劇地位抗衡，因此歌唱劇在北德比較強烈遵循話劇的風格方向，維也納的歌唱劇則相反地與歌劇較為接近。

　　尤其在法國占領與反對拿破崙的起義時期，對於自身民族歌劇的需求呼聲越來越高，因此回歸傳說與童話的浪漫主義題材被賦予了特別的重要性。作曲家卡爾‧馬利亞‧馮‧韋伯（Carl Maria von Weber 1786-1826）在他未完成的小說《音樂家生涯》（*Tonkünstlers Leben*）中，藉由丑角漢斯這個人物說出以下這段話：

> 老實說，德語歌劇情況很糟，不但面臨危機，而且完全無法有所發展，一群伸出援手的人為它忙碌，它卻是一個怎樣都扶不起的阿斗。同時，因為為它量身訂做的要求條件，德國歌劇逐漸消失不見，不再適合任何洋裝；修改師傅為了可以妝點它，時而向法國人、時而向義大利人借用裙子，不過卻徒勞無功，因為根本完全不適合；而且越是加入更多新奇的衣袖、裁剪越多的拖裙縫到前襬，它就越難支撐。現在終於有一些浪漫的裁縫師想到令人開心的辦法，選擇祖國的布料，以此盡可能交織曾經在其他國家產生影響以及蔚為風潮的所有想法、信仰、對比，以及感情。

在這樣的意義之下，路易斯‧史波爾（Louis Spohr 1781-1859）的《浮士德》（*Faust*）屬於早期的浪漫派德語歌劇，這齣歌劇寫於1813年，卻在1816年才由韋伯指揮，於布拉格的城邦劇院進行首演。由約瑟夫‧卡爾‧伯納德（Joseph Karl Bernard）所寫的劇本中，浮士德與惡魔簽訂契約，卻並非如同1808年由約翰‧沃夫崗‧歌德（Johann Wolfgang von Goethe）所出版的同名戲劇那樣，是出於對知識的渴求，而是為了確保自己的安全，不被盛怒的情敵傷害。借助女巫希考拉克斯（Sycorax）所調製的愛情靈藥，他最後成功讓新娘疏遠他的競爭對手，並在決鬥中殺死對方，浮士德的初戀終因絕望而自殺。這部作品的編排設計是有著口白對話的編號歌劇，只包含少量通作的場景式情節，頭一次在音樂史中持續不斷加入主導動機，還有非時代典型角色的劇名主角演員陣容——也就是以一位男低音取代男高音音域，這些特色預示了浪漫樂派歌劇的後續發展。恩斯特‧特奧多爾‧威

路易斯·史波爾的浪漫樂派歌劇《浮士德》1852年在倫敦演出的舞台場景設計。

廉·霍夫曼（E.T.A. Hoffmann 1776-1822）在1816年首演的魔法歌劇《水中精靈》（Undine），同樣選擇了一種與水中精靈奇幻世界無需轉換地交融在一起的真實題材，由弗里德利希·德·拉·莫特·福開（Friedrich de la Motte Fouqué）以同名小說為基礎所撰寫。霍夫曼在音樂上大多持續古典樂派風格，編號順序的保留及口說對白證明歌唱劇是禁得起考驗的歌劇類型，有著許多層次場景的大規模分段，則顯現了重要的革新。

　　雖然法蘭茲·舒伯特（Franz Schubert 1797-1828）完成了八齣歌劇，而且還留下了其他八部未完成的作品，他卻沒有以歌劇作曲家的身分造成長遠的影響。不管是《魔鬼的慾望殿堂》

（*Des Teufels Lustschloss* 1814）、《攣生兄弟》（*Zwillingsbrüder* 1814）、《阿爾方索與艾斯特蕾拉》（*Alfonso und Estrella* 1821/22 年所寫，1854年首演）或者《費拉布拉斯》（*Fierrabras* 1823年所寫，1897年首演），這些歌唱劇或魔幻歌劇一方面有著劇情混亂、缺乏戲劇性的缺陷；另一方面的毛病則來自舒伯特藝術歌曲般的作曲風格，這完全不符合當時歌劇觀眾的品味。羅伯特·舒曼（Robert Schumann 1810-1856）的境況也一樣，他唯一的一齣歌劇《格諾薇娃》（*Genoveva*）1850年由他本人指揮、在萊比錫的首演並不受歡迎，之後幾乎沒再演出過。

卡爾·弗里德利希·申克爾為霍夫曼的魔幻歌劇《水中精靈》設計的水中舞台布景。

╱小知識欄

劇本

　　一齣歌劇的歌詞本從十八世紀末以來普遍被稱為劇本（Libretto，義大利文「小書」的意思），這個概念是由十七世紀在義大利就已施行的實務經驗衍生而來，歌劇的歌詞會印成輕便小書在劇院的入口處販賣，可以在演出時一起閱讀。劇本並不是展現獨立自主的藝術作品，而是與音樂作品一起共賞才能發揮作用，如同和作曲家理查·史特勞斯（Richard Strauss）密切合作的劇本作家胡戈·馮·霍夫曼斯塔（Hugo von Hofmannsthal）所說：作者要使歌詞能夠全然像「鐵絲架一樣為音樂服務，好讓音樂能夠安適美好地掛在上面」；或者他可以要求「與音樂建立一種較為有用的關係」，在這樣的關係中，音樂創作可以突顯情節的內在價值與人物的重要性，這兩種可能性究竟哪個擁有優先權，是從歌劇史的開端以來就一再被詳細討論的題目，甚至演變成歌劇的主題。喬凡尼·巴提斯塔·卡斯提以及安東尼歐·薩里耶利在《先音樂，後歌詞》（*Prima la musica e poi le parole* 1786）中讓一位作曲家成為了主角，他讓已經存在的編號曲目換上了新歌詞。克雷門斯·克饒斯（Clemens Krauss）以及理查·史特勞斯在《音樂的對話作品——隨想曲》中做了這樣的結論：提問是沒有意義的，「失之東隅，收之桑榆」，這就是其核心本質。

口說對白以及音樂上精心設計安排的宣敘調

　　卡爾·馬利亞·馮·韋伯的《魔彈射手》（*Der Freischütz*）被視為德語浪漫派歌劇的典型作品，形式上是以有著口說對白的歌唱劇所設計。這部作品實現所有「德式」與「浪漫主義」的標準：對大自然的親近、阿嘉特的田園風光與陰暗具有威脅性的狼

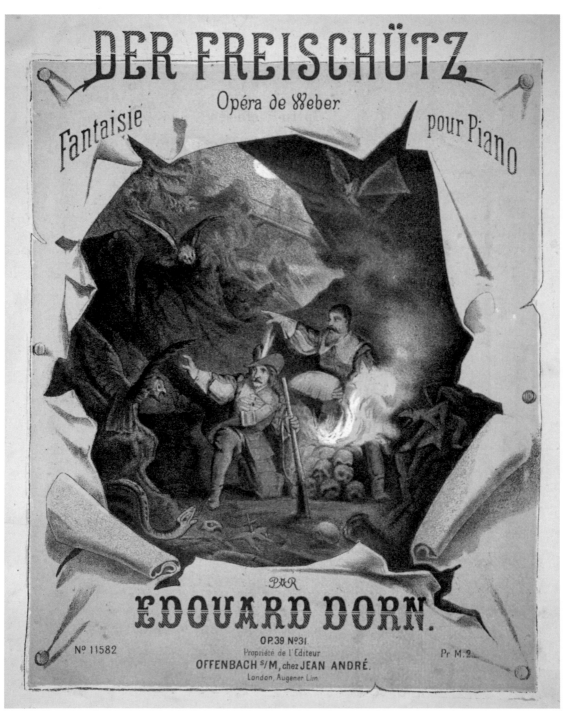

卡爾·馬利亞·馮·韋伯的《魔彈射手》是德國浪漫派最著名的歌劇之一，在狼谷中決定了歌劇主人翁的命運。

谷之間的鮮明對比、超自然現象、男聲合唱，以及簡單民謠風格的詠嘆調。韋伯將這所有一切結合成具有說服力的整體，其中音樂、語言以及舞台布景相互交融，而沒有讓任何一個元素獨占上風。《魔彈射手》1821年在柏林的首演，就已獲得一致的熱情喝采，在最短時間內確保了在演出劇目單上的穩固地位。

此外，卡爾・馬利亞・馮・韋伯在這之前就嘗試根據《一千零一夜》短篇小說，還有當時非常受歡迎的土耳其題材，創作了單幕劇《阿布・哈桑》（*Abu Hassan* 1811），其詼諧的劇情，以及相對於四位只說不唱的角色，只有三個角色以歌唱演出，這些皆屬於義大利喜歌劇的傳統。在《魔彈射手》巨大的成功之後，這位作曲家獲得委託，為當時的維也納宮廷歌劇院（Kärntnertortheater）寫一齣歌劇。《歐麗安特》（*Euryante* 1823年首演）根據源自十三世紀的短篇小說改編，只是劇本有著編劇方面的弱點缺陷。韋伯在音樂轉化上使用精心設計安排、以樂團音色加以評論情節的宣敘調；卻在倫敦柯芬園皇家歌劇院委託他的最後一齣歌劇《奧伯龍》（*Oberon* 1826）中，再度使用口說對白。路易斯・史波爾也在他以葡萄牙殖民地印度果阿（Goa）為背景的歌劇《潔森達》（*Jessonda* 1823）中，使用有伴奏的宣敘調，接近通作式的德語歌劇概念形式。

尤其是海恩利希・馬胥納（Heinrich Marschner 1795-1861）這位作曲家延續浪漫派德語歌劇系列，他在《吸血鬼》（*Der Vampyr* 1828）以及《漢斯・海令》（*Hans Heiling* 1833）這些作品中，再度將鬼神世界和超自然現象搬上舞台。為了創作《聖殿騎士與猶太女子》（*Der Templer und die Jüdin* 1829），劇作家威廉・奧古斯特・沃爾布呂克（Wilhelm August Wolhbrück）引用了華特・史考特（Walter Scott）的小說《撒克遜英雄傳》（*Ivanhoe*

1820）。某方面來說，經由韋伯所延伸發展而成的大型戲劇舞台場景整體造型，另一方面則是因為與富有表現力的和聲以及半音旋律有關、預示華格納風格的音樂形式心理化，這些特色讓馬爾胥納被視為是介於韋伯與早期華格納之間的中間者，然而他卻無法擺脫口說對白，並且一再陷入他那個時代畢德麥雅式的語調。

亞伯特·洛爾慶（Albert Lortzing 1801-1851）被視為德國典型畢德麥雅時期的作曲家以及德國喜劇民族歌劇的創立者，1828年他以《亞尼那的阿里·帕沙或阿爾巴尼亞的法國人》（*Ali Pascha von Janina oder die Franzosen in Albainen*）初啼試聲，總共留下了17部完整的歌劇。這位皮革商的兒子在身為演員與歌者的不安定的流浪生活中，蒐集了許多劇院實務經驗，這可能是他大多親自撰寫自己歌劇劇本的原因。直到今天，他仍因為《沙皇與木匠》（*Zar und Zimmermann* 1837）、《獵人》（*Wildschütz* 1842）、《兵器鐵匠》（*Der Waffenschmied* 1846）等歌劇相當知名，而且不只限於德語歌劇舞台。創作喜劇類型歌劇的有奧圖·尼可萊（Otto Nikolai 1810-1849），根據威廉·莎士比亞同名喜劇所改編的《溫莎的風流婦人》（*Die lustige Weiber von Winsor* 1849）；弗里德利希·馮·弗洛托（Friedrich von Flotow 1812-1884）的《瑪莎求真愛》（*Martha oder Der Markt von Richmond* 1847），瑪莎之歌〈最後的玫瑰〉（*Letzte Rose*）以及男高音詠嘆調〈啊！如此虔誠〉（*Ach, so fromm*），均從這部歌劇發展成獨立的暢銷歌曲；還有彼得·科爾納里尤斯（Peter Cornelius 1828-1874）的《巴格達的理髮師》（*Der Barbier von Bagdag* 1858）。

義大利歌劇因羅西尼踏上了新旅程

　　中歐所發生的社會變遷，在義大利剛開始感受並不深，歌劇活動在此繼續在既有的軌道上運行，對於莊歌劇以及喜歌劇的新作品有著很大的需求，然而半莊歌劇（Opera semiseria）逐漸受到喜愛的程度，也讓類型之間跨界的傾向清晰可見。義大利歌劇

德國作曲家約翰‧西蒙‧邁爾於十八世紀初在義大利寫了許多歌劇，其作品在整個歐洲聲名遠播，他最有名的徒弟是義大利作曲家葛塔諾‧董尼才第。

基本上持續為音樂優先於文字、戲劇性發展、人聲相對管絃樂團有著明顯重要性的聲樂歌劇。約莫於十八世紀至十九世紀之交，原籍德國的約翰・西蒙・邁爾（Johann Simon Mayr 1763-1845）被視為是義大利歌劇最為成功的作曲家，在他1794年接受威尼斯鳳凰歌劇院（La Fenice）委託，為狂歡節樂季撰寫他的第一部歌劇《莎芙》（Saffo）之前，他曾在貝爾加莫（Bergamo）及威尼斯讀書，他以這部歌劇得到了非常大的成功，所以他緊接著得到大量的歌劇作曲委託。接下來的三十年裡，他創作超過60部歌劇，在整個歐洲傳播擴散，到了今日卻大多被遺忘。他在《夫妻之愛》（L'amor coniugale 1805）這齣歌劇中，為貝多芬在他的《費黛里歐》中所使用的同樣題材譜曲，然而卻有完全不同的重點，也就是對於愛情關係的洞察力與喜劇元素的調味。邁爾雖然使用有名的音樂種類，尤其是莊歌劇，卻加入越來越多的重唱、合唱以及器樂樂章，而且在音樂與戲劇方面都不再嚴格遵守編號歌劇流傳下來的模式。

當喬亞基諾・羅西尼（Gioachino Rossini 1792-1868）的歌劇《唐克瑞迪》（Tancredi）與《阿爾吉爾的義大利姑娘》（L'italiana in Algeri）在威尼斯首演時，最晚在1813年，羅西尼這顆新星就在義大利及整個歐洲快速竄升。這位十八歲少年在1810年首先以一齣滑稽劇（farsa comica），也就是劇名為《交換的婚姻》（La cambiale di matrimonto）的單幕滑稽劇而引人注目，如今他不僅在莊歌劇領域、同時也在喜歌劇方面證明了他的才能，尤其被視為傑作的包含《塞爾維亞的理髮師》（Il barbiere di Siviglia 1816）、由查爾斯・佩羅特（Charles Peerault）根據灰姑娘童話改編所創作的《灰姑娘》（La Cenerentola 1817）、《鵲賊》（La gazza ladra 1817），還有悲劇通俗劇（melodrama tragico）《賽密

拉米德》（*Semiramide* 1823），這是根據葛塔諾‧羅西（Gaetano Rossi）的劇本所創作，羅西尼與他在《唐克瑞迪》時曾經一起合作過，《賽密拉米德》是羅西尼在義大利所創作的最後一部歌劇。1824年羅西尼接掌巴黎義大利歌劇院的領導管理，一年之後，《前往蘭斯的旅行》（*Il viaggio a Reims*）為了慶祝法國國王查理十世的加冕典禮首演，1829年，羅西尼則以法國大歌劇風格的《威廉‧泰爾》（*Guillaume Tell*）告別歌劇觀眾，接下來的將近四十年人生歲月，他的創作主要奉獻給宗教音樂。

　　海因利希‧海涅（Heinrich Heine）在他的小品文〈從慕尼黑到熱拿亞的旅行〉（*Reise von München nach Genua* 1828）中為這位義大利作曲家寫了一首讚美詩：

　　　　神聖的大師羅西尼、義大利的海利歐斯（Helios），您將您那萬丈光芒的音樂傳播於全世界，請原諒我可憐的同胞，他們在寫字紙以及吸墨紙上毀謗您！我卻享受您那黃金般的音樂、您那旋律發光體，您那閃閃發光的蝴蝶夢境，它迷人地圍繞著我翩翩飛舞，就像美惠三女神的嘴唇親吻我的心房；神聖的大師，請原諒我可憐的同胞們，他們看不到您的深度，因為您將其以玫瑰覆蓋；您對他們而言，不夠思緒紛繁以及透徹縝密，那是因為您是如此輕盈地翩翩飛舞，受到神的靈感啟發！

　　羅西尼的特色是其生氣勃勃、具有靈活彈性節奏的音樂，其旋律上的創造力，以及對於人聲技巧的純熟處理。他與眾不同地創作花腔唱法（canto fiorito），亦即有裝飾音的歌曲；他為此同時嚴格訓練歌者，透過他精確記下裝飾音的方法，他也讓歌者失

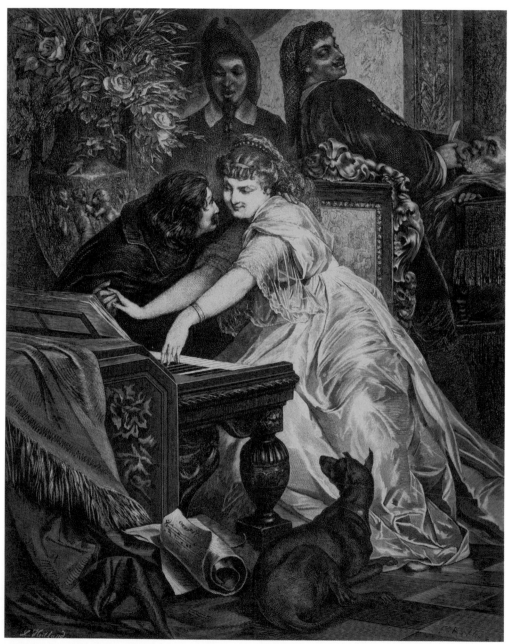

喬亞基諾‧羅西尼的《塞爾維亞的理髮師》影響了整個歐洲的作曲家（1873年斐迪南‧凱勒
（Ferdinand Keller）的木刻版畫）。

去了自由即興的可能性。他在形式上經常根據「場景與詠嘆調」這樣的概念，將宣敘調、詠敘調、重唱，以及其他的部分合併成一個以詠嘆調結束的較大結構。此外，羅西尼建立一種序曲的新類型，擁有緩慢的導奏，緊接快速的第二部分，在其中處理兩個對立的主題；而且他「發明」了管絃樂團漸強、也就是越來越多的樂器加入，同時節奏與音高逐漸上升，他不但在序曲結束時經常使用這樣的方式，也會在暴風雨場景使用類似的手法。為了符合那個時代的慣例，許多羅西尼歌劇的最後一幕可以發現所謂的雪酪詠嘆調（Aria di sorbretto），這是在一個場景中某個次要角色所唱的詠嘆調，對於情節發展沒什麼貢獻，在這段演出時，允許茶點小販在觀眾席自由販賣他們的貨品，例如雪酪，舉例來說《塞爾維亞的理髮師》中的女僕貝爾塔（Berta）就有這樣的出場。

美聲歌劇的全盛時期

　　文琴佐・貝里尼（Vincenzo Bellini 1801-1835）以及葛塔諾・董尼才第（Gactano Donizetti 1797-1848）這兩位作曲家，並非在形式上、而是在歌唱風格及題材選擇方面與他們的前輩羅西尼有所區別。出身自一個西西里音樂家庭的貝里尼於1825年上演了他的第一部歌劇《阿德頌和薩維妮》（Adelson e Salvini），在擁有劇院經理與歌劇總監頭銜的多梅尼科・巴爾巴亞的支持下（Domenico Barbaja，他在1820年代同時主持那不勒斯聖卡羅歌劇院、米蘭的史卡拉歌劇院以及維也納宮廷歌劇院（Kärntnertortheater）），貝里尼在接下來的幾年獲得義大利大型歌劇院的系列委託，以1827年在米蘭首演的《海盜》（Il

pirata）慶祝了他的第一場盛大成功，與他在隨後的六部歌劇作品一起合作的劇作家費利切・羅曼尼（Felice Romani）創造了浪漫派義大利歌劇的一種典型。與德國浪漫樂派相反，作品中沒有超自然的力量，以最終所謂的瘋狂場景作為替代——當依摩晶（Imogen）得知她的愛人面臨死刑審判時，失去了理性——這形成了一種慣用手法，這可以在這個時代的許多歌劇中一再看見。忠於「透過歌唱而讓人哭泣」（far piangere cantando）的這個座右銘，只創作嚴肅歌劇的貝里尼，優先專注於他的音樂對於觀眾的情感影響，並且要求歌者表演的品質與最佳的表現力，在他寫給卡羅・佩波里（Carlo Pepoli）的一封信中，他以作者身分對自己最後一部歌劇《清教徒》（*I Puritani* 1835）的劇本如此說道：

> 歌劇必須引出眼淚，讓人們不寒而慄，而且透過歌聲讓其死去。

　　歌詞與音樂應該互相密切配合，大致透過文字與節拍重音的協調，音樂應擔負突顯情節的任務。在戲劇學上，無法說明理由、只是強調歌者精湛技巧的裝飾音是禁忌，面對只是伴奏性的管絃樂團，貝里尼賦予旋律性的聲線絕對的優先權，這件事在輓歌的旋律中尤其明顯，大概就像出自歌劇《諾瑪》（*Norma* 1831）的著名詠嘆調〈聖潔的女神〉（*Casta Diva*）。將這首詠嘆調囊括在其中的通作式歌劇場景，擁有那個時代的典型結構，這對早前的羅西尼已經證明同樣有效：在女祭司諾瑪與德魯伊教主奧洛維索之間的開場宣敘調對話中，混合了德魯伊教徒與女祭司的合唱，這個合唱在諾瑪接下來的祈禱，也就是兩段式詠嘆調的抒情短歌以插話的方式為其伴奏。在一個宣敘調中段之後，這

美聲唱法

　　義大利文Belcanto這個名詞是美妙歌聲之意，表示十七與十八世紀的義大利歌唱藝術，同時也是歌唱技巧，以及十九世紀前半葉義大利歌劇的一種風格方向。美聲唱法因為與十七世紀早期歌劇發展有關而產生，而且和義大利語言有密切的關聯，這個語言豐富的母音與大多為濁音的子音有助於人聲演唱。美聲唱法的重要特徵一方面是音樂的輕柔以及對於聲音整體範圍音域的平衡；另一方面則是聲音的靈活度，它會透過花腔、顫音以及其他的裝飾音實現歌唱旋律的裝飾；另外還需要很大程度無顫音的歌唱、清楚表達的樂句分段、掌握如同長音的漸強漸弱唱法（messa di voce）這樣的表達工具，以及聲音均勻的增強與減弱。美聲唱法在貝里尼與董尼才第的歌劇中再一次經歷全盛時期之後，就不再流行，對於威爾第以及普契尼的作品而言，強而有力的戲劇性歌聲才是不可或缺，這樣的人聲在面對一個變得龐大的管絃樂團系統時，仍能相得益彰。

亞歷山德羅‧桑基里科（Alessandro Sanquirico）1831年根據文琴佐‧貝里尼的歌劇《諾瑪》，對於女祭司諾瑪與德魯伊教主奧洛維索的描繪。

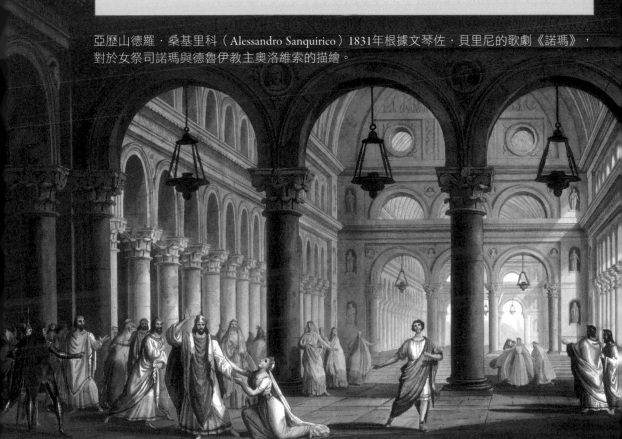

個場景以跑馬歌結束，這首歌曲中，與劇名同名的主人翁懇求她的愛人回到她身邊，以這個方式形成了連貫的劇情，所有的人物都出現在舞台上。

貝里尼除了為明星女高音茱迪塔・帕斯塔（Giuditta Pasta）量身訂做的《諾瑪》之外，特別是他的歌劇《夢遊女》（*La sonnambula* 1831）以及《清教徒》都享有盛名：後者在他遷移至巴黎後才完成，並於1855年在那裡首演。短短幾個月之後，作曲家以34歲之齡死於連續的感染。

董尼才第是西蒙・邁爾的學生，已經寫了34部歌劇，他在1830年以《安娜・波莉娜》（*Anna Bolena*）享有他的第一個巨大成功，這同時為他帶來了國際知名度。他與他的劇作家費利切・

女高音珍妮・林德（Jenny Lind）1845年在斯德哥爾摩演出董尼才第的歌劇《拉美莫爾的露琪亞》。

羅曼尼一起首次發展出各個主角個別以不同的旋律演唱不同歌詞的重唱。在這兩位再度合作的悲劇《盧克雷齊亞・波吉亞》（*Lucrezia Borgia* 1833）之中，一位女性歷史人物仍然位於核心，就和《拉美莫爾的露琪亞》（*Lucia di Lammermoor* 1835）這齣歌劇一樣，作曲家與劇作家為了讓殘忍的故事情節在節慶舞台造型的背景之前進行，使用了最終場景：因為經歷侮辱想要報復而若有所思的盧克雷齊亞・波吉亞，以毒酒在宴會上殺死了許多賓客，其中包含她自己的兒子；而拉美莫爾的露琪亞則是被她的家人強迫結婚，在她殺死了才剛剛結婚的新郎之後，血跡斑斑地闖進婚禮的人群中，並且陷入瘋狂。除了大量的嚴肅歌劇之外，董尼才第也寫喜歌劇，其中包含《愛情靈藥》（*L'elisir d'amore* 1832），以及在他定居巴黎之後所寫的《軍中女郎》（*La fille du regimen* 1840）與《唐・帕斯夸雷》（*Don Pasquale* 1843）。

法國大歌劇

歌劇在法國與社會政治狀態有非常密切的關係，在法國舊制度（Ancient Régime）時代，古希臘羅馬時代的英雄以及傳說人物出現在舞台上；法國大革命時代，在所謂的拯救歌劇之中，例如自由與人性尊嚴的典範被頌揚，在這些歌劇中，嚴肅與輕鬆的歌劇之間的嚴格區分開始變得模糊：形式上它們屬於法國喜歌劇的範疇，卻處理嚴肅的題材。在革命失敗以及拿破崙登上法國皇帝之後，十九世紀開始時，傳統歌劇類型之間的界線再度強烈明顯地浮現，法國喜歌劇變成具有娛樂性的嬉戲歌劇，抒情悲劇則是作為對於新興帝國的讚頌，這兩種歌劇在巴黎有分開的演出場地。義大利歌劇院1801年也加入，剛開始在這裡只演出喜歌劇，

從1810年開始，也可以看到嚴肅歌劇，當1821年羅西尼以及1840年董尼才第都遷居巴黎之後，義大利的影響持續增強。

尤其是義大利作曲家賈斯帕瑞・史朋提尼（Gaspare Spontini 1774-1851），他在十九世紀初致力於改革被認為過時的抒情悲劇，並且為法國嚴肅歌劇創造一個新的形式。他最大的成就當屬1807年的《貞潔的修女》（*La vestale*），是十九世紀初華麗舞台布景歌劇極具說服力的例子。作品非常奢華，充滿激情，對於效果斤斤計較，尤其透過強調節奏結構以及由合唱與芭蕾舞所支援的大型舞台場景來表現。1820年史朋提尼作為音樂總監來到柏林的皇家歌劇院，他為其寫了抒情劇《霍亨史陶芬的阿格涅斯》（*Agnes von Hohenstaufen*）。理查・華格納在一份對這位作曲家的悼詞中如此寫道：

> 史朋提尼是以葛路克為首的一群作曲家中的最後一位，葛路克所打算最先從事的基本原則，也就是將歌劇清唱劇盡可能完整戲劇化，只要這能在音樂的歌劇形式上辦到，史朋提尼就會將其實現。

一種新的嚴肅歌劇類型約於1828年在巴黎形成，事後它才獲得大歌劇（Grand Opera）的稱號。丹尼爾-法朗索瓦-埃斯普瑞・奧柏（Daniel-François-Esprit Auber）的《波爾提奇的啞女》（*La Muett de Portici* 1828）是第一部完全實現這個新類型原則的歌劇。大歌劇大多以五幕處理歷史性題材，卻不再從古希臘羅馬時代，而是從中古世紀一直到當代題材裡挑選，同時自由與正義這樣的典範多次被選用。歷史事件提供複雜交錯的愛情故事背景，讓很多人在舞台上出現，繁複的舞台布景和額外的舞

台效果，也仍有大型的群
眾場景，在這當中，人民會
以合唱團的形式出現，形成盛大
華麗的場面。根據法國的傳統，芭蕾
舞場景經常被加入情節之中，奧柏在《波
爾提奇的啞女》中甚至將劇名主人翁以一位
芭蕾女舞者來呈現。不同於抒情悲劇，非貴族身
分的劇中主角也可能遭遇悲慘的命運，在奧柏的
傑作中，這個故事發生在那不勒斯的漁夫馬薩
尼耶洛（Masaniello）身上，他煽動一場反抗西
班牙占領軍的起義，為了報復總督的兒子擄
走了他的妹妹，也就是不能說話的費內拉
（Fenella），他最後遭受狠毒的殺害，費
內拉得知這個消息後跌入海裡；在最後的場
景中，維蘇威火山爆發，滾燙的火山熔岩流
向城市。1830年這部作品在布魯塞爾演出，舞台上
的革命故事啟發了一場起義，最終導致比利時脫
離尼德蘭獨立。

奧柏的歌劇《波爾
提奇的啞女》的戲
服草稿，大約1830
年的彩色銅版畫。

　　法國大歌劇由賈科莫‧邁爾貝爾（Giaccomo
Meyerbeer 1791-1864）所完成，出生於柏林的銀行家之子發展自
己的風格，統整了義大利、德國以及法國元素。他於1831年以
《惡魔羅伯特》（*Robert le diable*）首次作出對這個新類型的貢
獻，在這部歌劇中他將巴黎歌劇院要求的管絃樂團與歌唱演出
的華麗，結合突然產生的現代性音樂想法。頭一次在舞台上有
管風琴出現在教堂場景中，這也是該劇的首演——羅伯特公爵
被惡魔附身，卻因為貝爾特朗姆（Bertram）的友誼及伊莎貝拉

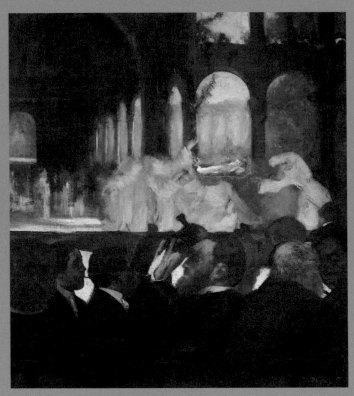

艾德加・竇加（Edgar Degas）：《惡魔羅伯特》中的芭蕾舞，1871年。

（Isabella）的愛情而得到救贖，這樣令人毛骨悚然而效果十足的情節，還有要求極端高音與嚴格低音的歌唱角色，加上冗長的美聲句法，這些正是觀眾所喜愛的。邁爾貝爾1836年以歷史題材獲得另一個成功：《胡格諾教徒》（*Les Huguenots*）講述1572年聲名狼藉的聖巴托羅繆節大屠殺事件；在《先知》（*Le prophète* 1849）中，以1535年的重浸派起義為主題；而在邁爾貝爾於1865年死後才首演的《非洲女人》（*L'Africaine*），則是和十五世紀葡萄牙人瓦斯科・達伽瑪（Vasco da Gama）發現前往印度的航線有關。

賈克・弗洛曼塔・哈勒維（Jacques-Fromental Halévy 1799-1862）是邁爾貝爾最強勁的競爭對手，在今日主要以他的歌劇《猶太女人》（*La Juive* 1835）而著名，演出背景為十五世紀康士坦斯大公會議的時代。埃克多・白遼士（Hecor Berlioz 1803-1869）所作的唯一一部大歌劇《特洛伊人》（*Les Troyens*），規模如此之大，以至於在他有生之年只演出了其中一部分。首次完

整的演出於1890年在卡斯魯爾（Karlsruhe）歌劇院登場，足足演出兩天之久。作曲家本人寫的劇本，基本上是將大型場面排列在一起，沒有特別著重戲劇的效果，並以這樣通作的龐大形式創造了一種革新。此外，他也發展出擁有令人驚嘆音效的巨大管絃樂團。

小知識欄

女扮男裝的角色

在巴洛克時代，作曲家與觀眾對於角色性別在歌劇中沒有明顯區分的這件事並無異議，尤其是在義大利歌劇中，男性主角經常是為女高音所寫，而由閹人歌手所演唱，這樣的事也經常發生在女性角色身上。直到十九世紀前半，演出實務才得以貫徹由男高音擔任男性主要角色，即將成年的年輕男子則是例外：文琴佐·貝里尼在他的歌劇《卡布列提與蒙泰奇家族》（ *I Capuletti e i Montecchi* 1830）中，讓女性歌者不僅演出茱麗葉，也演出羅密歐。首演時茱迪塔·格里西（Giuditta Grisi）代替她的姊姊茱莉亞·格里西（Gulia Grisi）演出這個女扮男裝的角色。在此之前，莫札特已將《費加洛婚禮》中的青少年凱魯比諾設計成由一位女性演唱的男性角色；理查·史特勞斯同樣在《玫瑰騎士》（ *Der Rosenkavalier* 1926）中將年輕的歐克塔維安（Octavian）一角交付給一位女中音。女扮男裝的角色在輕歌劇中很受歡迎，在這種類型中，充分利用穿著男裝女性特別的情慾魅力。輕歌劇中著名的女扮男裝角色，諸如約翰·史特勞斯（Johann Strauss）的《蝙蝠》（ *Der Fledermaus* 1874）中的歐洛夫斯基（Orlofski）王子，以及法蘭茲·馮·蘇佩（Franz von Suppé）的《美麗嘉拉蒂》（ *Die schöne Galathée* 1865）中的侍從加尼美德（Ganymed），他作為女中音和演唱嘉拉蒂的花腔女高音一起演唱〈吻之二重唱〉。

法國喜歌劇與輕歌劇

在法國，嚴肅歌劇與喜劇歌劇很大程度上彼此獨立個別發展，只有少數作曲家成功在兩種類型皆有所貢獻，包括丹尼爾–法朗索瓦–埃斯普瑞·奧柏，他在《魔鬼弟兄》或者也稱為《泰拉西納客棧》（*Fra Diavolo ou L'hôtellerie de Terracina* 1830）的歌劇中，以全體演出人員和觀眾共同創作一部輕鬆優雅的戲劇，出色的反諷人物刻劃、豐富戲劇張力，以及幽默風趣讓這齣戲出類拔萃。尤金·斯克里布（Eugène Scribe 1791-1861）的劇本同樣造就了這齣歌劇的成功，他是十九世紀最成功的劇作家，借助工作團隊撰寫為數眾多且非常具有舞台效果的劇本，其中包括為羅西尼、貝里尼、董尼才第、邁爾貝爾、哈勒維以及威爾第所寫的劇本。《白衣夫人》（*La Dame Blanche* 1825）是他最初創作的劇本之一，由法朗索瓦–阿德里安·布瓦爾迪厄（François-Adrien Boieldieu）所譜曲，這段情節發生在極度浪漫的蘇格蘭城堡，充滿陰謀、糾纏與錯亂：所謂的白衣夫人鬼魂，事實上是一位純真的少女，而客居在城堡裡的軍官，原來竟是曾被綁架的合法繼承人，最終這一對愛侶跨越地位限制的阻礙找到彼此。江洋大盜作為喜歌劇主角備受喜愛，大概就像在斐迪南德·黑爾洛德（Ferdinand Hérold）的《贊帕》或者《大理石新娘》（*Zampa ou La Fiancée de marbre* 1831）中的海盜，又或是《魔鬼弟兄》那位於1806年被處刑的「惡魔僧侶」米歇爾·佩札（Michaele Pezza）。

原籍為科隆人的雅克·奧芬巴赫（Jacques Offenbach 1819-1880）也屬於法國的浪漫派音樂家，在他的奇幻歌劇《霍夫曼的故事》（*Les Contes d'Hoffmann*，在作曲家死後於1881年才首演）中，講述詩人、作曲家、畫家以及法律學家恩斯特·特奧多爾·

歌劇《白衣夫人》的劇本出自尤金‧斯克里布之手，他是十九世紀最為多產的劇作家（1850年埃米爾‧維尼爾（Emile Vernier）的石版畫）。

威廉‧霍夫曼生平與作品的故事：這部歌劇完美地包含浪漫樂派的所有元素，有著五彩繽紛的音樂、絕妙的故事，與滑稽的人物，這些皆起源自霍夫曼的精神，完全符合德國浪漫主義的氣氛。奧芬巴赫還寫了其他兩部歌劇：《萊因精靈》（*Les Fées du Rhin* 1872）與《紅蘿蔔國王》（*Le Roi Carotte* 1872），但他主要以他新創的喜歌劇新類型而聞名，它後來普遍被稱為輕歌劇。

輕歌劇

Operette一詞在字面上是小歌劇的意思，這個名詞也曾使用於十七與十八世紀。現今被稱為「輕歌劇」的這個歌劇種類，卻是在十九世紀中葉誕生於巴黎——有著輕鬆的題材、動聽易記的歌曲與舞蹈演出，以及口語的對白。被視為此一音樂類型的「發明者」是在科隆出生、但從十四歲開始便定居於巴黎的雅克・奧芬巴赫（1819-1880）。他於1855年建立自己的巴黎喜劇院（Les Bouffes Prisiens），為了在這裡再度復興「簡單而真實」的十八世紀喜歌劇，他將諸如《奧菲歐與冥府》（Orphée aux enfers 1858）或者《美麗的海倫娜》（La Belle Hélène 1864）等歌劇非常成功地搬上舞台，這些作品以幽默、甚而尖酸諷刺的方式關注社會弊端。1860年代所發展出的維也納輕歌劇，擁有對於當地音樂與主題的強烈共鳴，然而卻沒有與之前巴黎典範相關的時代聯結，並擁有多愁善感的傾向。維也納輕歌劇的作曲家包含法蘭茲・馮・蘇佩（《輕騎兵》Leichte Kavallerie 1866）、約翰・史特勞斯（《蝙蝠》Die Fledermaus 1874、《吉普賽男爵》Der Zigeunerbaron 1886），以及法蘭茲・萊哈爾（Franz Lehár）（《風流寡婦》Die lustige Witwe 1905、《微笑之國》Das Land des Lächelns 1929）。在「奠基時代」（Gründerzeit）的經濟繁榮時期，於柏林形成了另一種輕歌劇類型，這個類型也偏愛當地的題材，不帶感情，經常以反諷粗魯處理，代表有保羅・令克（Paul Linke）的《魯納太太》（Frau Luna 1899），或華特・克利歐斯（Walter Kolios）的《三個舊盒子》（Drei alte Schachteln 1917）。

雅克・奧芬巴赫被視為音樂戲劇獨立類型輕歌劇的建立者，這位作曲家也創作歌劇，例如《霍夫曼的故事》。

嚴肅與輕鬆歌劇融合成為抒情劇

　　1850年之後，法國喜歌劇與大歌劇開始融合成為一種新歌劇形式，也就是抒情劇（Drame lyrique），主題焦點不再是歷史衝突，而是以悲劇作結的愛情故事。外在形式的改變給予這個新類型刺激——巴黎嚴格的演出規定逐漸軟化放寬，1864年完全被廢除：以前嚴肅歌劇只准許在歌劇院演出，而其滑稽的對照組喜歌劇只能在喜歌劇院、抒情歌劇院，以及一些其他的地點演出，嚴謹的區分現在已不再適用。最先利用這個革新的歌劇有查爾斯·古諾（Charles Gounod 1818-1893）的《浮士德》（*Faust*），1859

安娜·涅特列布科（Anna Netrebko）於2010年薩爾茲堡音樂節演出查爾斯·古諾的《羅密歐與茱莉葉》。

年於抒情歌劇院首演，這部歌劇剛開始仍有口說對白，但在十年後於歌劇院上演的改編版本中，口說對白變成演唱的宣敘調。從一開始，這部歌劇就像一部大歌劇一樣被規劃為五幕，古諾以典型德國題材成功地在戲劇與抒情場景之間獲得和諧的平衡；而在劇情中加入舞蹈，例如華爾滋場景以及女巫芭蕾，則是典型的法式風格。根據威廉莎士比亞的悲劇所改編的《羅密歐與茱莉葉》（*Roméo et Juliette* 1867）中，古諾放棄了在大歌劇中常見的靜止舞台場面（Tableau），以宣敘調取代對白。

喬治‧比才（George Bizet 1838-1875）在他的歌劇創作中，首先轉而嘗試異國情調，《採珠者》（*Les pêcheurs de perles* 1863）的背景是在錫蘭（今天的斯里蘭卡）；《迪亞米雷》（*Djamileh* 1872）則和一位女奴隸有關，她在開羅愛上了她的男主人，最終以寵妃身分成為他的後宮；相反地，顯著的寫實主義決定了比才的《卡門》（*Carmen* 1875）這部歌劇，為義大利寫實主義鋪設好了道路。這位作曲家以法國喜歌劇構思他最為著名的歌劇，死後由埃赫內斯特‧吉侯（Ernest Guiraud）所追加的宣敘調，讓《卡門》往大歌劇靠攏，然而情節與音樂兩者皆不合適，剛開始並不受到觀眾喜愛，悲劇結局再度與喜歌劇有所牴觸。瑞士裔美國作曲家埃內斯特‧布洛赫（Ernest Bloch 1880-1959）特別指出歌劇成功的結構：

> 比方說我們以《卡門》為例，這齣歌劇中各式各樣熱情奔放的歌曲仍然自成一體，但對於這些歌曲來說，獨特的是它們並非只是單純相互排列在一起，而是沒有分散，至少保持開放，顯示已經準備好參與其中，這些歌曲能夠如閃電般快速地跟上情節過程，而不是以抒情的裝飾阻礙情節發展。

如此一來音樂就會無限延伸，不僅只是為了浪漫感性者，而
且也給予貿然行事者空間，正如後者迅速迷失在冒險之中，
並且證明自己禁得起考驗一樣。

　　聖桑最著名的歌劇《參孫與達莉拉》（*Samson et Dalila*
1877）首先以清唱劇構想，熱情洋溢的抒情短歌以及讓人印象
深刻的管絃樂團樂章，展現了極度浪漫主義的悲劇，這部作品
的劇本嚴守聖經的文本描述，首演是由法蘭茲‧李斯特（Franz
Liszt）在威瑪進行，這部歌劇1890年才第一次在法國上演。朱
爾斯‧馬斯奈（Jules Massenet 1842-1912）的音樂，因為獨特的
旋律性與輕柔的管絃樂團音色成為法國浪漫歌劇的典型例子，
這位作曲家為歌劇舞台創作了極度矛盾的作品《瑪儂》（*Manon*
1884）、戲劇性效果顯著的《熙德》（*Le Cid* 1885）、充滿情感
抒情的《維特》（*Wether* 1892），以及悲喜交集的《唐吉訶德》
（*Don Quichotte* 1910），他將最後這齣歌劇獻給俄羅斯男低音費
多爾‧夏里亞賓（Fjodor Schaljapin），這位男低音飾演與劇名同
名的主人翁，以水準極高的詮釋在蒙地卡羅的首演造成轟動的成
功。

Chapter **6**

民族歌劇

西班牙輕歌劇（**Zarzuela**）與
薩伏依（**Savoy**）歌劇

　　正當歌劇早就以名副其實的民族音樂類型，在義大利與法國建立並鞏固地位的同時，歐洲其他各國人民也在漸長的民族意識號召下，於十九世紀，致力於賦予此音樂類型符合各自文化傳統的典型特質，因而產生像德語浪漫歌劇這樣的種類，它不僅具有獨立自主的地位，甚至主導華格納的作品。在其他西歐國家，卻反而難以創造出能夠超越單純模仿國外典範的音樂舞台作品。

　　1850年代開始，在西班牙具有愛國主義傾向的詩人與作曲家們，以喬康・賈茲湯拜德（Joaquin Gaztambide 1822-1870）及法蘭切斯科・阿森優・巴爾畢耶里（Francesco Asenjo Barbieri 1823-1894）為核心，組成「西班牙音樂同好會」（La España Musical），為了打破法語和義大利語歌劇的優勢，開始大力革新西班牙輕歌劇，比起源自十七與十八世紀的傳統前例，西班牙輕歌劇在音樂及語言上顯然更加具有民俗性。在其基礎架構中，充滿藝術性的詠嘆調、重唱、合唱與舞蹈場景互相輪流更替，中間

則出現口說對白、流行歌曲，以及滑稽或詼諧的幕間音樂，穿插其間。巴爾畢耶里以三幕大型西班牙輕歌劇《玩火》（*Jugar con fuego*）於1851年獲得決定性的成功，不但對他自身的成就有所助益，也賦予這個音樂類型新的樣貌。這位作曲家總共寫下大約70部西班牙輕歌劇，特別是《麵包與遊戲》（*Pan y toros* 1864）和《夜燈》（*El barberillo de Lavapiés* 1874）這兩部劇遠在西班牙境外也享有盛名。其他諸如賈茲湯拜德的《誓言》（*El juramento* 1858）以及埃米里歐·阿瑞耶塔（Emilio Arrieta）的《瑪瑞娜》（*Marina* 1865），都非常受到喜愛。除了多幕的西班牙輕歌劇之外，單幕西班牙輕歌劇也開始流行，舞台花費開支較少，所以票價讓一般人可以付擔得起。有時，相當下流的情節經常會在馬德里較為下等的城區演出，在這樣的歌劇中，具有爭議性的可疑

西班牙作曲家法蘭切斯科·阿森優·巴爾畢耶里以《玩火》這部作品，對自己國家的民族歌劇樂種有所貢獻（2015年在馬德里西班牙輕歌劇院的演出）。

人物形象屢見不鮮。除了1856年在馬德里開幕、超過2,000個座位的輕歌劇院之外，還有一系列其他的劇院致力於演出這一類型的歌劇。

為了繼續推動獨立自主的民族歌劇，位於馬德里的皇家藝術學院1903年發出一則單幕西班牙輕歌劇比賽的宣傳廣告，曼努耶・德・法雅（Manuel de Falla 1876-1946）的《短暫生活》（*La vita breve*）贏得了首獎。這齣歌劇根據名聲大噪的西班牙輕歌劇劇本作家卡洛斯・斐迪南茲・蕭（Carlos Fernández Shaw）的劇本改編，被視為是所有歌劇中最具有西班牙風格的作品，1913年以法語在尼斯首演，1914年11月才得以在馬德里的西班牙輕歌劇院首次觀賞原始版本。情節描述來自貧窮階級的薩露德（Salud），在她出身高貴的未婚夫帕克（Paco）變心、愛上一位與他同樣階級的少女之後，由於憂傷而死去。作曲家利用許多富有當地色彩以及安達路西亞–摩爾人的音樂，充分描述氛圍濃厚的背景環境，劇中還能感覺到義大利寫實主義與法國印象主義的影響。

比起西班牙，外語歌劇在十九世紀的英國演出節目單上，更為強勢地占有主導地位。能夠徹底與之抗衡的少數作曲家之一，是愛爾蘭的麥克・威廉・巴爾夫（Michael William Balfe），在他大約30齣歌劇之中，就數《波西米亞女孩》（*The Bohemian Girl* 1843）最為成功，曾多次被翻譯，其中包含德語和義大利語，在美國也受到歡迎。〈我夢見我居住在大理石城堡〉（*I Dreamt I Dwelt in Marble Halls*）這首歌發展成一首流行歌曲，主角阿麗娜（Arline）在這首歌中回憶她的童年時光。十九世紀下半，作曲家亞瑟・西蒙・蘇利文（Arthur Seymour Sullivan 1842-1900）和他的劇本作家威廉・施文克・吉爾伯特（William Schwenck Gilbert

1836-1911）發展了喜歌劇的特殊英語變體，這個歌劇類型非常成功，甚至為他們的作品特地建造一座劇院，也就是倫敦薩伏依（Savoy）歌劇院，喜歌劇形式的名稱——薩伏依歌劇也由此而來。導演麥克・李（Mike Leigh）1999年執導關於蘇利文與吉爾伯特兩人合作的電影《酣歌暢戲》（Topsy Turvy），曾以下列話語描述其劇本風格：

> 吉爾伯特不假思索地一再質疑我們理所當然的期待。首先，他在故事的框架中讓奇特的事情發生，將世界搞得亂七八糟，所以發生博學的法官和原告結婚、士兵變成審美專家等諸如此類的事；幾乎在每一齣歌劇中，衝突會藉由機警地改變遊戲規則迎刃而解。他的天賦在於以不知不覺的戲法花招融合了對立：超現實與現實、漫畫般的天馬行空與合乎自然規律。換句話說：他不動聲色地敘述了一個全然駭人聽聞的故事。

為了演出廣受歡迎的英語喜歌劇，倫敦建立了一座這個劇種自己的歌劇院：薩伏依歌劇院，這也是此一歌劇種類「薩伏依歌劇」名稱的由來。

蘇利文在音樂形式上技藝精湛地使用來自德語、法語以及義大利語歌劇的豐富資源，而透過樂器音色的細膩運用，在節奏與旋律方面發展出一種獨特風格，他的詠嘆調經常擁有和聲簡單的詩節式歌曲形式，音樂則在許多地方配合歌詞的諷刺效果，譬如誇張地運用刻板老套的元素。因為兩人第二次合作的《陪審團的判決》（*Trial by Jury* 1875），吉爾伯特與蘇利文

得以歡慶他們卓越的成就。其他受歡迎且直至今日仍在英語劇院
經常演出的作品包含：強烈影射大不列顛海軍艦隊的《皮納福
號軍艦》（*H.M.S. Pinaforce* 1878）、嘲笑婦女教育及達爾文進化
論的《艾達公主》（*Princess Ida* 1884），還有《日本天皇》（*The
Mikado* 1885）。

小知識欄

西班牙輕歌劇

　　在西班牙歌劇中，歌唱與口説台詞輪流交替的歌唱劇類型誕生於十七世
紀上半葉，並且根據國王的狩獵行宮薩爾蘇維拉宮（Zarzuela）命名。為了
娛樂君王以及他的客人，來自首都的喜劇演員在那裡登台演出，他們迎合國
王的喜好，以音樂幕間喜劇逐漸加以充實豐富，還以可觀的花費來策劃安排
其歌劇作品。被視為第一齣西班牙輕歌劇的是《法萊莉娜花園》（*El Jardin
de Falerina*，1649年首演），然而卻只留下宮廷劇作家佩德羅·卡爾德容·
德·拉·巴爾卡（Pedro Caledrón de la Barca）所寫的劇本。卡爾德容與備受尊
崇的作曲家胡安·德·希達爾哥（Juan de Hidalgo）的合作產生了其他的西班
牙輕歌劇，其中包含《阿波羅的桂冠》（*El Laurel de Apolo*），1657年在普拉
多（Prado）皇宮首演。西班牙輕歌劇從歷史、神話及傳說取材，也可能擷
取悲劇發展過程的情節，經常圍繞著一位英雄。因為故事多與幻想、神奇世
界相關，為了相符的效果經常需要昂貴的舞台設計裝置。西班牙輕歌劇雖然
在十八世紀仍然持續上演（所以路易吉·波凱里尼（Luigi Boccherini）1786
年根據作家拉蒙·德·拉·克魯茲（Ramon de la Cruz）的劇本，為馬德里
的維嘉門（La Puerta de la Vega）宮殿劇院寫了西班牙輕歌劇《克雷門蒂娜》
（*La Clementina*）），然而面對在西班牙也很摩登的義大利歌劇，西班牙輕
歌劇逐漸失去原來的地位，直到十九世紀下半葉復興之前大多被遺忘。

俄羅斯民族主義與莫斯科樂派

　　東歐個別國家的豐富音樂傳統，很大程度侷限於民謠與娛樂音樂，而藝術性音樂則由西歐的音樂語言主導。尤其是在俄羅斯與波蘭，上流社會遵循西方文化，一般來說，在這個圈子中的交際用語是法語。在十九世紀前半的文學領域，俄羅斯作家亞歷山大‧普希金（Alexander Puschkin 1799-1837）致力於民族獨立與人民所有階級都能理解的題材，這同樣也是「俄羅斯音樂始祖」米凱爾‧葛令卡（Michail Glinka 1804-1857）所關切之事，他以兩齣代表作創造了俄羅斯民族歌劇的典型。1834年他就已經自信地表示：

> 　　我覺得我似乎有能力為我們的歌劇創造一齣作品，它的主題無論如何就是完全的民族主義，但也不只是主題，還有音樂，我想要我的同胞覺得在歌劇院就像在家一樣。

　　葛令卡的歌劇《為沙皇獻身》（*Ein Leben für den Zaren* 1838），原來的標題為《伊萬‧蘇薩寧》（*Iwan Susanin*），卻在首演不久前「以至高無上的批准」被修改。劇情的背景是俄羅斯的「混亂時代（Smuta）」，這個時代終止於1613年第一位沙皇米哈伊爾‧羅曼諾夫（Michail Romanow）的登基。為了阻止沙皇的寶座由波蘭人登基，一位老農夫伊萬‧蘇薩寧迎戰侵略者，並將他們引到難以通行的地區，他的這份勇氣甚至付出了生命。除了歷史性的愛國題材之外，葛令卡的作曲概念也造就歌劇的民族特色。俄羅斯音樂的獨特元素頭一次獲得歌劇結構上的意義，評論家卻將其視為低俗的馬車伕音樂，歸納於被貶抑的分類；

人民合唱的場景占用廣大的空間，宣敘調的處理被認為是俄羅斯歌劇後續發展的榜樣，也可於其作品架構中看出葛令卡在西方國家所受的音樂教育訓練。葛令卡所創作的歌劇《魯斯蘭與魯德蜜拉》（*Raslan und Ludmilla* 1842）首演慘遭失敗，這是根據普希金富有童話色彩的詩歌短篇小說改編，故事講述了勇士魯斯蘭再度與他的愛人魯德蜜拉團聚之前，經歷各式各樣的奇幻冒險。這個失敗倒不是因為劇本方面明顯的缺點，而是對於「東方」音樂的強烈靠攏，例如透過全音音階的應用，作為邪惡魔法師雀諾摩爾（Tschernomor）或者高加索列金卡民族舞蹈的主導動機。

馬克西姆・米哈伊洛夫（Maxim Mikhailow）在米凱爾・葛令卡的歌劇《伊萬・蘇薩寧》中扮演劇名主人翁，這齣歌劇後來被改稱為《為沙皇獻身》。

作曲家米利・巴拉基列夫（Mili Balakirew 1836-1910）、亞歷山大・鮑羅定（Alexander Borodin 1833-1887）、凱薩・

為了最重要的俄羅斯歌劇之一——莫德斯特·穆索斯基的《包利斯·古德諾夫》所畫，穿著地方性民族服飾的人物造型。

庫宜（César Cui 1835-1881）、莫德斯特·穆索斯基（Modest Mussorgski 1839-1881），以及尼可萊·林姆斯基–高沙可夫（Nikolai Rimski-Korsakow 1844-1908）為了創造俄羅斯音樂的真正國民樂派，在1850年代末期締結成「俄國五人組」，或者如同一份報紙對他們的評價一樣——也稱為「強力集團」。在他們的齊心戮力中，以葛令卡及亞歷山大·達爾戈米斯基（Alexander S. Dargomyschski 1813-1869）馬首是瞻，後者在1855年完成了他的歌劇《露莎卡》（Russalka），由作曲家自己所寫的劇本，以普希金的同名詩體劇為基礎改編，幾乎完全忠於原文。達爾戈米斯基為了譜曲，發展出一種適合俄文的新型宣敘調，首先用來強調及闡明歌詞，因此文字的地位高於音樂，最為重要的是呈現真實

的意圖，即使必須犧牲「音樂的美麗」。達爾戈米斯基在他最後一部沒能完成的歌劇《石像客人》（*Der steinerne Gast*）中，更為堅定不移地使用這個方法，這部歌劇後來由庫宜與林姆斯基-高沙可夫增補完成，並且在1872年首演。此劇是唐璜題材的變化，同樣是以普希金的戲劇為基礎，歌曲短小，就算沒有詠嘆調與重唱也可應付得來。

　　庫宜所命名的「旋律宣敘調」原則，主要由穆索斯基引用，穆索斯基視達爾戈米斯基為「音樂真理的導師」。軍官與鄉村貴族的隨從在穆索斯基的作品中與俄羅斯民俗音樂的特性最為相近，他不僅採用俄羅斯民族音樂的旋律，也運用了其音色、和聲、節奏以及聲部處理，庫宜在1872年的一封信中描述了他的藝術信念：

> 僅以純粹物質形式表現美的藝術，只是粗魯的幼稚行為，是藝術的幼兒期；人類與人群天性最細緻的性格特徵，密集探討與征服這些很少被研究的領域，才是藝術家的真正使命所在。

　　1868年穆索斯基開始歌劇《結婚》（*Die Heirat*）的創作，這是根據尼可萊・果戈里（Nikolai Gogol）的劇本所改編，卻如同之前的嘗試一樣，並沒有完成。取而代之的是根據普希金同名話劇所創作的《包利斯・古德諾夫》（*Boris Gudonow*），歷史題材很快就吸引了他，穆索斯基將之改編成一部有序曲的四幕民俗音樂戲劇，作曲家於1870年寫成了以舞台效果形式表現的第一個版本，1874年在聖彼得堡首演。在穆索斯基過世之後，林姆斯基-高沙可夫促成他的作品出版，並補充與改寫其中許多作品，包括

為了尼可萊‧林姆斯基－高沙可夫的歌劇《雪娘》演出所設計的戲服草稿，本劇引用了
亞歷山大‧歐斯特洛夫斯基（Alexander Ostrowski）同名的童話戲劇主題。

《包利斯‧古德諾夫》，林姆斯基-高沙可夫雖然對其作品的推廣有決定性的貢獻，他的「改善」卻部分扭曲了原有的特色。這也發生在未完成的歌劇《霍瓦斯基之亂》（*Chowanschtschina*），在這部歌劇中，穆索斯基濃縮十七世紀初彼得大帝即位前的事件，林姆斯基-高沙可夫將其補充並配上器樂；除了旋律宣敘調之外，典型的特色是符合現實的大型民俗場景。與亞歷山大‧葛拉蘇諾夫（Alexander Glasunow）合作，林姆斯基-高沙可夫也圓滿完成鮑羅定的歌劇《伊果大公》（*Fürst Igor*，1890年首演）與其管絃配樂。

　　林姆斯基-高沙可夫同樣先在軍中服役，1871年開始擔任莫斯科音樂學院的教授，他不僅只是作為別人作品的完成者與改編者，除了一系列的管絃樂作品之外，自己也寫了15部歌劇。他的作品擁有俄羅斯與異國風情特色，尤其表現於音色豐富的樂器配置方面，同時也顯露出受到法蘭茲‧李斯特及埃克多‧白遼士（Hector Berlioz）的影響。他多次選擇童話與傳說為主題，自己也常將其改編成劇本，例如童話歌劇《薩德科》（*Sadko* 1898）和芭蕾歌劇《姆拉達》（*Mlada* 1892），後者原本計畫作為俄國五人組的共同作品。芭蕾舞元素也在《雪娘》（*Schneeflöckchen* 1882，第二個版本於1898年登場）以及諷刺童話歌劇《金雞》（*Der goldene Hahn* 1909）中扮演重要的角色。歌劇《莫札特與薩利耶里》以亞歷山大‧普希金同名的詩歌戲劇為基礎，在其作曲中，林姆斯基-高沙可夫拆解來自莫札特歌劇《唐‧喬望尼》和《安魂曲》的主題。

　　相對於聖彼得堡的俄羅斯國民樂派，以鋼琴家與作曲家安東‧魯賓斯坦為首的一群人，在莫斯科建立了另一個群體，屬於這個圈子的有柴可夫斯基，他在自己的作品中發展出一種特別的

╱小知識欄

彼得‧伊利奇‧柴可夫斯基（1840-1893）

　　彼得‧伊利奇‧柴可夫斯基（Pjotr Iljitsch Tschaikowski）誕生於1840年5月7日，是沃特金斯克冶煉廠廠長的兒子，在完成聖彼得堡的一間法律學校的學業之後，以十九歲之齡在法務部服務。1861年，他成為安東‧魯賓斯坦（Anton Rubinstein）的學生，就讀於市立音樂學院；1863年，為了能夠專心投入音樂而完全辭去公家職務；1865年完成學業。從1866到1878年，在莫斯科音樂學院教授和聲學。這段期間正是他作品創作產量最為豐沛的幾年，除了交響曲以及其他管絃樂作品之外，還創作芭蕾舞劇《天鵝湖》（Schwanensee，1877年首演）和多齣歌劇，其中包含《鐵匠瓦古拉》（Wakula der Schmied 1876，根據尼可萊‧戈戈爾的短篇小說改編）、被稱為「抒情場景」的歌劇《尤金‧奧涅金》（Eugen Onegin，1879年首演），也在遠在俄羅斯之外的地方為他贏得許多喝采，雖然他因此成功地在藝術上有所突破，但接下來的幾年，這位作曲家卻幾乎沒有什麼產出。他患有憂鬱症，因為同性戀傾向而備感孤立。然而，因為他的作品引起越來越多的關注，讓他可以指揮身分從事客座演出的旅行，這引領他來到美國。1888年起，柴可夫斯基再次開始了一段密集的創作時期，可將諸如芭蕾舞音樂《睡美人》（Dornrösschen 1890）、《胡桃鉗》（Nussknacker 1892）、歌劇《黑桃皇后》（Pique Dame 1890）等作品歸類於這段期間。1893年11月6日，柴可夫斯基在無法完全解釋的情況下逝世於聖彼得堡，推測是死於霍亂。

　　個人風格，交融了民族音樂元素與西歐音樂的影響，他不客氣地駁斥「強力集團」對於音樂真實性的要求：

我從未遇過比在音樂中導入真理概念這個失敗的嘗試還令人不快的事情，真理隨時隨地建立在錯覺的基礎之上，這樣的真理與日常生活意義下的「真理」完全沒有關係。

柴可夫斯基將他根據亞歷山大・普希金的詩歌戲劇所改編的歌劇《尤金・奧涅金》（1879）稱為「抒情場景」，因此他運用了一個民族主義的題材，卻也與抒情劇形成關聯，如同法國前例一樣，讓故事背景環境的詳細研究成為情節的重心。他在第一幕中為了闡明莊園的生活，使用類似俄羅斯民謠音樂的方式風格；

柴可夫斯基的歌劇《尤金・奧涅金》，約於1900年在聖彼得堡馬林斯基歌劇院的演出。

此外在第二幕與第三幕中，華爾滋與波蘭舞曲用來表達貴族生活圈中的喜慶印象，相對來說，他對合唱的加入很節制。《黑桃皇后》（1890）是柴可夫斯基11部歌劇中的第二部，直到現在，它仍屬於全世界歌劇院的演出曲目，劇本來自彼得的兄弟摩德斯特·柴可夫斯基（Modest Tschaikowski），他從普希金受到心理

╱小知識欄

俄國五人組／強力集團

　　1857年，以俄羅斯作曲家米利·巴拉基列夫（Mili Balakirew 1836-1910）為中心，在聖彼得堡聚集形成一個所謂創新者的圈子，將具有先進特色的俄羅斯民族音樂創作當作目標。除了巴拉基列夫之外，凱薩·庫宜（1835-1881）、莫德斯特、穆索斯基（1839-1881）最早隸屬於這個很快被諷刺地稱為「強力集團」的團體；尼可萊·林姆斯基–高沙可夫（1844-1908）、亞歷山大·鮑羅定（Alexander Borodin 1833-1887）在1861年或1862年也一起加入。在「強力集團」的成員之中，巴拉基列夫是唯一接受全面音樂教育的成員，所以剛開始時，他主要以擔任其他成員的作曲老師身分出現。這個團體拒絕類似他們在音樂學院被教授的學院派音樂，因為在那裡只有傳授西方的作曲技巧，五人組寧可將俄羅斯民族音樂，包含來自沙皇帝國東邊的遠東音樂世界視為他們音樂創作的基礎，這並不只是出自於愛國感，同樣也是因為與反對沙皇貴族統治反抗勢力的情感連結。他們的主要工作領域是歌劇，另一個重點是歌曲，除此之外，也創作器樂作品，其中許多擁有標題音樂的名稱。很快就證實，穆索斯基以及林姆斯基–高沙可夫是團體中最富有天賦的兩位作曲家，直到1870年代團體解散，他們日趨強烈的個人風格仍然一直引領風騷。

學激勵而撰寫的中篇小說獲得靈感，寫成一部有關愛、激情與死亡的戲劇，它賦予年老的伯爵夫人惡魔般的特色，讓主人翁最後死去。

捷克歌劇

　　貝多伊齊・史麥塔納（Bedřich Smetana）為捷克歌劇傳統扎下根基，他成長於德語環境，成年後才發展出捷克民族情感，他想要創建獨立歌劇的希望，與致力讓他的家鄉從奧匈帝國獨立出來這件事互相影響，同時發生。他所寫的輕鬆歌劇《被出賣的新娘》（*Die verkaufte Braut* 1866）以喜歌劇為依據，加入許多融入故事情節的幕間舞蹈表演，表面上的情節雖為喜劇，講述一位年輕人為了能夠與他心愛的女子結婚，使用各式各樣的手腕；然而為了得到新娘過程中的討價還價，以及對於愚蠢情敵的惡毒對待，卻也留下了一種讓人不愉快的印象。史麥塔納在音樂上不怎麼運用傳統民謠歌曲，而是使用流行的舞曲，尤其是波卡舞曲。《被出賣的新娘》生動活潑的序曲主要因為節奏而泄露了它的來源，早就獨立成為一首音樂會曲目。為了在布拉格為捷克民族歌劇奠基，史麥塔納創作了歌劇《達利波》（*Dalibor* 1868），是以十五世紀末波西米亞騎士達利波・馮・科澤耶蒂（Dalibor von Kozojedy）的悲慘命運為主軸。這個題材雖然受到好評，人們仍然指責史麥塔納在主導動機技巧的運用上，過分奉華格納為圭臬，且音樂也過於「日耳曼化」。不過這樣的批評並沒有造成阻礙，史麥塔納的歌劇《李布謝公主》（*Libuše*）為了國家歌劇院的開幕再一次演出，這位作曲家在1881年就已經埋首於李布謝公主（Libuše）的傳說題材，據說她是布拉格的創建者及普熱米斯

為了史麥塔納的歌劇《被出賣的新娘》所設計的戲服草稿。

爾家族（Přemysliden）的祖先，史麥塔納想要藉此成就捷克民族歌劇的象徵。他並未將約瑟夫・溫茲格的原著劇本視為歌劇，而是當作「節慶的靜止舞台畫面」，應當在與捷克民族有關的慶典場合演出。他雖然也讓豐富的斯洛伐克民族文化在總譜中湧現，當中的管絃配置卻能持續聽出華格納的影響。1872年11月他完成這齣《李布謝公主》，並以劇名女主人公的這些話語作為結束：

> 我所深愛的捷克民族將不會滅亡，她將會光榮地挺過恐怖地獄。

捷克音樂家安東寧・德弗札克（Antonín Dvořák 1841-1904）在他去世那一年的一段訪談中，解釋歌劇對於國家民族是最為適合的音樂種類，然而他與他的歌劇作品卻不怎麼幸運：在他創作的10部歌劇之中，只有《露莎卡》（1901）歷久不衰地在國際舞

台上占有一席之地。這個講述了愛上一位王子的水中精靈童話故
事，早在他之前就已經有恩斯特・特奧多爾・威廉・霍夫曼、亞
伯特・洛爾慶（劇名為《水中精靈》（*Undine*）），以及亞歷山
大・達爾戈米斯基以部分改編的形式搬上歌劇舞台，德弗札克將
浪漫派的題材運用在全然印象派的自然描繪上，人聲則是仿效華
格納，以無窮盡的旋律交織，沒有放棄旋律動聽之處。該劇最為
著名的旋律是〈月之頌〉，露莎卡在這首歌曲裡表達了她對於愛
情的深沉渴望。

Chapter 7

歌劇的巨擘——
威爾第與華格納

從美聲唱法到個人風格的威爾第之路

　　十九世紀下半，歌劇在義大利與德國主要由兩位作曲家引領風騷——朱塞佩·威爾第（Giuseppe Verdi）與理查·華格納（Richard Wagner），兩人皆出生於1817年，儘管在音樂上有著巨大差異，他們兩人仍有共同點：除了對於政治的熱衷之外，尤其是在改革歌劇的意圖方面，同時透過結合所有相關藝術領域，從劇本一直到舞台布景、音樂與表演形式等，創造出一種「總體藝術作品（Gesamtkunstwerk）」。

　　朱塞佩·威爾第在他的首批作品中，以美聲唱法的歌劇為依歸，但只帶來有限的說服力。1839年於米蘭史卡拉歌劇院首演的《奧貝爾托》（*Oberto conte di San Bonnifacio*）雖然為他帶來很大的成功，也因此獲得另外三齣歌劇的委託；然而接下來的喜歌劇《一日國王》（*Un Giorno di Regno* 1840）卻鎩羽而歸，觀眾在首演時就強烈表達他們的不滿，批評他的風格和羅西尼與董尼才第幾乎一模一樣。這次的失敗與命運的打擊——他的兩個孩子與第一任妻子在1838至1840年間相繼過世——讓他暫時銷聲匿跡，

與此對照之下，當他以歌劇《納布果》（1842）回歸時就越發顯得成功。威爾第在這齣歌劇中找到了令人臣服的自我表現形式，儘管他繼續保留編號歌劇的原則，卻讓單一歌曲變得緊湊，整體情節過程因此可以嚴謹地繼續推進。他讓音樂為戲劇提供服務：擁有遠距離音程跳躍的大跨度旋律線條、非常鮮明的節奏、強調故事情節，還有尖銳的力度對比。即便在1870年寫給他的出版商朱利歐‧里寇爾蒂（Giulio Riccordi）的信中，他才表達了他的「情節歌詞」（parola scenica）原則，事實上，威爾第其實在非常早期就運用了這個方法。他想要以情節歌詞「雕琢出一個情境或者一個角色」，讓它們出乎意料地出現在觀眾眼前，像音樂或

1979年柏林德意志歌劇院合唱團演出朱塞佩‧威爾第的歌劇《納布果》。

者優雅詩歌這樣的美學重要性成為退居「情節歌詞」之後的次要角色。威爾第在《納布果》中就已強調這件事，他讓巴比倫國王納布果多諾塞以較高的音域、幾乎沒有管絃樂團伴奏之下唱出：「我不再是國王，我是神！」

　　除了音樂之外，這部作品的政治層面尤其鼓舞了觀眾，解救猶太人及巴比倫之囚這樣的歷史題材，讓許多義大利人覺得和他們的國家時勢有關，義大利當時四分五裂，有些地方甚至由外來政權統治，威爾第以出自第三幕的囚犯合唱曲〈飛吧，思想，乘著金色的翅膀〉（*Va' pensiero, sull'ali dorate*）正中觀眾下懷。這首大多以齊唱演出、節拍與眾不同的合唱曲，受到極大的歡迎，很快就被視為義大利的地下國歌。

　　之後，威爾第也一再使用歷史政治題材，藉此討論被壓迫的民族爭取獨立自由的鬥爭，以及反對獨裁君主的抵抗。由於他的政治觀點，他一再與審查制度有所衝突，例如演出弒君的《假面舞會》（*Un ballo di maschera*）時，1858年原先預計在那不勒斯的首演被禁，當這部作品終於在1859年於羅馬登台時，觀眾呼喊「威爾第萬歲」來歡迎這位大師，不只以此讚頌作曲家，他的名字也當作後來統一的義大利國王V(itorrio) E(manuele) R(è) d'I(talien)的首字母縮寫詞。這位作曲家有多麼熱烈地參與政治，並且致力於義大利統一運動，可從他於1848革命之年寫給劇作家法蘭切斯科‧瑪利亞‧皮亞佛（Franceso Maria Piave）的一封信看出端倪，他的意見如下：

　　　很確定解放的時刻已經到來，人民渴望解放，而且當人民渴望它時，就沒有絕對的權力可以反對人民。你跟我談論音樂？你到底怎麼了？你認為我現在想要關心音樂、關心聲

音？對於1848年義大利人的耳朵來說，就只有、也只可以有一種音樂：大炮的聲音。

法蘭切斯科‧梅利、安娜‧涅特列布科，及普拉契多‧多明哥於2014年在薩爾茲堡演出朱塞佩‧威爾第的《茶花女》。

小知識欄

義大利統一運動

　　以表示統一的這個義大利詞語Risorgimento為一個公共的政治與社會運動命名，這個運動想要將十八與十九世紀大部分受外來政權統治、四分五裂的義大利，統一成一個民族國家，並再度恢復這個國家在幾個世紀之前的傑出文化地位。同時，從1815年維也納會議開始，直到1861年宣布義大利王國成立，並且於1871年以羅馬這座城市作為首都的這段期間，被認為是統一運動的時代。對於國家未來的政治制度應該是君主政體或是共和政體這件事，個別政黨的看法有顯著的不同，起義多次，卻約在1848與1849年間，皆被奧地利與法國軍隊所鎮壓。

小知識欄

朱塞佩·威爾第（1813-1901）

　　威爾第於1813年10月10日出生在帕爾瑪（Parma）公爵領地的村落勒隆可勒（Le Roncole），當時被法國所占領。他很早就展露音樂天分，申請進入米蘭音樂學院就讀卻被拒絕，威爾第於是接受私人音樂教育。他的歌劇處女作是《奧貝爾托》，在1839年米蘭史卡拉歌劇院首演時，獲得極大的成功，繼而讓他得到其他三部歌劇的委託。他以歌劇作品《納布果》達成了藝術上的成就，在其發表之後，幾乎無法抵擋大量的委託。由於經濟上變得獨立，他和後來的妻子，女歌手朱塞佩娜·史特列波（Giuseppina Streppo）定居於勒隆可勒附近的聖阿嘉塔（Sant'Agatha）莊園。藉由他最受歡迎的歌劇三部曲《弄臣》（1851）、《遊唱詩人》、《茶花女》（後兩部均為1853），威爾第確保了他作為十九世紀下半葉義大利歌劇最重要作曲家、幾乎無法撼動的地位。他非常熱心於義大利統一運動，在1861年接受了統一後的義大利首屆國會席位，但很快又放棄。為了蘇伊士運河的開通而受到委託，於是在1870年創作《阿依達》，接著1877年創作了《奧泰羅》，1883年則是他的最後一部歌劇《法斯塔夫》。除了歌劇之外，威爾第也創作室內樂及宗教音樂作品，其中包括《安魂彌撒》（1874）與《四首聖樂》（1898）。在他生命最後的那幾年，他再一次提高了他的社會參與度，其中包含為音樂家養老院設置的基金會，他於1901年1月27日在米蘭過世。

　　因為《納布果》的成功，開啟了威爾第的「槳帆船之年」：他解釋，為了能夠完成加諸在他身上的許多委託工作，他必須像以人力為主要動力的槳帆船奴隸一樣，辛苦幹活。直至1850年，他至少完成26部歌劇中的12部，因此將當時頗具優勢的其他義大利歌劇作曲家排擠於歌劇舞台之外。與他的前輩一樣，他讓音樂扮演歌劇中的重要角色，卻更為明顯重視戲劇性。威爾第以《埃爾納尼》（Ernani 1844）這齣歌劇開始與劇作家法蘭斯科‧皮亞佛（1810-1876）的合作，皮亞佛總共為威爾第撰寫了10齣歌劇劇本，為了能夠達到戲劇效果的最高標準，這位作曲家對於劇本構想與起草的參與度越來越高。他在一封1876年的信中，以「杜撰真實」（inventare il vero）這樣的字眼，表達劇本創作的基本目標：例如他想要表現人類的行為舉止，根據他的看法，這些行為舉止雖然無法忠實地反映現實，卻擁有內心的真理。

　　此外，皮亞佛撰寫《馬克白》時，體驗了威爾第的不妥協，這是作曲家頭一次深入研究威廉‧莎士比亞的作品，為了1847年於佛羅倫斯的第一個版本首演，威爾第對於舞台布景設備以及歌唱角色的詮釋，給予鉅細靡遺的指示。比起悅耳的音樂，他更重視戲劇效果。他為了讓馬克白夫人這個角色真正成為這齣戲劇的主角，他要求一名「未經造形、醜陋」的女性表演者，擁有「沙啞、令人窒息、低沉」的聲音，據這個角色的首演演員女高音瑪莉雅娜‧巴爾畢耶里–尼尼（Marianne Barbieri-Nini）描述，作曲家與她排練劇中夢遊場景出現的身體姿態、臉部表情以及聲音音色，長達幾個星期之久。威爾第不斷擴展他的戲劇人物音域，將其當作另外的表達工具——尤其是女高音，並讓低沉的男性聲音更為強烈地成為重點，多半是扮演那些利慾薰心、肆無忌憚的角色，例如納布果多諾塞國王。在《遊唱詩人》（1853）中，他頭

一次在歌劇史上將吉普賽女郎阿祖賽娜（Azucena）這個主要角
色交付給音域較低的女聲，再一次豐富了聲音音色的調色盤。

「第二種風格」與晚年作品

從1845到1848年間，威爾第將弗里德利希・席勒（Friedrich
Schiller）的三部戲劇作品在歌劇舞台上付諸實現，這位德國詩
人在義大利也被視為民主與政治自由的捍衛者。在這三部歌
劇《聖女貞德》（*Giovanna D'arco* 1845，根據席勒劇作《奧爾
良的姑娘》改編）、倫敦柯芬園皇家歌劇院的委託作品《強
盜》（*I masnadieri* 1847，根據席勒劇作《強盜》改編），以及
《路易莎・米勒》（*Luisa Miller* 1818，根據席勒劇作《陰謀與
愛情》改編）之中，只有最後提到的這部歌劇仍然持續出現在
國際舞台。透過由席勒平民悲劇所改編的歌劇，威爾第開始了
「第二種風格」（seconda maniera），也就是他第二個創作時
期的風格，這段創作時期的第一個高峰即是由著名的《弄臣》
（*Riolgetto* 1851）、《遊唱詩人》（*Il trovatore*）及《茶花女》
（*La Traviata*，後兩部均為1853年）所組成的三部曲。在1848年

1851年在威尼斯首演的威爾第歌劇《弄臣》的服裝設計圖。

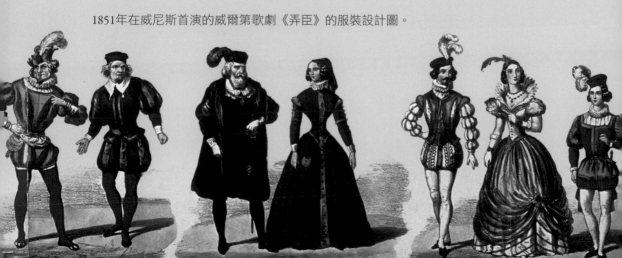

的革命失敗之後，這位作曲家首先放棄其他的政治題材，大多以歷史外衣的包裝論述時事，並專注於社會狀態與其對個人造成的影響；宮廷小丑弄臣（Rigoletto）的命運即是如此，他在不知情的狀況下殺害了自己的女兒，儘管這是一齣關於個人的戲劇，卻需要透過弄臣低下的地位以及君主不道德的行為才可以理解。

在這段時間，威爾第的配器法更為細緻與靈活，透過個別人物角色的彼此對質和他們各自的心理狀態，戲劇情節發展合乎邏輯。此外，作曲家將人物的心理刻劃放置於歌劇核心。尤其在威爾第的晚期作品，人物多以「混合的說話方式」（parlar misto）自我表述，這種方式即是：戲劇性宣敘調擁有受到動機影響的歌唱旋律，並以快速的順序變化，1863年威爾第為此解釋，他的歌劇演唱者比較不需要精湛的技巧，而是需要理解並且表達語言的能力。

音樂形式語言更加變化多端，越來越不受傳統框架束縛，在舊式編號歌劇的宣敘調與詠嘆調、重唱與合唱的位置，出現結合獨唱、重唱以及合唱片段的龐大複合場景。尤其在威爾第的晚期作品，他透過音樂動機製造與情節的關聯，例如短暫的動機伴隨某個特定人物的出現，或者喚起之前事件的回憶，此外，不斷被引用的核心動機，則體現了戲劇性的想法。威爾第的動機技巧與理查・華格納密集交織的主導動機毫不相關。威爾第對於戲劇性逐漸增強的堅持，使得評論家法蘭切斯科・瑞格利（Francesco Regli）1857年針對他的歌劇《西蒙・波卡涅拉》（*Simon Boccanegra*）做了這樣的評論：

假如您想要這麼認為的話，劇本可以是對於文法與邏輯的一種侮辱；假如您有勇氣的話，您可以對威爾第這麼說！

> 就如同羅西尼在音樂中置入各種胡說八道，或如同董尼才第
> 大多並不賦予詩句價值（除非是他自己的創作），威爾第只
> 注意劇情的每個當下情況，對於其餘部分置之不理。

　　威爾第以《西西里晚禱》（*Les vêpres siciliennes* 1885）回歸歷
史題材，這是他為巴黎歌劇院所寫的第一部委託作品，接著還
有為了威尼斯鳳凰歌劇院所寫的《西蒙·波卡涅拉》（1857）、
《假面舞會》（*Un ballo in maschera* 1859），和接受聖彼得堡皇家
歌劇院委託所創作的《命運之力》（*La forza del destino* 1862）。
最後提到的這一部，屬於威爾第再次改編，並且部分大幅改寫

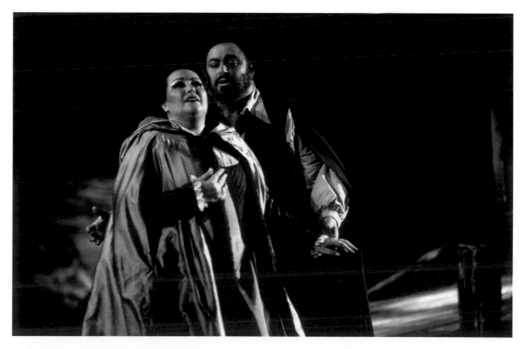

在朱塞佩·威爾第的歌劇《假面舞會》中，蒙特塞拉特·卡芭葉（Montserrat Caballé）飾演
阿美莉雅（Amelia），以及盧奇亞諾·帕華洛帝（Luciano Pavarotti）飾演里卡多（Ricardo）
（1982年於舊金山歌劇院）。

的歌劇，其中，他以大型編制的序曲取代短暫的器樂前奏，在
第一個版本中，讓愛得悲慘、從山崖上跌落而亡的阿爾瓦羅
（Alvaro）在第四幕的終曲復生，並指示他這是上帝的旨意；
1881年的《西蒙・波卡涅拉》第二版本則是第一齣由出版商朱
利歐利・寇爾第為其創作、並規定導演指示的劇本（dispozione
scenica）。來自巴黎的另一齣委託作品是威爾第以席勒的戲劇
《唐卡洛》（Don Carlos）為基礎所寫，1876年的首演卻慘遭滑
鐵盧，人們指責威爾第在風格上被理查・華格納影響。由於多次
的修改，這齣歌劇擁有七個不同版本，今日演出的大多是1876年
以義大利語所寫的最後一個版本。

　　在他最受歡迎的歌劇《阿依達》（1871）之後，威爾第從舞
台上隱退超過十五年，只對以前的作品進行修改，直到阿利戈・
波伊托（Arrigo Boito）根據莎士比亞的悲劇《威尼斯的摩爾人奧
泰羅》創作了劇本，才促使他寫了下一齣歌劇。在《奧泰羅》
（1887）以及另一齣同樣根據莎士比亞戲劇改編、且與劇作家波
伊托合作而誕生的《法斯塔夫》（1893）中，音樂與戲劇過程主
要融入了詠嘆調與重唱，如同在《阿依達》的結局場景，舞台上
形成了暫時分隔、卻有著平行劇情過程的演出空間。在他的最後
一部歌劇《法斯塔夫》中，威爾第只使用了少量較長的旋律樂
句，偏愛以對話形式、配合自然語言流動的說話方式；管絃樂團
為了描繪舞台上所發生的故事，超越本身的伴奏功能而擁有獨立
的演出，這齣喜劇以賦格〈人生只是一個玩笑〉（*Tutto nel mondo
è burla. L'uom è nato burlone*）結束。

德國浪漫樂派傳統中的理查‧華格納

　　理查‧華格納原先其實想要成為劇作家，後來對音樂的興趣卻越來越強烈，於是以卡爾‧馬利亞‧馮‧韋伯以及海恩利希‧馬胥納的德國浪漫樂派傳統開始了他的歌劇創作。然而他第一齣完整保存的歌劇《精靈》（*Die Feen*）卻於1888年，他過世五年後才慶祝首演，原因是這齣歌劇在1830年代之初誕生後，找不到願意讓其演出的劇院。如同他的其他歌劇類型一樣，華格納也為自己的音樂劇寫劇本，在《禁戀》（*Das Liebeverbo*，1836年首演）中展現了法國的影響，這是一齣根據威廉‧莎士比亞《一報還一報》所改編的喜歌劇；還有以悲劇性的大歌劇所構想的《黎恩濟》（*Rienzi*），這部劇描寫中古世紀晚期的羅馬平民護民官克拉‧迪‧黎恩佐（Cola di Rienzo）的命運，根據當時愛德華‧利頓–布爾沃（Edward Lytton-Bulwers）所寫的暢銷歷史小說改編；這齣歌劇是華格納在巴黎停留時所寫，他希望能在那裡的劇院上演，卻沒能成功。德勒斯登歌劇院倒是對這齣歌劇頗感興趣，1842年在該處首演，由作曲家本人指揮，即使是逼近五個小時的罕見演出長度，《黎恩濟》還是獲得轟動的成功；女歌手威爾海敏娜‧德芙里因特–史洛德（1804-1860）也對這次的勝利有所貢獻，她在十八歲時就幫助貝多芬的《費黛里歐》取得成功，且被視為德國戲劇女高音的第一把交椅。雖然《黎恩濟》遵循了法國大歌劇的規則，也就是擁有大規模的合唱場面、芭蕾舞幕間表演，還有炫目華麗的大型群眾遊行，卻以針對情節場景單位的個別編號曲目總結，預示了後來的通作式歌劇。

　　為了《漂泊的荷蘭人》（*Die fliegende Holländer*）這齣歌劇，華格納選擇了一個不折不扣的浪漫主義題材——很可能是在里加

（Riga）聽聞「幽靈船」的傳說，尤其是「愛的救贖」這個動機吸引了他：在未婚夫達蘭（Daland）以及神祕的荷蘭人之間無法取捨的珊塔（Senta）最後投身海中，救贖了這位因為褻瀆神明而被詛咒、必須不停歇地在海上航行的荷蘭船員。一次狂風暴雨的海上航行經驗，有助於華格納獲得《漂泊的荷蘭人》音樂上的「原始靈感」，這齣歌劇於1843年在德勒斯登首演，在華麗的《黎恩濟》之後，觀眾對於新作的貧乏陰暗感到失望。在接下來的《唐懷瑟與瓦特堡歌唱大賽》（*Tannhäuser und der Sängerkrieg auf Wartburg* 1845）以及《羅恩格林》（*Lohengrin* 1850），華格納繼續與浪漫派傳統密切連結；儘管如此，他的傳說素材卻越來越強烈地提升至神話故事，持續緊扣救贖的想法。華格納在對這齣歌劇序曲的〈節目說明〉一文中描寫了《羅恩格林》結局的情況，在文章開頭的段落揭示了他對於當下的批判觀點：

《羅恩格林》於1954年拜魯特音樂節的演出場景。

愛似乎從充滿仇恨與衝突的世界消失不見：愛不會在人類群體中作為立法者出現。作為所有世界交流的唯一命令者──也就是對於利益與占有的空虛擔憂，人類心靈對愛的盼望無法磨滅，終於再度嚮往滿足某種需求，這種需求在真實壓力之下越是熱情且狂烈地往上攀升，在這樣的真實中也就越難得以滿足。

就像他在《羅恩格林》的劇本中所做的一樣，將命運的交織混合構成了故事情節的基礎，他在作曲方面讓動機與題材交錯為一體：舊有編號歌劇的個別曲目，屈服於一個通作式歌曲的整體，其音樂的流動突顯其密集緊湊，例如有名的婚禮合唱曲〈由忠貞的盟約所帶領〉（Treulich gefuhrt）。在威瑪首演時，觀眾反映無法理解這齣歌劇，然而在接下來的幾年，其他歌劇院則接受了這部作品，它在1861年受到當時的巴伐利亞王儲路德維希的喜愛，他或許可說是理查・華格納最重要的贊助者之一。

主導動機技巧與富有表現力的音樂語言

華格納領導潮流的作品《崔斯坦與伊索德》在完成六年之後，於慕尼黑國家歌劇院首演，這位作曲家以這部作品，頭一次成功將他在理論著作《未來的藝術作品》（Das Kunstwerk der Zukunft 1849）和《歌劇與戲劇》（Oper und Drama 1859）中所構想的概念音樂劇，付諸實現。情節簡化至只剩基本元素，最重要的是以人物命運為特色的內心發展，音樂語言前所未有的表現力，讓這個發展清晰可見。華格納在《崔斯坦與伊索德》中採用

一種主導動機技巧的大規模系統，部分相互交織，藉由整體管絃樂團延伸，並以這樣的方式，將內部的過程從歌唱聲部獨立地表現出來。這會形成一種「無盡的旋律」，理查·華格納在他〈未

「於是我們死去，只為了不分離地讓愛存在。」華格納的歌劇《崔斯坦與伊索德》插畫（法蘭茲·史塔森（Franz Stassen）的石版版畫，1900年）。

來音樂〉（*Zukunftsmusik* 1860）這篇文章中，頭一次使用這個概念，自從十九世紀末以來，它普遍用來表現嚴格音樂形式的瓦解，也加入歌唱人聲的樂器複音音樂，帶領和聲來到相關調性系統的極限。兩個相愛的人在死亡中重聚時，華格納才在結尾將所有的張力以一個D大調和弦解除，尤其著名的是所謂的崔斯坦和弦，由F、B、D♯、G♯四個音所組成，它不再歸類於一個特定的調性，而被理解為朝無調性音樂跨出一步。只不過，《崔斯坦與伊索德》剛開始難以順利上演，由於對於歌者極端的要求，這部作品被認為是不可能的挑戰，崔斯坦的首演演出者男高音路德維希・史諾爾・馮・卡洛斯費爾德（Ludwig Schnorr von Carolsfeld），在首演幾個禮拜後以29歲之齡逝世，這部歌劇因此得到「讓人致命」的名聲，1874年才在威瑪再度上演。

　　1845年華格納就已經撰寫《紐倫堡名歌手》（*Die Meistersinger Von Nürnberg*，1868年首演）的第一份草稿，他將這齣歌劇一再稱為「喜劇歌劇」，這一次他卻沒有讓超自然力量出現在舞台上，而是讓紐倫堡宗教革命時期歷史上真實存在的（例如詩人漢斯・薩克斯（Hans Sachs））、或者是想像中的人物登場（例如善妒的西克斯圖斯・貝克梅瑟（Sixtus Beckmesser），華格納以這個人物諷刺讓人害怕的批評家愛德華・漢斯利克（Eduard Hanslick））。戲中舉辦了最動聽歌曲的競賽（優勝者還能跟富有金匠的美麗女兒結婚），這場競賽造成教條傳統主義者與無視所有陳規的改革者之間的衝突，最終因為睿智的漢斯・薩克斯而化解。華格納在音樂方面採用如歌的形式，他以大約40個主導動機所貫穿的音樂流動加以融合，直接與題材有所關聯。

小知識欄

理查・華格納（1813-1883）

理查・華格納1813年5月22日出生於德勒斯登，兒提時就接受音樂教育，其中包含在德勒斯登的聖十字合唱團，也曾是萊比錫聖托馬合唱團的成員。他從1833年開始擔任不同的樂隊長職位，例如在符茲堡（Würzburg）、柯尼斯堡（Königsberg）及里加，1839年因為債台高築首先逃往倫敦，再轉往巴黎，他在那裡完成他的歌劇《黎恩濟》以及《漂泊的荷蘭人》。《黎恩濟》1842年在德勒斯登首演的成功，讓華格納獲得當地宮廷樂團指揮的職位；1848至1849年間，因參與革命運動迫使他再度逃亡，先到了威瑪，最後來到蘇黎世，在這裡他撰寫一系列的音樂著作，並構思《尼貝龍指環》。1860年的一場特赦讓他得以返回德國，他的生活卻仍然漂泊不定，1864年他再一次逃離他的債權人，這一次前往維也納。巴伐利亞國王路德維希二世將他召喚到慕尼黑，卻因為他的品格而大失所望，十四個月後把他驅逐出該城市，不過這位君主對於其作品的熱衷仍舊絲毫未損。1866年華格納安居於琉森旁的特萊柏勳（Treibschen），最初他與好友漢斯・馮・畢羅（Hans von Bülow）當時的妻子科西瑪・馮・畢羅（Cosima von Bülow）在此未婚同居。在1871年造訪拜魯特（Bayreuth）時，華格納決定將這座城市當作居住地（1874年起在萬弗里德（Wahnfried）的別墅生活），以及他計畫多時的音樂節所在地，這個音樂節首次於1876年以完整的《尼貝龍指環》系列揭開序幕。這位作曲家於1883年2月13日逝世於威尼斯。

華格納的代表作：《尼貝龍指環》

1876年理查・華格納的歌劇四部曲《尼貝龍指環》首次完整地在拜魯特節日劇院（Festspielhaus）演出。作曲家自1848年以來，就投身於這部最為龐大、同時也最具爭議性的作品，最初的兩部曲在慕尼黑就已演出：《萊茵黃金》（*Das Rheingold*，1869年，前夜劇）、《女武神》（*Die Walküre*，1870年，第一天）、《齊格飛》（*Siegfried*，第二天）以及《諸神黃昏》（*Götterdämmerung*，第三天）在拜魯特才經歷首演。就和他所有的歌劇與音樂劇一樣，華格納親自為他的《尼貝龍指環》撰寫劇本，在創作指環系列劇本文字的那些年（結束於1853年），他也撰寫理論著作，華格納在其中呈現了他對於「未來藝術作品」的想法，也就是所有藝術種類的綜合。這位作曲家從北歐傳說《尼貝龍之歌》（*Nibelungenlied*）以及帶著號角的齊格飛民間故事，將這些版本形塑為一齣戲劇，他在其中表現了被烏托邦社會主義者所影響的政治思維，在《尼貝龍指環》結束時，愛終究可以克服人們對權力和財富的墮落追求；然而這部作品顯示了世界的悲觀主義視角，就如同華格納1854年在閱讀阿圖爾・叔本華（Arthur Schopenhauer）《意志與表象的世界》（*Die Welt als Wille und Vorstellung*）後所揭示的那樣：

> 根據他至高無上的意圖，他（奧丁）只能放任順其自然，但確定不能干涉任何事情，他與我們一模一樣，他是當代聰明才智的總和；與此相反，齊格飛是我們所想要的、為了未來的希望所選擇的人，他卻不能由我們創造，他必須藉由我們的毀滅而創造自己。

　　即使樂劇（Musikdrama）裡每一個「演出日」的故事時間明顯不同，但是主導動機的系統卻能將它們串連在一起；當下的情節與過去或者未來的事件之間，透過象徵一個特定的想法、也象徵一個人物或事物的音列來建立聯結，這樣的聯結使人物及其情感上的各種心理闡明變得可能。主導動機會在器樂樂章與歌唱部分連續相互交織，進而產生持續不斷的複音音樂，這就是無限旋律。

　　早在1874年華格納的《尼貝龍指環》四部曲完成之前，他就已經想好它們的演出計畫，誠如他在《尼貝龍指環》的文學部分結束之後所說明的一樣，音樂在其內部「形式上」已經完成，所以音樂理念以一種「立體」圖像式的表現與之結合。由於文字、音樂和圖像的統合，引進「總體藝術作品」（Gesamtkunstwerk）的概念，華格納本身卻拒絕這個概念，因為根據他的觀點，這意味著事後組合而成的東西，他寧可主張「渾然天成的音樂表現」這樣的說法。

約瑟夫・霍夫曼（Josef Hoffmann）為了1876年8月17日《尼貝龍指環》在拜魯特演出所設計的舞台布景草稿。

　　理查‧華格納於1851年就已經提及他想要為了《尼貝龍指環》的演出建造一間劇院的夢想，但在1872年才奠定拜魯特節日劇院的基石，三年之後這棟建築物完成，它主要是由路德維希二世共同提供資金，他從1861年登基以來就是華格納的贊助者。

　　比起《崔斯坦與伊索德》（1865），《尼貝龍指環》對後續音樂層面上的發展影響小很多，總體藝術作品的想法在這樣的形式中找不到任何效仿者。在音樂劇方面，理查‧史特勞斯稱華格納為巨大的高峰，無人能夠超越，所以他自己選擇繞道而行，也就是決定加入其他作曲家的行列。

小知識欄

拜魯特節日劇院

　　理查‧華格納起初想像自己的《尼貝龍指環》在一座木造建築演出，建築將在演出後拆除，但後來他選擇了一個比較具有永久性、很大程度來說卻是樸實無華的解決方案。拜魯特這座城市對此無償提供作曲家在「綠色山丘」上的建築用地，磚砌風格的簡單建築草圖出自建築師奧圖‧布呂克瓦爾德（Otto Brückwald）之手。劇院設計成一個高聳的圓形，為了讓每個位置都能夠有很好的觀劇視野，觀眾席鋪設成逐漸上升的階梯式座位區；放棄樓座與包廂座；為了不擋住舞台上的演出，管絃樂團樂池設計得既大又深，這樣就不會被觀眾看見，此外還對所裝設的譜架照明以蓋子掩蓋，這個「蓋子」有可觀的音響效果：樂器的聲音不會直接迴響至觀眾席，而是從舞台再反射給聽眾。就算是龐大的管絃樂團，以這種方式仍然可以產生獨一無二、柔和的「神祕」混合聲響，然而這會因為不同的舞台設備而造成不穩定。

　　作為華格納的代表作，《尼貝龍指環》自從首演以來，一直
成為激烈爭論的目標，不僅是與音樂或音樂戲劇相關的提問有
關，在意識形態與政治層面上也是。英國文化哲學家休士頓·斯
圖爾特·張伯倫（Houston Stewart Chamberlain）是華格納的仰慕
者，卻也讓作曲家深受其害，他從華格納的作品導出日耳曼主義
優越性的論點，進而強烈影響納粹主義者的種族意識形態；同
樣地，阿道夫·希特勒（Adolf Hitler）對於華格納音樂的崇拜，
亦讓這位作曲家名譽受損。儘管出現這些矛盾，華格納的樂劇直
到二十一世紀，仍然屬於最受重視的舞台作品，其中包含他的
最後一齣歌劇——1882年於拜魯特首演並有「神聖舞台慶典劇」
（Bühnenweihfestspiel）之稱的《帕西法爾》（*Parsifal*）。

Chapter 8
世紀末

接替華格納的德國作曲家

　　有很長一段時間，歌劇在德國難以擺脫理查·華格納過於強大的陰影，很多人認為他是音樂史的巔峰，同時也是結束，但仍致力於藉由以他為榜樣的歌劇獲得成功。華格納在情節及音樂結構方面的許多創新被照單全收，單一歌曲為了舞台情節而被結合在一起、宣敘調獲得吟誦的特色、早期浪漫樂派的回憶主導動機擴展成一個主導動機系統。管絃樂團規模被擴大，並且遠遠超過原來的伴奏功能，提升交響樂的要求。工業化與科技化發展得越進步，對於對立世界的渴求就越強烈，來自傳說與稗史的題材蔚為風潮，如同這位拜魯特大師一般，許多作曲家都成為自己的劇本作家。以亞瑟王與其圓桌騎士們為中心的傳奇故事集，引起了廣泛的關注，華格納已經從中為《羅恩格林》及《帕西法爾》挑選出主角。希瑞爾·基斯特勒（Cyrill Kistler）以歌劇《庫尼希爾德》，也稱為《在喬伊尼克山上迎娶新娘的騎馬隊伍》（*Kunihild oder Der Brautritt auf Kynast* 1884），或者三幕的「音樂劇」《巴爾杜爾之死》（*Baldurs Tod* 1891），證明他是好友理

世紀末，許多作曲家在
他們的作品中，採用出
自亞瑟王傳說的梅林這
個角色。

查・華格納的追隨者——華格納曾有一次稱他為唯一值得尊敬的
接班人。

　　奧古斯特・克魯格哈爾特（August Klughardt）的作品《伊
萬》（*Iwein* 1879）及《古德倫》（*Gudrun* 1882）、馬克斯・
曾格（Max Zenger）的《鐵匠維蘭德》（*Wieland der Schmied*
1881），或者更多以魔法師梅林這個人物形象為中心的歌劇，其
中包含菲利克斯・德列塞克（Felix Draeseke）、菲利普・如佛斯
（Philio Rüfers），以及卡爾・郭爾德馬克（Karl Goldmark）的作

品，皆強烈以華格納為榜樣。奧古斯特·布恩格爾特以四部曲
《荷馬世界》（*Homerische Welt* 1898-1903），也就是奧德賽的音
樂戲劇版本，竭力效仿華格納的《尼貝龍指環》；以《伊利亞
特》題材作為同系列補充的五部曲，尚停滯在草稿階段。然而在
這些音樂劇之中，卻沒有一部成功賦予題材有創意的內容，並使
其在音樂與戲劇上富有說服力，在現今的演出節目表上更是找不
到任何一齣曲目。維也納音樂評論家理查·史貝希特（Richard
Specht）1923年在一篇文章中做出了否定評論：

> 華格納的接班人令人失望。作為註釋的音樂象徵，像一
> 碗粥地淹沒膨脹的神話主導思想，印度、希臘、日耳曼、凱
> 爾特這些神話民族讓人半信半疑，它們傳說中的救贖事件，
> 沒完沒了地以一系列動機，在厚重的總譜書卷中排列成行，
> 有時候也會出現穿著獵人裝、充滿愛與悲傷的德國民俗風
> 格。

　　漢斯·費茲納（1869-1949）再度使用救贖的概念，例如在
華格納的《帕西法爾》中，這樣的概念扮演核心角色。在根據
哈特曼·馮·奧爾（Hartmann von Aue 1895）中古高地德語詩歌
短篇小說改編的音樂劇《可憐的海恩利希》（*Der arme Heinrich*
1895）中，主人翁透過克服自己的自私自利，解救想要治癒他而
犧牲自己的少女阿格涅絲（Agnes），因而得到救贖。被認為是
費茲納代表作的是歌劇《帕勒斯特里納》（*Palestrina* 1917），這
齣歌劇描述在1568年特利騰大公會議（Trienter Konzil）的最後階
段，會議中辯論諸如關於教會音樂未來樣貌的相關議題：傳統複
音風格應該繼續維持？或者應該轉向出現於佛羅倫斯的新穎作曲

恩格貝爾特・洪佩爾丁克的童話歌劇《糖果屋》1895年在柏林歌劇院的演出。

方法？帕勒斯特里納收到以舊有風格寫一部新彌撒的委託，卻遭到他的拒絕，因為他在妻子過世後覺得自己精疲力盡；這時過往的偉大音樂家們在黃昏時分出現在他面前，敦促他透過傑出的成就，讓自己畢生事業達到巔峰，如此一來，也可以讓他們的作品免於被遺忘；天使合唱團對他唱出新彌撒的旋律，他急切地將其記下，最終成為宗教音樂的拯救者而受到喝彩。《帕勒斯特里納》也是某種形式的自畫像：與被他挑釁反對的「未來主義的危機」，也就是音樂現代主義發展相比，費茲納將自己視為古典與浪漫樂派傳統的保護者，透過改編的意圖，讓這部作品與總體藝術作品華格納模式之間的相似性有目共睹。詩歌與音樂相互依存，在想法內容、編劇學及音樂創作上獲得同等價值。

　　因為理查・華格納鼓勵後輩音樂家，應該使用童話題材取

代神話主題，因此推了德語歌劇中的後續發展一把。不過，在他的時代所寫的許多童話歌劇，現在大部分都已被遺忘。奧地利作曲家路德維希・圖伊勒（Ludiwig Thuille 1861-1907）以《洛伯坦茲》（*Lobetanz* 1898）和《古格莉娜》（*Gugeline* 1901）兩部作品對這個種類有所貢獻；源自弗里德利希・克洛瑟（Friedrich Klose 1862-1942）之手的有戲劇交響詩《伊瑟貝兒》（*Ilsebill*），他為了表達劇中漁夫妻子的願望如何逐漸變得貪得無厭的程度，除了大型的浪漫時期管絃樂團之外，還在舞台後面加入了一

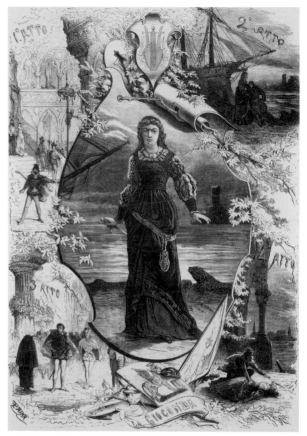

阿米爾卡瑞・朋契耶利的歌劇《喬孔達夫人》於1876年的舞台場景設計。

架管風琴與六把長號，更多的合唱、鐘聲以及促成舞台效果的發雷機；亞歷山大・利特（Alexander Ritter 1833-1896）創作了兩部童話單幕歌劇《懶惰的漢斯》（*Der faule Hans* 1873）及《皇冠屬於誰？》（*Wem die Kröne* 1889/90）；還有理查・華格納的兒子齊格飛・華格納（Siegfried Wagner）也嘗試以擁有神話底蘊的童話故事《熊皮人》（*Der Bärenhäuter* 1899）創作歌劇。後華格納時期最為有名，且直到今日也依舊受歡迎的歌劇童話，當然

是恩格貝爾特・洪佩爾丁克（Engelbert Humperdinck 1854-1921）
所寫的《糖果屋》（*Hänsel und Gretel* 1893），他將自己的作品與
《帕西法爾》相較，自嘲地謙稱這部作品為「托兒所節慶表演」
（Kinderstubenweihfestspiel）。這部藝術作品讓洪佩爾丁克成功地
將民俗元素諸如〈小兄弟，跟我跳支舞〉（*Brüderchen, komm tanz
mit mir*）或〈蘇塞，親愛的蘇塞〉（*Suse, liebe Suse*）等民謠，融
入通作式歌劇之中。劇中有名的歌曲〈晚禱〉（*Abendsegen*）作
為一種宗教性主導動機的主題，例如與序幕中第二景的「女巫飛
行」形成鮮明對比。

寫實主義歌劇表現真實生活

　　從十九世紀開始，朱塞佩・威爾第也強烈主導義大利歌劇，
所以與他同世代的音樂家之中，幾乎沒有人能夠在義大利之外的
地方獲得持續的成功，少數例外之一即是由阿米爾卡瑞・朋契
耶利（Amilcare Ponchielli 1834-1886）所寫的歌劇《喬孔達夫人》
（*La Gioconda* 1876）。這部通俗劇的背景是文藝復興時期的威尼
斯，屬於法國大歌劇的傳統，劇本來自阿里戈・波依托，威爾第
也曾與他合作；同時因其以威尼斯風格的歌曲與舞蹈所產生的合
唱、效果驚人的群體場景以及激情的獨唱演出，可謂是一部真正
的民俗歌劇，例如在華特・迪士尼的電影《幻想曲》（*Fantasia*
1940）中，可以看見最有名的芭蕾舞〈時之舞〉的運用。

　　所謂的寫實主義以皮耶特羅・馬斯康尼（Pietro Mascagni
1863-1945）的單幕歌劇《鄉村騎士》開始，約於1890年出現於
義大利歌劇舞台，寫實主義原來是文學思潮，作為對於浪漫主義

的反思，受到埃米爾‧左拉（Émile Zola）的法國自然主義影響。寫實主義者的目標是忠於事實、對社會批判的呈現，而沒有理想化或者道德化的環節；其他關鍵的元素為否定資產階級的生活風格和讚揚感官之愛。偏愛的主題是市井小民日常生活中富有戲劇性或充滿激情的事情，而非歷史或神話英雄的事蹟。寫實主義的簡單民俗旋律，符合樸實環境的描述，為了讓戲劇性的故事情節變得合理，作曲家們也使用激烈的方式作為作曲元素，例如極端的力度，或者在這個時期還不普遍的噪音使用。威爾第對於寫實主義的風格方向抱持質疑的態度：

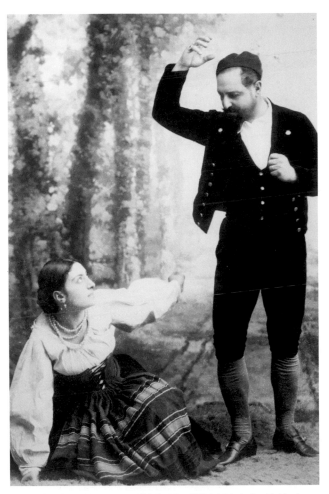

1890年皮耶特羅‧馬斯康尼《鄉村騎士》首演中，吉瑪‧貝林西奧尼（Gemma Bellincioni）扮演桑杜莎（Santuzza），她的丈夫羅伯托‧斯塔尼奧（Roberto Stango）扮演圖利杜（Turiddu）。

　　模仿真實可能是有意義的事，但那是攝影，不是圖畫、不是藝術。

　　《鄉村騎士》以喬凡尼・威爾嘉（Giovanni Verga）同名的中篇小說為基礎改編，寫實主義這個名稱源自於這位作家。威爾嘉為他的劇團所改編的劇本，讓這齣戲與擔任劇中主角的艾莉歐諾拉・杜瑟（Eleonora Duse），於1884年在杜林造成轟動一時的成功。馬斯康尼為這部以年輕的圖利杜為中心的戲劇情節譜曲，圖利杜被美麗的蘿拉所迷惑，而被她善妒的丈夫痛打一頓。對歌劇來說，這部戲擁有一個不尋常的對話架構：人物猶如在現實生活一般相互打斷對方，或被外在的事件轉移注意力，故事發生地點西西里，富有當地色彩的民俗場景因而有亮相的機會，例如在〈飲酒歌〉（*Viva il vino spumeggiante*）中所表現的那樣。馬斯康尼也透過極端的力度對比表現寫實主義：凶殺場景中，在一場打鬥時的四倍強音之後，緊接著一個四倍的弱音，其中低音提琴以及定音鼓就像喃喃自語一樣加入，並且逐漸增強，就好像群眾受到驚嚇的喃喃自語變得越來越大聲一樣。一位婦人宣布圖利杜死亡的叫聲，在總譜中只以節奏、而非以音高表現。在歌劇中象徵復活節和平的〈交響樂間奏曲〉，也經常作為音樂會曲目單獨演出。

　　演出全長七十分鐘的單幕劇《鄉村騎士》，為了填滿整個晚上的表演，常常會與寫實主義的另一部作品——魯吉耶洛・雷翁卡瓦洛（Ruggiero Leoncavallo）的歌劇《丑角》（*Il Pagliacci*）搭配演出。作曲家在親自撰寫的劇本中，描述了一位流動劇團的老闆卡尼歐（Canio）和他的年輕妻子娜達（Nedda）之間的嫉妒戲碼，這樣的劇情同時在現實生活以及歌劇演出中，透過丑角以及哥倫比娜（Colombina）這兩個角色的相互配合而實現，並在開放舞台上以謀殺作結。雷翁卡瓦洛也讓兩個世界在音樂上相互碰撞，這部歌劇在結構清晰的編號歌劇及通作式音樂戲劇之間擺

盪，風格嚴謹的歷史舞蹈形式，與某些地方有著戲劇性宣敘調的
激烈音樂語言互相抗衡。從一些主題的主導動機處理，可以看
出理查·華格納的影響，尤其著名的是歌劇同名主人翁於第一
幕結束時，所演唱的那首極其哀傷的詠嘆調〈穿上戲服吧！〉
（*Vesti la Giuuba Ridi Pagliacco*）。雷翁卡瓦洛的第二部成功歌劇
《波西米亞人》（*La Bohème* 1897），現在則被賈科莫·普契尼
（Giacomo Pucchini）改編的同名主題版本掩蓋了鋒頭。

　　作曲家翁貝托·喬爾
達諾（Umberto Giordano
1867-1948）以他的寫實
主義歌劇《不幸的人生》
（*Mala vita*），將觀眾帶
入全然絕望與不幸的演出
之中。故事的地點在那
不勒斯的一處貧民區，
患有肺結核的印染工維
托（Vito）許願，他承諾
以幫助妓女克里斯提娜
（Christina）獲得更好的
生活作為代價，讓自己能
夠痊癒；然而他的愛人阿
瑪莉亞（Amalia）卻讓他
的計畫落空，與此同時，
阿瑪莉亞的丈夫安尼提耶
洛（Annetielo）終日借酒
澆愁。1892年在羅馬的首

古斯塔夫·夏爾本提耶的歌劇《露易絲》，1900年在巴黎
首演的海報。

演引起了醜聞，喬爾達諾改編這部歌劇，並於1897年以劇名《飛翔》（*Il volo*）重新在威尼斯上演，一位評論家評論：「現在不會再造成任何痛苦了，這是真的沒錯，然而同時也無法喚起任何興趣或者同情」。現今，《不幸的人生》只在極少的劇院演出；與此相較，喬爾達諾最有名的革命戲劇《安德烈·舍尼埃》（*Andrea Chénier* 1896）根據路易吉，伊利卡（Luigi Illica）的劇本改編，這位劇作家後來多次與普契尼合作，歌劇同名主人翁是一位十八世紀重要的法國詩人，原是法國大革命的狂熱支持者，後來卻轉而抨擊大革命的弊端，尤其反對雅各賓黨人的專制統治，他的生命在1794年結束於斷頭台。儘管這部歌劇主要以舍尼埃傳記的事實為依據，卻仍然根據自由創作的劇本，加油添醋地融入了藝術家氛圍，當然還有愛情故事。喬爾達諾的作品支持根據力量表現「真實」，例如他引用了出自革命時期的歌曲，還回溯十八世紀的音樂讓舊制度時代再度復甦，並且置入以樂器表現喧鬧的民俗場景。歸功於好萊塢電影《費城》（*Philadelphia* 1993），讓瑪德蓮娜（Maddalena）的詠嘆調〈我死去的母親〉（*La Mamma Morta*，由瑪莉亞·卡拉絲所演唱）成為這部歌劇中最有名的曲子。除了法蘭切斯科·西里亞（Francesco Cilea）1902年在米蘭首演的《阿德莉亞娜·雷庫弗瑞爾》（*Adriana Lecouvreur*）之外，至今仍在上演的寫實主義歌劇有里卡多·贊多奈（Ricardo Zandonai 1883-1944）的《里米尼的法蘭切斯卡》（*Francesca da Rimini*），它於1914年在杜林皇家歌劇院首演。

　　義大利之外其他地方的歌劇創作，也以其符合日常生活的逼真場景以及音樂結構形式，往寫實主義靠攏。法國作曲家古斯塔夫·夏爾本提耶（Gustave Charpentier 1869-1956）1900年以《露易絲》（*Louise*）這部歌劇，在他的時代獲得世界級成功，這部

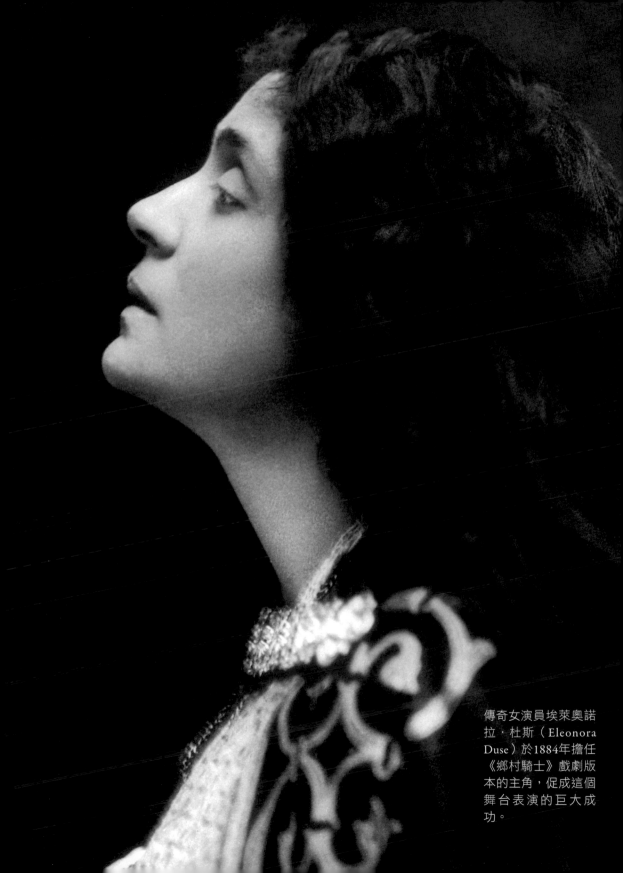

傳奇女演員埃萊奧諾拉·杜斯（Eleonora Duse）於1884年擔任《鄉村騎士》戲劇版本的主角，促成這個舞台表演的巨大成功。

賈科莫・普契尼

　　1858年12月22日出生於盧卡（Lucca）的普契尼，來自一個教堂音樂家家庭，對他而言，本已規劃好同樣類型的職業生涯，因為受到十七歲時於比薩（Pizza）所看到的《阿依達》演出印象影響，他決定要創作歌劇。獲得一位叔祖長輩的贊助，以及一份傑出人才獎學金的支持，他至米蘭音樂學院就讀，也學習了那裡的生活方式，他在後來的歌劇《波西米亞人》中將其呈現。普契尼的第三部歌劇《瑪儂・雷絲考》（*Manon Lescout*）讓他揚名國際，經濟也得以獨立，他定居在托斯卡尼的一處莊園，全心投入作曲，在鮮少的登台場合，以彬彬有禮的優雅形象在大眾面前展現自己。但這位作曲家也遭遇了數次命運的打擊，他在1903年的一場車禍中幾乎喪生；1905年他的劇作家朱塞佩・賈科沙（Giuseppe Giacosa）去世；1912年他的出版商與贊助者朱利歐・利寇蒂（Giulio Ricordi）也離世；1904年他與艾爾薇拉・蓋米娜尼（Elvira Gemignani）所締結的婚姻，在近二十年的同居生活後，因為不忠與嫉妒而搖搖欲墜。普契尼對於政治問題漠不關心，即使在第一次世界大戰時也是，這樣的政治冷感，據說導致他與指揮家阿圖羅・托斯卡尼尼（Arturo Toscanini）的深厚友誼遭受嚴重傷害。身為老菸槍的普契尼，因為咽喉癌在1924年11月29日逝世於一家布魯塞爾的醫院。

位於湖之塔（Torre del Lago）（盧卡省（Lucca））小鎮的普契尼別墅，此為作曲家書房景象。

歌劇的故事一方面發生於巴黎蒙馬特的簡樸工人家庭，另一方面則是在無拘無束的藝術家圈子。尤金・阿爾伯特（Eugen d'Albert 1864-1932）以他最常演出的歌劇《低地》（*Tiefland* 1903），為此類型的德語歌劇作出貢獻；奧地利作曲家威廉・金澤爾（Wilhelm Kienzl 1857-1941）的《布道者》（*Der Evangelimann* 1895）也含有寫實主義的元素，他希望自己的作品可以被理解為嚴肅的市井小民歌劇，故事敘述兩個兄弟同時愛上一個女人，兩兄弟中處於劣勢的那一位出於憤怒縱火，另一位卻為此被指控而入獄。三十年後，曾經的囚犯作為信徒傳道者四處流浪，偶然與即將死去的兄弟相聚，兩個人重修舊好。這部直到1950年代一直很受歡迎的歌劇，現在已很少出現在演出節目單上，男高音詠嘆調〈受難的人有福了〉（*Selig sind, die Verfolgung leiden*）倒是經常被單獨演唱。

威爾第成功的接班者：普契尼

後威爾第時代最重要的義大利作曲家賈科莫・普契尼（1858-1924）是以黑暗浪漫主義的傳統開始，他的歌劇創作《群妖圍舞》（*Le Villi* 1884）描述年輕羅伯特的命運，他拋棄他的未婚妻，讓她因此心碎，與這位被拋棄的女性有著同樣遭遇、因而死去的女性鬼魂採取報復行動，她們透過激烈舞蹈的方式糾纏羅伯特，直到他體力不支，倒下而死。在這第一齣歌劇中，他創造了與他後來大部分作品一樣的主要人物：準備好犧牲奉獻的女人以及反覆無常的男人。在《艾德加》（*Edgar* 1898）這部歌劇的失敗之後，普契尼根據法國作家阿貝・普列佛斯特（Abbé Prévost）1731年同名小說改編的《瑪儂・雷絲考》（1893）贏

得國際性的成功。在這之前不到十年，朱爾‧馬斯奈（Jules Massenet）曾將其題材以《瑪儂》（*Manon* 1884）為名成功地搬上舞台，這個事實卻因為以下的評論讓普契尼占了下風：身為法國人的馬斯奈，將這個故事以香粉與小步舞曲付諸實現；而身為義大利人的普契尼，則是以絕望的激情表現。為了給予歌劇相應的歌詞基礎，他僱用六位劇作家，普契尼在《瑪儂‧雷絲考》音樂上，依據法國的抒情歌劇，讓他的主角貼近生活的表演趨近寫實主義。

這件事也發生在規模更大的下一部歌劇《波西米亞人》（1896），一方面遵守寫實主義的傳統，另一方面卻又同時放棄這個風格方向。劇中的題材是真實的：發生於窮困卻生氣勃勃的藝術家生活場景，因為出色的音樂設計，這齣歌劇從較為純樸的風格典型中脫穎而出。

阿多夫‧霍亨史坦恩（Adolf Hohenstein）為賈科莫‧普契尼的歌劇《波西米亞人》所設計的海報。

　　和他的榜樣威爾第相似，普契尼的作品從情節場景概念出發：「一部歌劇的基礎是它的題材以及戲劇造型。」然而這兩位作曲家的作品卻大相逕庭，與威爾第相反，普契尼偏愛簡單而容易理解的情節發展，一方面在激情的情愛之間，另一方面則是在絕望與死亡之間游移；同時，比起義大利十九世紀前半對歌劇產生影響的「美聲」，人物心理說明的分量重要許多，抒情的場景有時會中斷情節的發展，作為戲劇故事中的間歇，它們給予詳細的音樂環境描述，以及中性氣氛表現的空間。

　　為了《波西米亞人》這部歌劇，作曲家頭一次與劇作家朱塞佩・賈科沙以及路易吉・伊利卡合作，被出版商朱利歐・利寇蒂稱為「神聖三位一體」的三位藝術家，在《托斯卡》（Tosca 1900）以及《蝴蝶夫人》（Madama Butterfly 1904）中，同樣證明了他們禁得起考驗。普契尼參與許多劇本創作，因此常與劇作家意見分歧，尤其是在《蝴蝶夫人》的合作中，對於幕數有過很激烈的爭論，作曲家原先貫徹自己的想法，卻在首演明顯的失敗之後必須妥協。這部作品以改編的三幕版本成為普契尼最受歡迎的歌劇。

　　就算他沒有開闢出根本性的新道路，普契尼的音樂風格仍對多元影響採取開放的態度，他將這樣的多樣性熟練地組合成一個整體。他從理查・華格納那裡接收了主導動機，儘管他沒有賦予其結構上的特色；豐富的配器手法仍讓人想起華格納，例如在和聲方面，以空五度、全音音階以及變化和弦的運用表現了法國印象主義者克勞德・德布西（Claude Debussy）的影響，普契尼與他皆喜愛遠東音樂，這點在《蝴蝶夫人》以及《杜蘭朵》（Turandot 1926）兩部歌劇之中，都有所發揮。英國音樂學家朱

利安‧巴登（Julian Budden）在他2002年所寫的普契尼傳記中做了以下的結論：

> 　　沒有人可以比普契尼更能直接與觀眾溝通，事實上，多年以來，他一直是自己聲望的犧牲者，學院派因此抵制他的音樂。然而別忘了！威爾第的旋律曾經被做成街頭手搖滾筒風琴的轉盤，而被輕蔑地擱置一邊，事實是：引起觀眾興趣的音樂成為拙劣模仿的目標，因此使得原作蒙上陰影；只要模仿普契尼的音樂主導多愁善感的輕歌劇世界，就會很難和原作清楚分辨。現在，因為輕音樂的流行風格有所改變，這位被荀白克、拉威爾以及史特拉汶斯基所仰慕的作曲家，以他的傑出表現而被認可。

　　在新的道路上，普契尼以他的歌劇《西部女郎》（*La fanciulla del West*）在新大陸上進行大膽的嘗試，1910年的首演由阿爾圖若‧托斯卡尼尼擔任指揮，恩里科‧卡羅素（Enrico Caruso）扮演拉美瑞茲（Ramerrez），這在紐約成為社會盛事，並且為作曲家帶來壓倒性的成功。這個發生於蠻荒西部的愛情故事，意外地有個好結局，故事發生地點啟發普契尼，將爵士以及印第安原住民音樂元素融入他的個人風格。同樣在紐約，1918年12月14日首演了三部曲，這三部曲由三齣單幕劇組成：《大衣》（*Il tabarro*）、《安潔利卡修女》（*Suor Agelica*），以及《強尼‧史基基》（*Gianni Schicchi*）。普契尼的最後一齣歌劇《杜蘭朵》並未完成，著名的〈公主徹夜未眠〉（*Nessun dorma!*）便是源自這部歌劇，由法蘭科‧阿爾法尼（Franco Alfani）完成的版本於1926年在米蘭首演。

印象派歌劇作品

　　法國作曲家克勞德‧德布西（1862-1918）是理查‧華格納的仰慕者，但他不斷找尋屬於自己的表達形式，並在一個以詩人史蒂芬‧馬拉美（Stéphane Mallarmé）為首的畫家與文學家圈子發現靈感，他是這個圈子裡唯一一位音樂家。1892年，他認識了由象徵主義文學的主要代表者之一莫里斯‧梅特林克（Maurice Maeterlinck）所寫的詩歌〈佩利亞斯與梅麗桑德〉（*Pelléas et Mélisande*），決定要將這個悲劇的愛情故事轉化成音樂，也在1895至1902年期間確實完成。他嘗試將流行於這個時代視覺藝術的印象主義原則應用在音樂上，也就是透過感官印象的再現描繪真實，他以下列的話語闡述了他的概念：

> 　　我自己想像的是另一種戲劇形式，在這樣的形式中，音樂從語言表達能力停止的地方開始；因為音樂是為了無法表達的東西所創造，我希望它宛如從陰影中突顯而出，時而又回到這個影子，音樂應該一直保有一種謹慎的基本特點。

　　為了可以轉化音樂的印象，德布西逐漸放棄舊有的形式以及作曲原則，他最重要的改革是放棄調性功能，更確切地說：他將和弦根據其音色安排處理，因此這是全然瓦解大小調性的一個重要步驟，就像發生於二十世紀的那樣。1902年於巴黎首演的《佩利亞斯與梅麗桑德》中，新的音樂方式明顯地表現在和聲中，這樣的和聲產生了一種朦朧多彩的印象，人聲以敘事性歌唱進行，完全以法文的語言藝術風格所發展。管絃樂團不只作為伴奏，而且賦予說出來的話語另一種層次，它讓沒有說出的歌詞可以被聽

見。這齣講述佩利亞斯被嫉妒他的繼兄所謀殺、梅利桑德死於分娩的戲劇，以潛意識的心理過程實現，而讓這部作品遭受「毫無戲劇性可言」的指責。德布西的音樂戲劇被視為第一部文學歌劇：在此之前，歌劇以改編成獨立劇本的文學題材為基礎，德布西卻反其道而行，使用一個已經存在的戲劇作為劇本，只不過因為音樂的轉化而被精簡。

克勞德‧德布西的印象派歌劇《佩利亞斯與梅麗桑德》於1900年在巴黎首演。

小知識欄

恩里科·卡羅素（Enrico Caruso）

恩里科·卡羅素在1910年朱塞佩·威爾第的《阿依達》劇中，扮演拉達美斯的這個角色。

義大利男高音恩里科·卡羅素在二十世紀初躍升為歌劇界的國際巨星，1873年2月27日出生於那不勒斯，是工匠之子，孩提時在教堂合唱團唱歌，後來參加歌唱課程。他以十九歲之齡在家鄉的新歌劇院首次登台，爾後加入了巡迴劇團，隨著劇團旅行遊歷義大利各地。1898年翁貝托·喬爾達諾所寫的歌劇《費朵拉》（Fedora）在米蘭首演，卡羅素因飾演洛瑞斯（Loris）一角而取得成功，他在舞台上發展成為一種簡直可說是魔幻的存在，這讓他很快就在義大利之外的地方成名。1903年開始，他成為紐約大都會歌劇院的演出成員，這位抒情男高音在這裡確立了高度藝術性演唱的標準，他的歌聲魅力受到世界性的讚歎，他掌握完美的技巧以及表演天分。27年的職業生涯中，他在全世界演出了大約2,000部歌劇，他的演出劇目包括80多個角色，他的名聲也因為新的媒介而建立：黑膠唱片。1902年，他是第一位錄製愛迪生留聲機滾筒唱片的音樂家，接著又錄製了大約100張唱片。卡羅素1921年8月2日因為連續的感染，逝世於那不勒斯，十萬人前來參加他的葬禮，他的遺體被保存在一個玻璃棺木中九年之久，因為他妻子的催促，才終於在1930年入土為安。

莫利斯‧拉威爾的歌劇《孩童與魔法》於2017年在柏林喜歌劇院演出時的舞台設計。

　　保羅‧杜卡（Paul Dukas 1865-1935）也以梅特林克的一首詩歌為基礎，創作他唯一的歌劇《阿莉亞娜與藍鬍子》（*Ariane et Barbe-Bleue* 1907），在此版本中，謀害女性的藍鬍子騎士傳說，搖身一變成為與人類自由和自主有關的作品，同時也意味著冒險。女主角阿莉亞娜（Ariane）原本可以讓自己獲得自由，但是她所發現關在監牢的那五個女人，卻不想冒這個風險，寧可維持奴隸的身分。杜卡的總譜效果顯著將光明與黑暗的對比轉化

小知識欄

紐約大都會歌劇院

　　美國在二十世紀才發展出一種獨立的歌劇傳統，然而，早在十九世紀時，就已經建立了到處巡迴演出的歌劇劇團系統，這樣的劇團由一位獨立自主的經理帶領，到不同的劇院輪流演出。剛開始，在這些劇院之中，沒有任何一間的營運可以維持穩定，1883年位於百老匯與第七大道之間的大都會歌劇院落成，讓這個情況有所改變。在十九世紀上半葉，紐約人口成長快速，音樂活動顯然也開始蓬勃發展。這棟外表樸實無華，內部卻裝潢得美輪

舊大都會歌劇院於1883年10月落成啟用，此圖來自一張1905年的照片。

美奐的建築，擁有3,045個觀眾席，為顧及當時常見的需求，特別建造其中的三層包廂樓座，如此一來，就能讓這座城市的重要家族都可以購置自己的包廂。這個機構首先以股份公司經營，希望能夠有所獲利，沒想到，頭幾年的演出節目經常被片面取消，所以起初的連續幾個樂季，都只演出德國歌劇，一方面是為了符合股東的期望，另一方面則是因為可以用比義大利歌手更為便宜的酬勞，聘用德國歌手。大都會歌劇院大約在世紀末經歷了它的「黃金時代」，在這段期間，不但可以聘請所有當時著名的歌唱家，還有像古斯塔夫・馬勒（1908-1910）以及阿爾圖若・托斯卡尼尼（1908-1915）這樣的指揮家。1969年以來，紐約在林肯中心新建了一座大都會歌劇院，仍是有著傳統馬蹄形的五層包廂樓座，原來的歌劇院則已被拆除。

成音樂，在象徵主義的概念中，這就是男人與女人的對照，他成功以管絃樂團敏感而細膩地表現出角色與氣氛。除了德布西之外，被視為音樂印象主義的最重要代表者則是莫利斯・拉威爾（Maurice Ravel 1875-1937），起初以單幕劇《西班牙時光》（*L'heure espagnole* 1911）歌劇作曲家身分出現。透過筆名為法朗克–諾恩（Franc-Nohain）的作家所寫的同名喜劇，拉威爾以其刪減的版本作為歌劇劇本，於1904年在巴黎獲得很大的成就。這是關於一位鐘錶匠的喧鬧故事，他的妻子同時擁有兩位愛人，還愛上非常強壯的趕驢人拉米羅（Ramiro）。拉威爾以受到西班牙影響的音樂風格譜曲，就跟德布西一樣，透過優雅的敘事式演唱方式處理歌唱部分，只有為了符合劇中年輕的詩人貢札爾弗（Gonzalve）的個性，以小夜曲、獨唱歌曲、簡單的詠嘆調讓他喋喋不休。拉威爾在他的抒情幻想劇《孩童與魔法》（*L'enfant et les sortileges* 1925）中，敘述一個孩子由於被關在緊閉的房間裡，憤怒地對房間的物品大發脾氣、進行破壞，這些物品為求自保而採取自衛行動，這整個故事有著一個好結局，因為孩子最終照顧了一隻受傷的松鼠，從而與動物及物品重歸於好。作曲家為了能夠刻劃故事，藉由美聲到散拍（Ragtime）的不同音樂風格，以及各式各樣的舞蹈形式演出，同時也從孩童的角度，充滿藝術性地描繪田園般的詩意如何發展成可怕的景象。

Chapter 9
二十世紀的新道路

尋找符合時代的表達形式

二十世紀初期，受到末日感以及新時代的氣氛影響，工業化和工商自由在十九世紀不僅徹底改變了經濟結構，也翻轉了社會組織結構，許多人的生活環境從這時候開始，受到市場法則及大城市生活的匿名性所控制，社會性生活的基本價值似乎受到威脅。科技發展以及自然科學的發現，同時引起對於未來的亢奮與恐懼。教會顯然失去了影響力，許多歐洲國家逐漸增長的民族主義走向軍備武器與軍事化。在這樣不安定

雷歐施·楊納傑克的歌劇《卡嘉·卡芭諾娃》（*Káťa Kabanová*），直到今天都還屹立在歌劇院的表演節目中（2011年，維也納國立歌劇院的演出）。

的時代，音樂找尋新的表達形式，在這方面，革新的意志與所有
音樂參數，如和聲、旋律性、節奏、力度、管絃之間的關聯性越
來越緊密。直到當時，音樂史分期都是透過相當一致的風格所定
義，在這段時間則是產生了風格的多元性，而這樣的多元性或多
或少與傳統背道而馳。

　　尤其是在東歐，作曲家為了開拓新的聲音發展可能性而使用
民謠，在一個缺乏國家自主性、集體國族主義感逐漸形成的時
代，民俗文化也被視為消除德奧優勢影響的工具。捷克作曲家雷
歐施‧楊納傑克（Leoš Janáček 1854-1928）深入研究摩拉維亞與
西利西亞地區的民俗音樂，讓其節奏與和聲的獨特性，融入自己
的音樂語言，他對民俗學的重要性做了以下說明：

　　　身體、心靈、環境，所有的一切，一個人的全部都被包
　含在民謠之中，民歌會孕育出完整的個人。民謠因為其接近
　神祇的文化，擁有純粹人類的靈魂，卻沒有因此微不足道、
　輕易獲得。所以我認為，只要我們的藝術音樂源自這樣的民
　俗源頭，我們就可以在這樣的音樂創造中成為兄弟，它會產
　生一個群體，而且使所有人類合而為一。

　　除此之外，他還鑽研口說的「文字旋律」；對此，他記下偶
然聽見的日常用語節奏及大約的音高，經常補充對於外在環境
的說明，並將這些語言旋律放入他的歌劇角色歌唱與朗誦台詞
的旋律之中。在《顏奴花》（Jenůfa）這齣歌劇中，仍然可以感
覺到這種方式的發展過程，這部歌劇創作於1894至1903年間，楊
納傑克在1904年的首演之後多次改寫，在後來的歌劇如《卡嘉‧
卡巴諾娃》（Káťa Kabanová 1921）、《狡猾的小狐狸》（Příhody

lišky Bystroušky 1924），以及《馬克普洛斯檔案》（*Věc Makropulos* 1926），均有著成熟的表現。音樂與捷克語歌詞融合成密不可分的一體，增加翻譯為其他語言的難度，然而翻譯的歌劇版本在國際上卻仍廣為人知，現今，一般來說則會以原文演出。楊納傑克的最後一部歌劇《死屋手記》（*Z mrtvého domu*），是根據費奧多爾·杜斯妥也夫斯基（Fjodor M. Dostojewski）的小說改編，在作曲家過世足足一年半之後，才迎來首演。這是一齣沒有連續情節的陰鬱作品，演出十九世紀一座俄羅斯監獄的景象，劇情核心是犯下嚴重罪行的囚犯，他們在沒有人性尊嚴的條件之下遭受囚禁。在楊納傑克過世之後，人們原先以為他的這部歌劇尚未完成，所以該作品被添加了樂觀的結尾。今天，通常演出的版本則是後來被發現的原版，1961年以音樂會形式演出，1974年以歌劇形式上演。

匈牙利作曲家貝拉·巴爾托克（Béla Bartók 1881-1945）和佐爾坦·柯大宜（Zoltán Kodály 1882-1967）也從事有系統的民謠音樂研究，並在他們的歌劇中融合了民俗元素——並非作為氛圍的調色，而是具體的素材。巴爾托克的藍鬍子傳說版本《藍鬍子公爵的城堡》（*A kékszakállú herceg vára*）於1911年完成，卻在1918年才首演。撇開沉默不語的角色不說，這是一部只有兩個角色的作品，其中首次充斥著典型匈牙利歌曲的旋律，藍鬍子依照他的新娘尤迪特的願望，打開了七道門，這些門相繼讓人看見他的本質以及殘忍的行為，最後尤迪特屈服於命運：就如同藍鬍子之前的妻子一樣，她必須死去。巴爾托克創作了非常複雜的總譜，每一道門都配上了一種特定的音樂。柯大宜則是透過他的歌劇《哈瑞·亞諾施》（*Háry János* 1926）描述孟喬森症候群的故事（譯註：指的是藉由描述或者幻想疾病症狀，假裝有病，乃至主動傷

殘自己或他人，以取得同情的心理疾病）：老兵哈瑞坐在村落小
酒館中，敘述他自己編造的冒險經歷，依照他的說法，聽起來像
是他獨自戰勝了法國軍隊，而且差點和拿破崙的妻子私奔——只
要他願意的話。

　　一如巴爾托克的《藍鬍子公爵的城堡》，波蘭作曲家卡
羅爾‧史曼諾夫斯基（Karol Szymanowski）的歌劇《羅傑王》
（*Król Roger* 1926），也有強烈的象徵意義。故事背景是十二世
紀諾曼國王羅傑二世時期的西西里島，描述基督教教會與異教徒
之間的戰爭，這場戰爭同時也是理性思維與神權至上之間的衝
突；與此同時，互相牴觸的兩個世界，在音樂上也有明顯的差
異，一邊引用東正教教會慣用的音樂語彙，另一邊則是借用印象
主義、晚期浪漫主義，以及阿拉伯文化圈的音樂，樂音豐富讓人
銷魂沉醉，作曲家本身也和阿拉伯文化有強烈的聯結。

貝拉‧巴爾托克全心投身於
他的故鄉匈牙利民俗音樂的
研究。

理查‧史特勞斯：創新者與傳統遵循者

　　理查‧史特勞斯（Richard Strauss 1861-1949）在理查‧華格納巨大的陰影之下，開啟他身為歌劇作曲家的創作，他為1894年首演的音樂劇《貢特拉姆》（*Guntram*）親自撰寫劇本，故事背景發生於中古世紀的騎士與吟遊詩人階層；接下來的「歌唱詩」《火荒》（*Feuernot* 1901）是以童話為基礎，但其中的弦外之音是一則諷刺雙重標準的寓言，取材自史特勞斯的家鄉慕尼黑。作曲家剛好在這段期間領導薩克森國王的宮廷歌劇院，這部作品引起很大的反感，以至於這齣歌劇被下令從演出節目中刪除。根據史特勞斯自己的評估，他是以1905年在德勒斯登首演的《莎樂美》（*Salome*）這部作品，成功超越華格納的音樂劇，這部劇本是他根據奧斯卡‧王爾德（Oscar Wilde）1891年同名戲劇作品為基礎所創作，莎樂美以七紗之舞迷惑她的繼父，也就是聖經中的希律王，她要求砍下先知施洗約翰的頭顱放在銀盤上，作為回報。因為她先前曾經嘗試引誘施洗約翰未果，在他被處刑之後，莎樂美貪婪興奮地親吻他的嘴唇，這讓希律王感到極度厭惡，下令處死莎樂美。史特勞斯將整個故事濃縮在大約100分鐘長度的單幕之內，並運用音樂全然闡明人物的心理狀態，因此他也使用主導動機系統。這位作曲家曾經如此回顧：

　　為了想要表現出最為犀利的人物特質，讓我使用雙重調性，因為對我來說，希律王與拿薩勒人之間的對比，單純以節奏刻劃性格似乎並不夠強烈，莫札特曾以出色的方式使用這樣的節奏性格刻劃。可以將其當作一次性的實驗，適用於特別的題材上，但不建議模仿。

/小知識欄

理查‧史特勞斯

　　1864年6月11日出生於慕尼黑的理查‧史特勞斯來自一個音樂世家，孩提時期就已經開始作曲，進入大學就讀，首先開始研讀哲學、美學，以及藝術史，後來音樂很快就占了上風：1884年，他在柏林認識指揮漢斯‧馮‧畢羅（Hans von Bülow），這位指揮不僅讓史特勞斯熟悉理查‧華格納的作品，也為他謀得邁寧根（Meiningen）宮廷樂隊指揮的職位。1886到1889年間，史特勞斯是慕尼黑歌劇院的第三樂隊指揮，而後執掌威瑪宮廷樂隊指揮；1894年，他首次在拜魯特音樂節擔任指揮，接著又成為慕尼黑歌劇院的第一指揮；1909年終於擔當柏林宮廷樂隊音樂總監的重責大任。在這些年裡，他創作著名的交響詩《提爾惡作劇》（*Till Eulenspiegels lustige Streiche* 1855）、《查拉圖斯特拉如是說》（*Also sprach Zarathustra* 1896），以及《家庭交響曲》（*Sinfonia domestica* 1904）；除此之外，他還創立德國作曲家合作社（Genossenschaft Deutscher Tonsetzer 1903），致力於爭取作曲家的權利。史特勞斯並以1905年於德勒斯登首演的獨幕劇《莎樂美》，成功獲得作為歌劇作曲家的成功。納粹政權當政之後，他在1933年接掌帝國音樂協會的主席，兩年後，因為替不受歡迎的藝術家發聲，而與當權者有所衝突，故而辭職。直到戰爭結束，他還繼續寫了五部歌劇，其中包含《沉默的女人》（*Die schweigsame Frau* 1935）。這位作曲家在1949年寫了《最後四首歌曲》（*Vier letzte Lieder*），並於同年的9月8日於加米施-帕滕基興（Parmisch Partenkirchen）逝世。

　　這種雙調性，也就是兩種調性的同時發聲，會產生不協和音，這樣的不協和音不再是根據傳統和聲學規則就能夠解決，史特勞斯將其評價為一次性實驗的作法，卻很快被證明具有未來性的革新，從觀眾的視角來看，這讓他成為了第一位「極端現代主義」先驅者。為了讓這樣的和聲發揮作用，作曲家安排了一個大型且差異度極高的管絃樂團，弦樂配置一再改變並且具有多樣性、加強管樂聲部，包含木琴在內的豐富打擊樂器，以及諸如赫格雙簧管（一種當時才正在發展的男中音音域的雙簧管）等不尋常的樂器。史特勞斯指出，因為以此所達到的管絃樂團音色多樣性，讓他可以「冒險進入只有音樂才允許開拓的領域」。《莎樂美》很快帶來轟動的成功，首演後僅三個禮拜，已經有十家劇院表明有意接替著演出。有所保留與顧慮的劇院也並非反對新式作曲，而是由於「傷風敗俗」的題材。

　　史特勞斯於1909年以單幕歌劇《厄勒克特拉》（*Elektra*），確立他作為激進改革者的名聲，這齣劇是他初次與戲劇家胡戈‧馮‧霍夫曼塔爾（Hugo von Hoffmanthal）的合作，以重新改編的索福克里斯（Sophokles）同名悲劇為基礎；與此相反，民間風格的《玫瑰騎士》（*Rosenkavalier* 1911）在某種程度上顯得守舊。在霍

瑪莉‧格策（Marie Goetze）演出理查‧史特勞斯的歌劇《厄勒克特拉》的克呂泰涅斯特拉（Klytämnestra）這個角色。這部作品開啟了他與劇作家胡戈‧馮‧霍夫曼塔爾的成功合作。

夫曼塔爾承諾為他寫了一本擁有「熱鬧歡樂、近乎默劇式的透明劇情」，以及「露骨滑稽」的劇本之後，史特勞斯在1909年宣布，他想要寫一齣「莫札特式歌劇」。事實上，《玫瑰騎士》中有些地方會讓人聯想到莫札特的《費加洛婚禮》，特別是歐克塔維恩（Oktavian）的角色：就像《費加洛婚禮》之中的凱魯比諾一樣，由一位扮演男人的女性所演唱，她扮演一位男人，且在劇中再度男扮女裝；背景為洛可可時代的劇情，因為有些滑稽場景，以及讓其占有一席之地的抒情部分，故而證明與莫札特喜歌劇有著近親關係。無調性的傾向在《玫瑰騎士》並沒有再度出現，旋律意味著對於歌唱歌劇的回歸，其中混合許多民俗元素，例如華爾滋，它賦予了歌劇本地色彩，即使在劇情所屬的時代，還完全沒有華爾滋的存在。為了宣敘調，史特勞斯第一次發展了他所謂強烈以語言旋律為基礎的對話。

出自史特勞斯／霍夫曼塔爾的夢幻團隊之手，在接下來的幾年創作了歌劇《阿里阿德涅在納克索斯島》（*Ariadne auf Naxos* 1912，1916年新版本）、《沒有影子的女人》（*Die Frau ohne Schatten* 1919）、《埃及的海倫娜》（*Die ägyptische Helena* 1928），以及《阿拉貝拉》（*Arabella* 1933）。作曲家在這些與後來的歌劇之中，預見和聲上的實驗性，放棄華麗的旋律性，卻保留了他音色豐富的配器，於是形成了他晚期的浪漫主義風格——優雅，但經常帶有嘲諷意味的個人風格。「以前的我處於前鋒的位置，現在則是幾乎都擔任後衛」，史特勞斯在1920年代時如此說道。

浪漫派晚期與表現主義

　　法蘭茲・史瑞克爾（Franz Schrecker 1878-1934）是1920年代德語區最受歡迎的歌劇作曲家，他的歌劇也與其劇中主角各式各樣的心理闡述有關，這位奧地利作曲家於1912年以藝術家為主題的戲劇《遠方的聲音》（Der Ferne Klang）獲得成功，他自己也為其撰寫劇本。在這齣歌劇中，年輕藝術家弗里茨（Fritz）正想開始找尋那種遠方的音樂、一種幾乎遙不可及的理想，因此離開他的愛人葛瑞特（Grete），葛瑞特本該嫁給村裡的小客棧老闆，但她卻臨陣脫逃；多年後，已經變成威尼斯交際花的她，再度遇見弗里茨，他卻因為葛瑞特的職業厭惡地迴避她，兩人在第三幕時再次相遇：弗里茨感到絕望，因為他的作品並不受觀眾歡迎，並且失去所有活著的勇氣；葛瑞特在這期間則淪落成為妓女。友人讓兩人相聚，弗里茨在說出最後一句話：「現在我找到你了！」之後，死在昔日愛人的懷抱裡。為了讓場景可以密集地出現在觀眾眼前，史瑞克爾加入多樣性的音樂方法：他在音樂中加入了客棧的嘈雜聲、或者即將離站的火車鳴笛聲，他讓聽眾經歷夜間大自然的魔力，同時為了整體印象著想，他在第二幕開始交互堆疊更多的音樂層次，此處導演的指示是這麼說的：

> 　　不管能夠理解多少都沒有關係，接下來的情景會以生動的方式演出或說出，流瀉在舞台上的不同音樂（舞台上的歌唱、吉普賽人音樂、威尼斯小艇的音樂、伯爵的小夜曲）混合在一起，以便提供聽眾盡可能忠於環境的印象，在他身體中的感受也幾乎被喚醒，他應該發現自己身處於這樣的熙攘

之中，這讓他感覺就像是對於歡宴有所準備的一首神祕而混亂的前奏曲。

　　作曲家不只規定一個大型的管絃樂團系統，其中包括許多的管樂器、豎琴、鋼片琴（一種在這個時代經常被使用，超過一組鍵盤彈奏的鐘樂器），以及鋼琴，還額外加入兩首舞台配樂。在史瑞克爾的歌劇《被貼上標籤的人》（*Die Gezeichneten*，1918年首演）之中，背景是在十六世紀的熱拿亞（Genua），管絃樂團很少發揮合奏效果，更多是細緻琢磨的音樂混合，具有代表性的是起伏波動的和聲，和弦光彩耀眼。接著還有其他的歌劇，包括《寶藏挖掘者》（*Der Schatzgräber* 1920）、《根特的鐵匠》（*Der Schmied von Gent* 1932）。由於受到納粹政權誹謗為「頹廢」的音樂，史瑞克爾的作品在1933年後陷入被遺忘的困境，到了1980年代才再度被發現。

　　類似的狀況發生在埃里希・沃夫岡・康果爾德（Erich Wolfgang Korngold 1897-1997）身上，他在青少年時期，就已經藉由兩部歌劇──獨幕劇《波里克瑞特斯的戒指》（*Der Ring des Polykrates*）和《薇歐蘭塔》（*Violanta*）（兩部均於1916年首演）成為大家談論的對象。他根據喬治・羅登巴赫（Gerorge Rodenbach）的象徵主義小說《死城布魯日》（*Das tote Brügge* 1892）改編的第一部大型歌劇《死城》（*Die tote Stadt*），於1920年在漢堡和科隆首演之後，登上所有大型劇院演出，1921年也在紐約大都會歌劇院上演。在奇幻的情節中，交織著夢境與真實之間的對峙；為此康果爾德選用了一個在世紀末維也納廣受喜愛的主題。劇中，保羅面對妻子瑪莉逝世的悲傷，搬回了死城布魯日，有一天，他在那裡邂逅了女舞者瑪莉耶塔，在他眼中，瑪莉

耶塔長得與妻子瑪莉幾乎一模一樣。他在對死者的感情以及對生者新生的激情之間來回拉扯，這樣的矛盾逐漸擴大，導致他殺死了瑪莉耶塔；這個過錯讓保羅從夢中驚醒，回到現實，女管家告知他，有一位女人正在等他。康果爾德在音樂上維持與浪漫派晚期的聯結，表現出能夠掌握舞台效果的第六感，以及易懂好記的歌唱旋律，瑪莉耶塔的歌曲〈我所剩下的幸福〉（*Glück, das mir verblieb*），直到今天仍是一首受歡迎的音樂會演出曲目。下一齣1927年首演的歌劇《黑莉雅娜的奇蹟》（*Das Wunder der Heliane*），成功遠遠不及上一部歌劇，同時也是因為時代的品味

埃里希‧沃夫岡‧康果爾德的歌劇《黑莉雅娜的奇蹟》，很長一段時間被人遺忘，直到今日才再度登上舞台。康果爾德是1920年代最常演出的作曲家之一（2018年於柏林德意志歌劇院的演出）。

已經轉往新即物主義。康果爾德於1937年完成他的第五部、也是最後一部歌劇《凱特琳》（*Kathrin*），原本計畫1938年在維也納首演，但在奧地利「加入」德國之後，由於作曲家的猶太血統而被納粹政權禁止。1934年，康果爾德接受導演馬克斯・萊恩哈特（Max Reinhardt）的邀請來到好萊塢，在那裡以其身為電影音樂作曲家的名氣青雲直上，他的兩部電影配樂都獲得了奧斯卡獎的殊榮。

因為納粹政權的排斥，造成康果爾德的歌劇幾乎被遺忘超過數十年，同樣的情況也發生在1935年被迫移民的貝爾托特・戈爾德史密特（Bertold Goldschmidt 1903-1996）身上，他的歌劇《綠帽王》（*Der gewaltige Hahnrei*）在曼海姆（Mannheim）首演，1981年才又再度被發現；又或者像逃往美國的奧地利作曲家亞歷山大・馮・澤姆林斯基（Alexander von Zemlinksy 1871-1942），他曾經擔任布拉格新德語歌劇院總監的職務很長一段時間，他最為有名、卻有一段時間完全從舞台消失的歌劇作品是單幕劇《佛羅倫斯悲劇》（*Eine florentinischeTragödie* 1917）和《侏儒》（*Der Zwerg*），皆是根據奧斯卡・王爾德文本所改編；還有《坎道勒斯國王》（*Der König Kandaules*）改編自安德烈・紀德（André Gide）的同名戲劇，最後提到的這部作品於1996年才在漢堡國家歌劇院進行首演。

阿諾・荀白克與十二音列技巧

在與主音沒有明顯調性關係的情況下，澤姆林斯基的學生阿諾・荀白克（Arnold Schönberg 1874-1951）將理查・華格納以及其他晚期浪漫主義者的傾向，推向極端半音音階（非調性的半音

運用）與樂音，他相信西方音樂的全音基礎已經黔驢技窮，必須找到一種全新的音樂語言。從1906年起，他開始以無調性創作，再也不依賴調性系統，而且一開始就不想跟隨其他系統規則。1909年完成、1924年才首演的單幕劇《期待》（*Die Erwartung*），在每個層面上皆掙脫歌劇傳統的限制，這部獨角戲需要一個巨大的樂團，包含17把木管、12把銅管、30把小提琴、10把中提琴與大提琴，以及8把低音提琴，然而只有單一人聲。該劇情節為：一位女子在夜晚的森林中找尋離開她的愛人，最後發現他已被殺害。當外在的故事情節允許各種詮釋時，這部作品根據浪漫主義時期歌劇中

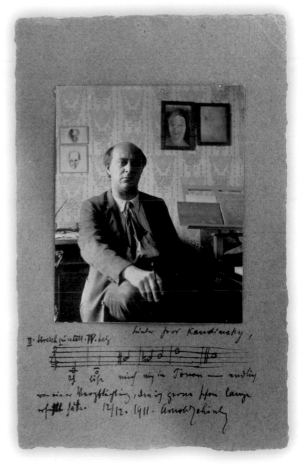

阿諾·荀白克發展十二音列技巧，被視為20世紀最有影響力的作曲家之一（1911年的肖像照，附有對視覺藝術家瓦西里·康定斯基（Wassily Kandinsky）的獻詞）。

瘋狂場景的前例，描述了主角的內心心路歷程，荀白克1908年在寫給作曲家同僚費魯喬·布梭尼（Ferruccio Busoni）的一封信中就這麼說道：

> 我致力於：從所有的形式中完全解脫。從前後關聯和邏輯的所有象徵中脫離、從像是建築物水泥或磚瓦的和聲中脫離、從熱情洋溢脫離、從彷彿重如24磅大砲的連續音樂影響力脫離。我的音樂必須短暫、簡明！用兩個音符：不要建構，而是「表達」，我所希望的結果：不是風格化與持久的連續感覺，這不存在人類之中；人類不可能同時只擁有一種感覺，人們會突然有千百種感受，這些千百種感受很少像蘋果和梨子堆積成山那樣地累積。

荀白克將他的表現主義和富有節奏的即興音樂作品，完美地配合瑪莉‧帕本海姆（Marie Pappenheim）的歌詞，聲部通常以宣敘調演唱，氣氛快速改變以及缺乏調性中心與基本節奏，加強去傳統化的印象。

荀白克與他的學生阿班‧貝爾格（Alban Berg 1883-1945）和安東‧魏本（Anton Webern 1883-1945）建立了所謂的第二個維也納音樂學派，「第一個維也納音樂學派」這個名稱，也就是向海頓、莫札特和貝多芬主導的維也納古典樂派表示敬意，強調他們與音樂傳統的密切關係。由這些作曲家們實驗性質所嘗試的自由無調性，在結構的層面上被證明是有問題的，因為大小調和聲系統消失不見，故而同樣發生在預先確定的形式架構中。

阿班‧貝爾格由此為他的歌劇《伍采克》（Wozzeck，1925年首演）找尋出路，這部歌劇被視為音樂表現主義的巔峰，擁有訴諸傳統的形式。以格奧爾格‧畢希納（Georg Büchner）1836/37年所創作的戲劇作品《沃伊采克》（Woyzeck）為基礎，貝爾格編排了15個場景，並在作曲上分別賦予每一個段落來自較

早幾個世紀的器樂傳統形式。所以第一幕由五個角色的戲劇所組成，第二幕以五個樂章的交響曲所設計，第三幕是一系列的創意曲，最後一個場景之前則安排了一首純粹樂器作品。這首作品大部分為無調性，不同於荀白克，貝爾格允許模仿調性音樂，並且使用主導動機，不過經常大幅修改；基於他在第一次世界大戰從軍的影響之下，內容重點放在劇名主人翁的痛苦上，因為持續的侮辱、軍旅生活的殘酷，以及社會的壓力，致使主人翁犯下了殺人的罪行。

阿班・貝爾格以他的歌劇《伍采克》與《露露》在演出曲目中確保了歷久不衰的地位。

　　荀白克為無調性音樂找到了另外一條通往標準架構的道路，他在1920年代發展了十二音列的方法，也就是「以十二個只跟彼此相關的音符作曲」，他的學生接收這個方法，並且進一步修改：指定任意一個音階的十二個半音，不可改變順序，避免調性中心的凝聚，在所有的音符都出現之前，任何一個音都不會使用第二次。因為順序會調節音符之間的關係，所以它們可以從前面或者後面（互相相反），又或者分別以鏡像運用，這四種形式或

小知識欄

調性或者非調性

　　歐洲的音樂藝術建立在所謂的全音音階，它由五個全音和兩個半音所組成，這兩個半音會根據音階的種類而位於不同的地方——例如大調音階在第三與第四個音，及第七與第八個音之間。自從中古世紀以來通用的教會調式，在17世紀被大小調和聲系統所取代，它的基本原則即是調性：音符及和弦與調性中心的主音有關，而且在這個相關系統中按等級劃分安排。一般來說，音樂作品結束時會返回一開始的調性，即使在這中間有時候會轉到另一個調性。在此一系統中，悅耳的協和音程與和弦及不協和音有所差異，不協和音會在解決之後，盡力回到協和音，這樣的不協和音會用來引導前往結束的和弦。人們以半音（Chromatik這個字源自希臘文的「顏色」）表示半音音階的改變，一個半音往上或者往下，這樣的方式可以用來塑造從一個調性轉到另一個調性的過渡、裝飾旋律線條，或者透過產生的和聲張力表達感情內涵。無論理查·華格納或理查·史特勞斯都非常密集地運用了這樣的可能性，所以有些和弦無法再歸類於大小調和聲系統中。阿諾·荀白克則是將這個系統拋諸腦後，他放棄調性中心，藉由十二個同等地位的半音音階取代七階音階。

模式可以從十二音列的任何一個音開始；因此最嚴格的形式中總共會產生48種排列，這是整體作品的基本要件。荀白克的單幕歌劇《從今天到明天》（*Von heute auf morgen* 1930）被認為是以十二音列為基礎的第一部歌劇，然而作曲家滑稽地模仿許多不同風格的細節，使其更加豐富，有些地方會響起華爾滋韻律、爵士節奏或者華格納音樂的引用。荀白克最為舉足輕重的舞台作品、長達兩小時之久的歌劇《摩西與亞倫》（*Moses und Aron*）一直沒有完成，他想要在其中表現猶太民族的誕生，這部由單一十二音列所構成的作品，於1954年以音樂會形式首演，1957年以歌劇形式演出。作曲家將根據摩西二書（《出埃及記》）改編的劇本，著眼於兩種觀念捍衛者之間的對立爭論：固定音高的摩西作為說話角色，代表難以想像的神明思想；音域很高的男高音亞倫則是被選擇的民族實際領導者；人民則由合唱團所體現。在1930與1932這些年之間，荀白克創作了這部歌劇的前兩幕，第三幕只存在劇本片段。

根據法蘭克·魏德金（Frank Wedekind）的戲劇《潘朵拉的盒子》（*Die Büchse der Pandora*）和《地精》（*Der Erdgeist*）所改編而成的《露露》（*Lulu*），阿班·貝爾格也寫了一部十二音列的歌劇；在他能夠完成配器法之前，這位作

1968年，唐納德·格羅布（Donald Grobe）與伊芙琳·李爾（Evelyn Lear）於柏林德意志歌劇院演出阿班·貝爾格的歌劇《露露》。

曲家就過世了。在荀白克與魏本拒絕增補總譜後，貝爾格的遺孀就禁止這部作品完成，這導致了今日《露露》的第三幕以不同的版本演出。

時代歌劇與敘述體音樂劇場

恩斯特・科瑞聶克於1938年移民至美國，他的作品被納粹政權視為「頹廢音樂」。

1920年代中期，對於表現主義強烈的內省與主觀性，及其要求甚高的音樂，形成了一種反動。時代歌劇（Zeitoper）這個為期很短的類型，以一種傳統且普遍易懂的作曲風格致力於當代題材，如同喜歌劇一樣，它們大多選擇輕鬆的主題，經常轉化成具有諷刺性的。這個歌劇種類的特色是將電話或飛機等現代科技帶入情節之中，還有經常與時代舞蹈、流行音樂有所關聯。此類歌劇最為成功的作品是恩斯特・科瑞聶克（Ernst Krenek 1900-1991）親自撰寫劇本的歌劇《強尼奏樂》（*Johnny spielt auf*），劇中由黑人爵士樂手強尼所表現的新世界活力，與在丹尼耶洛（Daniello）這個人物身上所體現的沉思、陰險的舊世界氛圍形成對比；作曲家斯克斯和歌劇女歌手阿妮塔之間還有一段相當錯綜複雜的愛情故事，最後爵士音樂獲得了勝利。結尾的合唱如此唱道：

> 舊時代終結，
>
> 新時代到來；
>
> 你們不要錯過加入這個行列，
>
> 擺渡就要開始；
>
> 航向自由的未知世界，
>
> 擺渡就要開始。
>
> 所以強尼會奏起音樂讓我跳舞，
>
> 所以新世界會越洋而來；
>
> 帶著榮耀前行，
>
> 並透過舞蹈繼承古老的歐洲。

這齣歌劇透過對於所有現代性的興奮之情，反映1920年代的生活感，尤其是由美國往外傳播、流行至歐洲的爵士音樂，作曲家完全不力求風格正統的爵士樂，這件事無關緊要，而是只接收單一元素，特別是節奏的元素。這齣經常被稱為「爵士歌劇」的作品，雖然是科瑞聶克最為著名的作品，但絕對不是他唯一的作品。在表現主義開始之後，他以一種自由、非常個人的無調性創作，其中包括根據畫家與詩人奧斯卡・柯克西卡（Oskar Kokoschka）的劇本所創作的歌劇《奧菲歐與尤麗狄絲》（*Orpheus und Eurydike* 1926）；此外還寫了更多簡短的時代歌劇，他模仿十九世紀的法國大歌劇，以新浪漫主義風格所寫的歌劇《俄瑞斯忒斯的一生》（*Leben des Orest* 1930），最終轉化成十二音列技巧；他的另一齣根據十二音列所寫的歌劇《查理五世》（*Karl V*），將焦點放在回顧這位哈布斯堡皇帝的一生，維也納的首演因為政治因素被取消，1938年才在布拉格搬上舞台。

科瑞聶克在納粹時代的德國被視為「文化布爾什維克主義者」，他的作品被認為是「頹廢」音樂而被禁止演出。在他的故鄉奧地利「加入」德國之後，這位作曲家移民至美國。

　　保羅‧亨德密特（Paul Hindemith 1895-1963）也遭受同樣的命運，他的作品從1936年開始，就再也未曾於德國演出；1938年他先到了瑞士，兩年之後移居美國。亨德密特在1920年代的三部表現主義短歌劇《謀殺者，女人的希望》（*Mörder, Hoffnung der Frauen*）、《努施–努希》（*Das Nusch-Nuschi*）（兩齣皆作於1921年），和《修女蘇珊娜》（*Sancta Susanna* 1922），均表現得驚世駭俗。作曲家以「喜劇作品」展現他對時代歌劇類型的貢獻，《每日新鮮事》（*Neues vom Tage*）於1929年在柏林克洛爾歌劇院

恩斯特‧科瑞聶克的歌劇《強尼奏樂》是時代歌劇的類型範例之一，這類歌劇在1920年代非常受歡迎（1927年在柏林市立歌劇院的演出節目單）。

（Krolloper）慶祝首演，這齣對於官僚體系、文化企業和媒體世界的諷刺劇引發醜聞，一位花腔女高音躺在浴缸中讚賞熱水供應優點的場景，格外引發關注；亨德密特在音樂上正是以新即物主義為依歸，爵士節奏、沙龍音樂和歌曲結合來自古典樂派歌劇的活動布景及抒情段落。兩年前，亨德密特已經和劇本作家、小型歌舞演員馬塞勒斯·希弗（Marcellus Schiffer）將一部實驗性質的迷你歌劇搬上舞台，是十二分鐘的婚姻劇：《往返》（*Hin und Zurück*），在這部劇中，一個嫉妒的丈夫殺死他的妻子後自殺，接著一位智者登場，說明上層的權力者反對因為這樣的小事自殺，於是故事情節往前倒轉，直到重回剛開始的起點。

　　奧地利作曲家馬克斯·布蘭德（Max Brand 1896-1980）以「第一部德語工廠歌劇」引起轟動：《機械師霍普金斯》（*Maschinist Hopkins*）1929年在杜伊斯堡（Duisburg）首演，將勞工世界搬上舞台；這位後來同樣也必須移民的作曲家，表現出自己對機械的著迷，他讓這些機械像人類一樣在台上演出，雖然這些機械使用與劇名同名的主人翁作為它們的工具。因此可見布蘭德與義大利未來主義者的親近，他們在科技中看見唯一真正的進步，並且蔑視傳統。布蘭德的音樂語言從充滿激情的歌劇手勢、噪音組成，一直延伸到爵士音樂與舞蹈。

　　直到今天，最為著名、也最常演出的時代歌劇作品標題寫著：「擁有一首序幕音樂和八幅圖畫的作品」；根據200年前的乞丐歌劇而產生的貝爾托特·布萊希特的《三便士歌劇》（*Dreigroschenoper* 1928），演出處於乞丐、妓女以及小偷氛圍中的十九世紀倫敦，但是也以此批判當代社會結構；在這樣的犯罪圈子裡，就和一般平民百姓階層一樣，人們會做生意，面對競爭也會使用不老實的手段，而當權者允許自己接受賄賂。作曲家庫

布萊希特的《三便士歌劇》在柏林造船工人大街劇院首演時的場景，庫爾特‧
葛容（Kurt Gerron）飾演老虎布朗（Tiger Brown），羅瑪‧邦恩（Roma Bahn）
飾演波莉（Polly），哈拉爾德‧包爾森（Harald Paulsen）飾演小刀麥基（Mackie
Messer），埃利希‧彭托（Erich Ponto）飾演皮契爾（Peachum）（由左至右，
柏林1928年）。

爾特‧威爾（Kurt Weill 1866-1924）在音樂的轉化中，牢記他的
老師費魯喬‧布梭尼（1866-1924）1907年在他的文章〈新音樂
美學芻議〉（*Entwurf einer neuen Ästhetik der Tonkuns*）中陳述過的
基本原則：

例如藝術家，他應該在某處打動人心，自己卻不可以被感動——他不應該在當下的瞬間失去對於自己工具的掌握——假如他想要犧牲戲劇效果的話，那麼觀眾也絕不允許將這樣的戲劇效果視為真實，藝術的享受不應該向下沉淪為人性化的參與。演員「演戲」——他並不是經歷，觀眾應該保持懷疑，並因此在精神方面不受阻撓的接受與品味。

威爾有意識地回歸到編號歌劇，他想要找到歌劇原始形式的蹤跡，強烈反對音樂可以用來表達過程、形式或角色的想法，他寧可以他的音樂中斷情節和口說對話，透過這個方式強迫觀眾對於舞台上的故事情節追根究柢，作為「教育」觀眾工具的離間效果，反映在布萊希特的敘述體劇場（epische Theater）的概念中。

1930年，威爾與布萊希特以他們在萊比錫新歌劇院首演的歌劇《馬哈貢尼市的興衰》（*Aufstieg und Fall der Stadt Mahagonny*），造成了一樁重大的醜聞，之所以引起騷動，正是因為右翼極端分子的抗議，他們嘗試用喊叫聲淹沒布萊希特對資本主義嚴厲的批判，畢竟劇中的訊息是這麼說的：在馬哈貢尼這座城市，所有事情都被允許，除了一件事之外——無法付錢。威爾也是因為納粹政權而逃往美國的作曲家之一。

伊果 · 史特拉汶斯基、保羅 · 亨德密特以及新古典主義

第一次大戰期間，仍在巴黎的一群作曲家——瑞士人阿圖爾 · 奧涅格（Arthur Honegger 1892-1955）、法國人大流士 · 米

堯（Darius Milhaud 1892-1974）、法蘭西斯・普朗克（Francis Poulenc1899-1963）、喬治・奧尼克（George Auric 1899-1983）、路易・迪雷（Louis Durey 1888-1979），和熱爾梅娜・塔耶費爾（Germaine Tailleferre 1899-1963），以他們的導師艾瑞克・薩替（Erik Satie）為中心聚集在一起。1918年，身兼作家、畫家及導演的讓・考克多（Jean Cocteau）加入他們，很快就成為「法國六人組」（Groupe des Six）的發言人。他們的共同點主要在於拒絕浪漫派晚期與表現主義過度的情感和管絃樂團，並致力於清晰且「客觀」的作曲方式。為了要建立「藝術中情感與理性的同等重要性」，回溯運用浪漫派之前時代的音樂形式、種類和樂章技巧，堅持調性作為合適的工具。

> 三位來勢洶洶的重要作曲家：華格納、德布西和史特勞斯，守護著歌劇王國。假如人們因為德布西而退縮，那麼就會走向馬斯奈；假如人們想要規避史特勞斯，那麼就會遇到更糟糕的普契尼。然而在轉身之前——畢竟每一次的退卻都是一次失敗——為什麼人們不一開始就先找尋新入口呢？

　　阿圖爾・奧涅格以這段話說明音樂舞台作品的概念性思維，他在一個由歌劇與清唱劇組成的混合形式中找尋「新入口」，例如他根據保羅・克洛岱爾（Paul Claudel）的劇本轉化為音樂的《火刑柱上的聖女貞德》（*Jeanne d'Arc au bûcher*，1942年首演），這個作品的主要角色交給朗誦演員擔任演出，作曲家在音樂上利用風格方向的多樣性，使用民謠與葛利果聖歌；使用諷刺模仿的爵士音樂和聲樂獨唱；使用簡單的兒歌和完整的合唱場景；複音音樂以及充滿不協和音的段落象徵邪惡力量，善

良則是透過調性和聲所表現。大流士‧米堯同時實驗大約8分鐘長度的短歌劇，並以他的歌劇《貧窮的水手》（*Le pauvre matelot* 1927）為考克多的劇本譜曲，劇作家在這齣悲劇中讓人想起希臘戲劇：一位水手在時隔多年回到家鄉，卻向妻子謊稱是她丈夫的朋友，並向她展示自己最珍貴的寶貝：一條珍珠項鍊。妻子信以為真而殺死了這個「陌生人」，並將這條項鍊占為己有，因為這樣一來，她就可以在丈夫歸來後，跟他一起依靠項鍊的收益過活。她是否認知到自己犯下的錯誤，以及她是否能夠為自己的罪行贖罪，並沒有定論。法蘭西斯‧普朗克則以1957年在米蘭史卡拉歌劇院首演的歌劇《聖衣會修女對話錄》（*Dialogue des Carmelites*），確立他在國際演出曲目中歷久不衰的地位。

巴黎藝術家團體「法國六人組」拒絕印象派作曲家的音樂，並找尋藝術表現的新道路，在平台鋼琴旁的是讓‧考克多。

　　伊果・史特拉汶斯基（1882-1971）也屬於法國六人組的影響範圍，他出生於俄羅斯，是林姆斯基–高沙可夫的學生，1910年開始，時長時短地持續在巴黎生活，並於1913年因他的芭蕾舞作品《春之祭》引發醜聞。隔年，他根據安徒生童話改編的第一齣歌劇《夜鶯》（*Le Rossignol*）慶祝首演，雖然第一幕仍然非常強烈受到法國印象主義影響，但在第二幕與第三幕中，節奏的元素相當受到重視，這個元素也深深影響史特拉汶斯基的晚期個人風格。這位作曲家以《士兵的故事》（*L'Histoire du solda* 1918）勇於嘗試沒有歌唱的歌劇，有三位只說不唱的角色和一個以舞蹈表現的角色，配合陣容簡約的管絃樂團，進行曲、舞蹈以及聖歌決定了總譜的內容，這些元素卻是如此讓人覺得陌生，而讓觀眾

來自史特拉汶斯基的芭蕾音樂《春之祭》的場景，由莎夏・瓦茲（Sasha Waltz）編舞，2013年柏林國立歌劇院。

無法縱情享受。史特拉汶斯基在他的歌劇清唱劇《伊底帕斯王》
（*Oedipus Rex* 1928）中，維持諷刺、疏離的態度，考克多根據古
代索福克里斯（Sophokles）的古希臘戲劇為其撰寫劇本，作曲家
為了譜曲，將劇本翻譯成拉丁文，並加入一位朗誦者，讓他在場
景過渡時，以法文介紹劇情。史特拉汶斯基的最後一齣歌劇《浪
子的歷程》（*The Rake's Progress* 1951）誕生於遷徙至美國之後，
是一齣諷刺性的社會喜劇，有著以獨唱、合唱，與一架大鍵琴所
伴奏的宣敘調交替的結構，還有室內管絃樂團的演出陣容，這些
元素讓人想起莫札特，也可以聽出與義大利美聲的關聯，然而懷
舊的狂喜，卻一再被現代的音樂語言和史特拉汶斯基獨特的節奏
所破壞。

　　《三橘之戀》（*Die Liebe zu den drei Orangen* 1921）是史特拉
汶斯基的同胞謝爾蓋·普羅高菲夫（Sergei Prokofjew 1891-1953）
最受歡迎的歌劇，他也一樣被歸類於新古典主義。由作曲家親自
撰寫的劇本，取材自1761年一位威尼斯貴族卡羅·戈齊（Carlo
Gozzi）的童話戲劇，在劇中，由義大利即興喜劇的典型人物演
出，全劇的核心是一位憂鬱的王子，他需要被逗得發笑，邪惡的
勢力卻一再阻撓他成功；此外，也對於歌劇應該採用輕鬆或悲傷
的過程，進行了一場爭論。劇中善的力量被歸類於安排合宜的調
性音樂，邪惡的氛圍則是以雙調性及尖銳的不協和音所刻劃。普
羅高菲夫在1918年十月革命之後離開他的家鄉，但在巴黎與莫斯
科之間往返多年之後，1936年完全搬回了蘇維埃。他在那裡一再
與共產主義政黨的文化政策路線產生衝突，因此他在1948年被指
責為「拘泥於形式主義」，並被敦促要運用更多的民俗風格。德
米特里·蕭士塔高維奇（1906-1975）也有同樣的遭遇，他根據
尼古拉·果戈里（Nikolai Gogol）的同名短篇小說所改編的辛辣

漢堡德意志劇院2002年演出謝爾蓋・普羅高菲夫的歌劇《三橘之戀》。

諷刺歌劇《鼻子》（*Die Nase*），在1930年首演後，很快成為審查的犧牲者，主要受到的批評為：缺乏一位正面的英雄與向西方作曲風格靠攏。

蕭士塔高維奇的《穆森斯克郡的馬克白夫人》（*Lady Macbeth von Mzensk*）被視為是二十世紀的一部關鍵作品，與尼古拉・列斯科夫（Nikolai Leskow）的同名短篇小說（1865）相反，劇名主人翁在此並非是肆無忌憚的謀殺者，商賈夫人卡特琳娜・伊斯邁洛娃（Katherina Ismailowa）因為她的社會地位與社會氛圍而犯下過錯，根據作曲家的意願，這樣的內容應該要能喚醒觀眾的同情心：

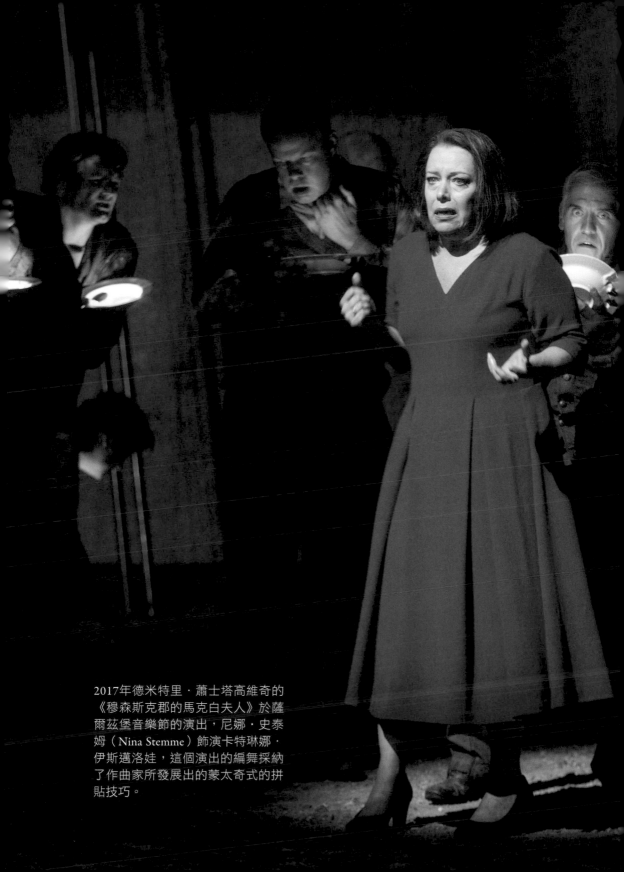

2017年德米特里·蕭士塔高維奇的
《穆森斯克郡的馬克白夫人》於薩
爾茲堡音樂節的演出，尼娜·史泰
姆（Nina Stemme）飾演卡特琳娜·
伊斯邁洛娃，這個演出的編舞採納
了作曲家所發展出的蒙太奇式的拼
貼技巧。

> 卡特琳娜是一位聰明、天賦異稟而且美麗的女人，因為生活為她帶來沉重而壓抑的條件；因為在充滿野蠻、貪婪而且吝嗇狹隘的商人環境中，她的生活變得不快樂、無趣、悶悶不樂。

　　蕭士塔高維奇以由他所發展出的蒙太奇式拼貼技巧，同時將不同的音樂風格並列，從帕薩卡利亞（Passagcalia）舞曲這樣的巴洛克形式、感傷的歌唱旋律，一直到刺耳的不協和音段落。他以戲劇性的方式突顯劇情中的情慾場景，這部歌劇在莫斯科與列寧格勒（今日的聖彼得堡）上演兩年之久，卻在當權者史達林的命令之下，受到黨報《真理報》以「混亂而不是音樂」的標題無理責難，接著便被禁止演出。

　　保羅·亨德密特被視為是新古典主義最重要的德語代表，他主題嚴肅且歷時整個晚上之久的長篇歌劇，深入探討藝術家的社會角色與心理，根據恩斯特·特奧多爾·威廉·霍夫曼的短篇小說《史庫德里小姐》（*Das Fraulein von Scuderi*）所改編的歌劇《卡迪拉克》（*Cardillac* 1926），是以完整編號與複音聲部所創作的傳統歌劇；《畫家馬提斯》（*Mathis der Maler* 1938）則是對於藝術家是否不該碰觸政治、專心奉獻於創作，還是應該干涉政治這樣的問題進行陰鬱而枯燥的思索。亨德密特以此抒發自己的情況，對於納粹政權而言，他被視為無調性的噪音製造者。1938年他搬到瑞士，1940年移居美國，又在1950年代的初期回到歐洲，在這裡創作了《世界的和諧》（*Harmonie der Welt* 1957）這齣歌劇，亨德密特在其中將自己的和聲理論，與天文學家約翰尼

為保羅·亨德密特的歌劇《卡迪拉克》設計的女士與騎士場景圖像，這齣歌劇取材自恩斯特·特奧多爾·威廉·霍夫曼的短篇小說《史庫德里小姐》（圖為格爾德·哈通（Gerd Hartung）的素描，1977年）。

斯·克卜勒（Johhannes Kepler）的世界自我完整、和諧的架構論點聯結在一起。

　　卡爾·奧福（Carl Orff 1895-1982）具有特別的地位，他在舞台作品中回溯了古代及中古世紀的題材，還有這些時代典型的節奏、音色以及基本結構，這表現在歌詞與動機的持續重複上，還有打擊樂器廣泛的使用，也表現在沒有調性目的而顯得復古的和弦上。在創作童話歌劇《月光》（Der Mond 1939）與《聰明的女人》（Die Kluge 1945）兩齣歌劇之後，接踵而來的是「巴伐利亞

方言作品」《貝爾瑙家族之女》（*Die Bernauerin* 1947），和更多根據古希臘羅馬的文學文本所改編的歌劇。奧福在《安蒂岡妮》（*Antigonae* 1949）中創造特別的音色，他在管絃樂團中放棄弦樂，除了低音提琴之外，取而代之的是6架鋼琴、4架豎琴和大型打擊樂器樂組，為此需要10-15位打擊樂手，使用爪哇的鑼以及其他來自異國的共鳴體，並且賦予長笛與雙簧管等傳統管絃樂團的樂器打擊樂性質的重要任務。

小知識欄

未來主義

　　二十世紀初期以義大利為起點，一群藝術家關心人類與科技環境的關係，未來主義革命性的新美學核心為讚頌現代機械世界以及與傳統的幾近斷裂。1909年由菲利波‧托馬索‧馬里內蒂（Filippo Tommaso Marinetti）所提出的首份《未來主義宣言》發布，1911年緊接著是《未來主義音樂宣言》，結尾如此要求：此類音樂必須再現群眾、大型工業企業、火車、汽車、遠洋輪船、坦克和飛機的「音樂靈魂」。受到工業與機械世界的噪音所啟發，路易吉‧盧梭羅（Luigi Russolo 1885-1994）呼籲：傳統管絃樂團音色的「有限制多樣性」，應該被噪音音色的「無界限多樣性」所取代，他以噪音機器（Intonarumori）的建造開始，這是一台能夠產生各種不同音高噪音的機器，他在1920年代後期建造了噪音風琴（Rumorarmonio），它是透過風琴音栓個別或組合製造七種以十二音階為基礎的噪音，這個發明用在馬里內蒂的歌劇《飛行員德羅》（*L'aviatore Dro*）中，1920年在盧戈（Lugo）首演，描述的是一位飛行員的故事，他藉由自己英雄式的死亡，確保一個宇宙奇蹟般的新純粹世界誕生。為了這齣相當傳統的音樂作品，擬定由傳統樂器以及噪音機器所組成的混合管絃樂團演出。

Chapter 10
一九四五年之後的
風格多樣性

對於戰爭與極權主義的爭論

在二十世紀前十年，因為「不協和音的解放」，直到當時通用的和聲系統徹底改變，先是德國，隨後法國與義大利的前衛主義者都在第二次世界大戰之後，開始完全反對音樂的傳統概念。因為法西斯主義者的犯罪行為及戰爭的殘忍，這個時代的音樂語言顯得如此斷裂，以至於無法延續其傳統，取而代之的是，人們想要延續荀白克所發展出的十二音技法。雖然，最嚴格的前衛派捍衛者認為歌劇過於傳統而加以拒絕，卻仍然有一系列的作曲家選擇這個音樂種類，作為對抗戰爭與極權主義的抗爭工具，他們其中許多人以十二音列技法為依據，透過自己的方式修改，並與其他作曲技法融合。卡爾‧阿瑪迪斯‧哈特曼（Karl Amadeus Hartmann 1905-1963）以三十年戰爭為題材創作室內歌劇《阿呆物語》（*Simplicius Simplicissimus*），該劇1934/35年就已經完成，但直到1949年才在舞台上首演，根據格林默斯豪森（Grimmelshausen）的小說改編，為了反對戰爭與壓迫，提出痛苦的控訴。瑞士作曲家羅夫‧利伯曼（Rolf Liebermann 1910-

1999）在1960年代擔任漢堡國家歌劇院的劇院經理，尤其支持新音樂，他在《萊歐諾拉40/45》（*Leonore 40/45* 1952）中，分別從兩個角度開啟對於第二次世界大戰的視野：德國和法國，並在《潘妮洛普》（*Penelope* 1954）中改編古希臘羅馬的奧德賽題材，成為一部有著悲劇結局的回歸故鄉戲劇。義大利作曲家路易吉・達拉皮可拉（Luigi Dallapiccola 1904-1975）的室內歌劇《囚禁者》（*Il prigioniero* 1949）演出的是宗教法庭的時代：作曲家想要讓它被理解為一部普世而永恆的戲劇，並反駁外界將之詮釋為對天主教會或法西斯主義經驗的批判。歌劇的主角是一位被虐待與刑求的囚犯，受到監獄守衛以很快就能重獲自由的新希望所「誘惑」，最後卻認清，這位他所以為的守衛，其實是宗教法庭庭長，在所有折磨之中，希望的覺醒是最後、卻也是最為背信忘義的一個。這部作品主要以三個十二音列為基礎，它們代表祈禱、希望、自由，這卻加強了一種迷失方向的印象：所有熟悉的事物、調性音樂、如歌的形式、鐘聲聲響──原來一切全都

作曲家保羅・德紹（鋼琴旁）為貝托爾特・布萊希特寫了許多舞台音樂。

是錯覺。

　　身為猶太人及政治左派支持者的保羅・德紹（Paul Dessau 1894-1979）於1933年從德國出逃，在流亡時與貝爾托特・布萊希特（Bertold Brecht）密切合作，並為布萊希特的多部戲劇作品創作舞台音樂。1948年，他定居在東柏林，在這裡創作了他最有名的歌劇《盧庫魯斯的判決》（Die Verurteilung des Lukullus 1951），根據布萊希特所撰寫的劇本改編，其中羅馬將軍盧庫魯斯因為他征戰所造成的災禍而被控訴，最終的判決內容是：「他根本不應該存在，而且像他這樣的人都不應該存在。」德紹非常嚴格遵守布萊希特敘述體劇場的規定，並且避免在他的總譜表現各種情緒，他的音樂包含民謠以及傳統風格的音樂，還有十二音列架構。

參與政治的歌劇

　　義大利作曲家路易吉・諾諾（Luigi Nono 1924-1990）是阿諾・荀白克的學生，他讓自己的音樂服務他左翼傾向的政治與社會參與，創造更為人道的世界，然而，他並非根據蘇聯東方集團所規定的社會主義寫實主義，透過民俗音樂散播他的想法；更準確地來說，他是序列音樂的捍衛者，由此發展出個人風格。諾諾為了他的第一部歌劇《偏狹的1960年》（Intolleranza 1960 1961），將弗拉基米爾・馬雅可夫斯基（Wladimir Majakowski）和貝爾托特・布萊希特的劇本，與解放戰爭的政治口號，以及來自警察審問的片段拼貼在一起；除了音樂之外，諾諾也發展出一種精準的舞台概念，使用不同的投影手法，藉由投影在舞台上的影片或是幻燈片，與舞台上的敘事成為對比。管絃樂團因為豐富

的打擊樂器及木管樂器而獨具特色，會加入錄音帶重播使其更加充實完整。諾諾在開始與結束時，各以一個無伴奏合唱團直接面對觀眾。在他的下一部歌劇《在充滿愛的燦爛陽光下》（*Al gran sole carico d'amoure* 1975），則完全以在革命狀態中抗爭、受苦，以及死去的女性單一圖像取代故事情節。

「聽覺悲劇」《普羅米修斯》（*Prometeo* 1984，1985年為第二個版本）雖然設計成歌劇，也以這樣的形式演出，卻沒有提供視覺影象，沒有可以理解的情節，戲劇的行動轉化為聽覺的過程，由與諾諾交情甚篤的哲學家瑪西莫・卡奇阿利（Massimo Cacciari）撰寫劇本，以埃斯奇勒斯（Aischylos）與希羅多德（Herodot）、弗里德利西・賀德林（Friedrich Hölderlin），和華特・班雅明（Walter Benjamin）的文字片段所組成。作曲家以詞

路易吉・諾諾的歌劇《在充滿愛的燦爛陽光下》是以一系列單一舞台圖像所設計。

鏈、音節與語音將歌詞打散，透過音樂流動讓其成為一體，動作是透過獨唱人聲、合唱、不同的樂器群，以及現場的電子儀器（還有兩位指揮）所產生，這些音樂表演者分布在空間中的不同地方，因此聲音的印象幾乎是從四面八方而來。

「時間一起彎曲成一個球形。」過去、現在以及未來的過程，在每個個人主觀感知中可以替換，並且同時發生。貝恩德‧阿洛伊斯‧齊默爾曼（Bernd Alois Zimmermann 1918-1970）在他的歌劇《士兵們》中，將這個概念付諸實現：以雅各伯‧米歇爾‧萊恩柏德‧蘭茲（Jakob Michael Reinhold Lenz）1776年所創作的同名小說為依據，作曲家如此解釋他對這個題材的興趣：

> 對我而言，不是時代作品、不是課堂戲劇、不是社會觀點，也不是對於士兵狀態的批評（不受時間限制，前天就跟後天一樣）為我建立直接的基準點，而是所有人如何無可避免地陷入一種不由自主的情況，而且在無辜多於有罪的狀態下，造成強暴、謀殺和自殺，甚至最終導致現狀的毀滅。

這部歌劇在作曲家的概念中以核能地獄，也就是世界末日結束，齊默爾曼透過引用過去時代的音樂、複雜的節奏以及持續的節拍變化，將不同的時間層次、作曲技巧嚴謹地精心建構，尤其他讓場景同時進行，並為此加入不同媒介，其中包括燈光效果、電影以及磁帶錄音。十二個場景之中的每一個都建立在十二音列上，音列開始的音符再度構成這樣的順序，在粗暴的樂音增強與溫柔的獨唱段落之間形成強烈的對比。這部作品於1960年完成，卻因為可觀的要求與超出一般限度的演出陣容，而被認為無法演出。音樂配置由一個超過100位參與者的管絃樂團所組成，其中

包括8到9位打擊樂手、作為舞台音樂的其他打擊樂器，以及一個爵士樂隊，在16個歌手之中，有6位高音男高音。此劇直到1965年才進行首演。

小知識欄

序列音樂與電子音樂

　　如同十二音列技法，於二十世紀40年代末期發展而成的序列音樂，並不只是規定音高，還要確定音長、力度和音色的順序，但這個作曲技法很快就到達極限，因為規定的層次變化讓樂器演奏者和歌者幾乎無法精準地將其再現，而且不同的結構完全無法透過聽覺來理解。電子音樂提供了一條出路，它大約在1950年因為磁帶的發明而興起，所指的並非電子強化的樂器，而是以電子產生的音樂。作曲家的工作由聲音素材的產生所組成，其加工可以透過失真或者產生迴響、混合、同步這些方式處理；若有發電機的輔助，則可以藉由正弦波、動量、過濾器、干擾噪音等等產生音樂。1950年代的發展過程中，在公眾音樂會藉由揚聲器播放的電子音樂，首先以錄音加以補充，最後則是與樂手和歌手一起演出。第一部由電子音樂樂團所彈奏的歌劇是《阿妮亞拉》（*Aniara* 1959），是瑞典作曲家卡爾–伯格·布隆達爾（Karl Birger Blomdahl 1916-1958）所寫的「在時間與空間中的人類歌舞劇」，劇中在電腦米瑪（Mima）的監控之下，太空船安拉瑞號（Aniara）離開受汙染的地球航向火星的方向。當布隆達爾仍然客觀地加入電子產生的音樂，作為電腦「語言」時，這樣的電子音樂在接下來的歌劇中，卻被運用成為與樂器和歌唱擁有同等地位的聲音素材；除此之外，他還使用了「具體音樂」元素，也就是一定程度被加工過的日常生活噪音錄音。同時語言也變成「材料」，因為人們將一個字的發音脫離它本身的意義，碎裂成無法理解的語言，單一的字眼、音節或者字母都變成音樂事件，卻沒有傳遞內容。

受法西斯主義和戰爭經驗所影響,當代最重要,且最常被演出的作曲家之一漢斯‧維爾納‧亨澤(1926-2012),自認是一位政治藝術家,想要以他的音樂對社會產生影響。他在12歲時就已首次嘗試作曲,第二次世界大戰之後,他攻讀作曲,並且深入研究十二音

2007年,作曲家漢斯‧維爾納‧亨澤在彩排他的最後一部歌劇《費德拉》。

列及序列音樂。然而他抗拒固定於一種特定風格,他以伊果‧史特拉汶斯基和保羅‧亨德密特為依歸,接收來自爵士、輕音樂和巴洛克的音樂元素,還有他第二故鄉的音樂也明顯對他造成影響——這位作曲家在1953年移居義大利,其後多半都在那裡生活,直到過世。早期的歌劇《孤寂的林蔭大道》(*Boulevard Solitude* 1952)是瑪儂‧雷斯考題材的變體,亨澤在其中證明自己已經可以熟練地處理不同的作曲手法,將戀人貧窮痛苦的存在歸納於無調性,而中產階級資本世界則在頹廢的調性中響起;同樣明確的是管絃樂配器,單一樂器和樂器群代表了特定的個性及場合。除了《鹿王》(*Il Re Cervo* 1956,第二個版本為1963年)和《年輕戀人的輓歌》(*Elegie für junge Liebende* 1961)之外,因為與女作家英格柏格‧巴赫曼(Ingeborg Bachmann)的友情,兩人合作寫成的歌劇還有《洪堡王子》(*Der Prinz von Homburg*

1958）及《年輕貴族》（*Der Junge Lord* 1964），後者幫助亨澤獲
得了國際性的成功。1966年，他的音樂劇《酒神女信徒》（*Die
Bassariden*）在薩爾茲堡的首演受到熱烈喝彩，亨澤的舞台作品
對1960年代西德的軍事主義和社會狀態進行潛意識的批評，他更
在1967/68年的學生運動過程中，毫不掩飾他的政治信念。他的
舞台清唱劇《梅杜莎之筏》（*Der Floß der Medusa*），就在他將這
首作品獻給不久前剛被暗殺的拉丁美洲革命者切・格瓦拉（Che
Guevara）之後，原定的首演消失於騷亂之中。亨澤總共寫了大
約40部歌劇，最後一部是音樂會歌劇《費德拉》（*Phaedra*），
2007年在柏林國立歌劇院首演。

英國的現代道路

　　英國作曲家班傑明・布瑞頓（Benjamin Britten 1913-1978）
於1945年以定音鼓的一擊走進音樂舞台，他的歌劇《彼得・葛
萊姆》（*Peter Grimes*）在大戰結束幾週後，為了倫敦薩德勒之井
劇院（Sadler's Wells Theatre）重新開幕而舉行首演，由男高音彼
得・皮爾斯（Peter Pears）演出與劇名同名的主人翁，建立了他
作為巴洛克時代以來英國最重要歌劇作曲家的恆久名聲。正如
《衛報》為了紀念這位作曲家逝世五十週年時所說：在此期間，
《彼得・葛萊姆》達到了「民族主義平民歌劇」的地位，就像威
爾第的《納布果》一樣。不同於其他作品，它體現了「英國認
同」以及「為了個人的戰鬥」。《彼得・葛萊姆》描述了一位邊
緣人的命運，這個邊緣人在某種意義上與這齣歌劇的創造者相似
──身為個人主義者、和平主義者以及同性戀者，布瑞頓並不屬
於社會主流。關於題材選擇，他如此說道：

有一個對我而言很重要的主題——個人與群體的抗爭，一個社會越是懷有惡意，個人就要更為惡毒。

在歌劇的序曲中，隱居在村落外圍的漁夫彼得·葛萊姆正在接受審判。他的助手在一場在暴風雨中出航而失去生命，皇室法官明顯將其視為意外，然而村民卻有不同的看法。他們將年輕人的死亡歸咎於葛萊姆，還推測他虐待來自孤兒院的新助手。為了避免正面衝突，葛萊姆選擇了一條經由山崖到海灘的危險路徑，他的助手遇難，依照村民的觀點，將這樁死亡悲劇算在他的頭上，最後他只能讓自己與一條船一起沉沒。他是否真的有罪，歌劇並沒有給出答案，然而主題不只是個人與群體的關係，被視為實際主角的海洋，透過四段管絃樂間奏、動人的〈海之間奏曲〉來表達。根據布瑞頓的說法，他想要藉此「表達靠海維生的男男女女持續奮鬥」。作曲家在《彼得·葛萊姆》中摒棄晚期浪漫樂派和表現主義的巨大形式，回歸「單一曲目的古典運用」，它們讓「戲劇性狀態的情感表達，在特別的時刻凝結並保留下來」；此外，他還特別重視讓觀眾透過熟悉的音樂素材來理解自己，他在晚期的歌劇保留了這些原則，即使後來在根據湯瑪斯·曼（Thomas Mann）的同名小說改編的《魂斷威尼斯》（*Death in Venice* 1973）中，以十二音列進行了實驗。在《彼得·葛萊姆》之後，他幾乎每一年都產出一部新歌劇，其中包括室內歌劇《強暴盧克麗霞》（*The Rape of Lacretia* 1946），女主角完全為女中音凱瑟琳·費利耶（Kathleen Ferrier）量身訂做，還有《阿爾伯特·赫林》（*Albert Herring* 1947）、《比利·巴德》（*Billy Budd* 1951，1960年為修改版本）和《碧盧冤孽》（*The Turn of Screw*

1954），後兩部均與權力濫用及孩子的天真無邪受到危害有關；1960年，布瑞頓為莎士比亞的喜劇《仲夏夜之夢》譜曲。

正當歐洲前衛者的音樂實驗在英國遭受拒絕的同時，1950年代在曼徹斯特音樂學院的一群作曲家與表演者聚集在一起，他們採取歐洲大陸最新的發展。哈里森・伯特威斯爾（Harrison Birtwistle 1934-2022）即屬於這個曼徹斯特學派，他的第一部歌劇《潘奇與茱蒂》（*Punch and Judy* 1968）在由英國人所主辦的奧德堡音樂節（Aldeburgh Festival）首演時，引起激烈的爭論。劇作家史蒂芬・普魯斯林（Stephen Pruslin）將木偶戲的英國變種，

班傑明・布瑞頓的歌劇《彼得・葛萊姆》是英國最有特色的歌劇之一（1959年於倫敦柯芬園皇家歌劇院的演出場景）。

轉化成具有侵略性與暴力的戲劇，這格外嚇人，因為不是以木偶，而是以真人在舞台上表演。伯特威斯爾在形式上遵守巴洛克風格，總譜卻由位於極端音高的打擊樂器元素和歌唱旋律所決定。提供架構的元素是重複與可辨認的形式——這樣的元素深入至情節之中：1991年首演的歌劇《高文》（*Gawain*），從不同的視角呈現同樣的事件；圍繞著奧菲歐與尤麗狄斯神話的不同版本在《奧菲歐的面具》（*The Mask of Orpheus* 1986）中，從頭到尾一一演出。伯特威斯爾在德語區最有名的歌劇是《最後的晚餐》（*The Last Supper*），2000年在柏林國立歌劇院慶祝首演，在劇中，一個幽靈邀請耶穌與他的門徒與我們在當下這個時代，再一次歡聚於耶穌被釘於十字架受難前的最後晚餐。

美國製歌劇

喬治·蓋希文（Georg Gerschwin）根據杜柏斯·海沃德（DuBose Heyward）的小說《波吉》（*Porgy*）改編的歌劇《波吉與貝絲》（*Porgy and Bess* 1935），被認為是北美洲的第一部獨立歌劇，描寫的是查爾斯頓貧民區鯰魚街的生活，主要講述身有殘疾的乞丐波吉，嘗試保護放蕩不羈的貝絲，並為自己贏得其芳心的故事。這齣通作式歌劇擁有少數強烈戲劇效果的口說段落，結合歐洲音樂的影響和爵士樂，以及蓋希文在南卡羅萊納所探究的非裔美國人音樂。作曲家使用了一系列的主導動機，它們代表個別人物、物品和地方，並且經常組合在一起發展。完整的詠嘆調與歌曲一再被引用：光是著名的搖籃曲〈夏日時光〉（*Summertime*）就聽到四次，先前寫過一些音樂劇（如《夫人，行行好》（*Lady, be good* 1924）、《瘋狂女孩》（*Girl crazy*

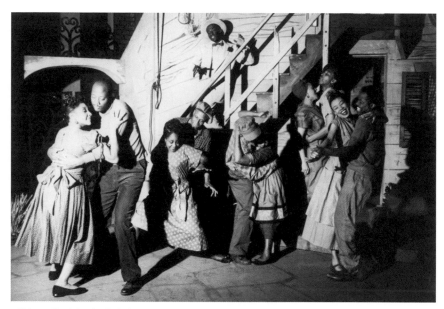

喬治‧蓋希文的《波吉與貝絲》1935年在紐約首演，被視為是北美洲的第一部
歌劇。

1930）的蓋希文，希望這部《波吉與貝絲》明確地被理解為歌
劇。

　　1928年移居至美國的義大利作曲家姜‧卡羅‧梅諾蒂（Gian
Carlo Menotti 1911-2007），為他第一部演出時間長達一整晚的歌
劇，選擇了一個政治主題：《領事》（*The Consul* 1970）這部歌
劇讓作曲家獲得了普立茲獎的榮耀。故事發生於一個不知名的
集權統治國家，瑪德嘉努力為她的丈夫抗議者約翰取得簽證，
但始終徒勞無功，負責的領事總是忙著其他的事情，最終約翰
被逮捕，瑪德嘉自殺。接受全國廣播公司（NBC）的委託，梅
諾蒂寫了第一部專門為電視設計的歌劇：童話般感人的《阿瑪
爾與夜訪者》（*Amahl and Night Visitors*），於1951年12月24日以
實況播出，成為美國的聖誕夜經典。漢堡的國家歌劇院1965年演

出了《阿瑪爾》結合《救命！救命！外星人來了》（*Help, Help, the Globolinks!*），這是一齣「獻給孩子與保有赤子之心者」的歌劇。風格上傾向義大利寫實主義的梅諾蒂，在他的總譜中明確表示出他對當時的音樂潮流抱持的態度：不屬於地球的外星人由失真的電子音樂所伴奏，而且只能透過「真正」的音樂阻止他。

　　梅諾蒂不只為自己，也為他以前的大學同學薩繆爾・巴伯（Samuel Barber 1910-1981）撰寫劇本。他同樣獲頒普立茲獎的作品《凡妮莎》（*Vanessa*），根據譚雅・布利克森（Tanja Blixen）的短篇小說《七個奇幻故事》改編，1958年在紐約大都會歌劇院首演，很快就被視為美國歌劇的第一部傑作。巴伯為其賦與了非常具有表現力且密集的音樂語言，以電影音樂和晚期浪漫樂派為主要方向。但他的歌劇《安東尼與克利歐佩特拉》（*Antony and*

義大利作曲家姜・卡羅・梅諾蒂的《阿瑪爾與夜訪者》，已成為美國聖誕節表演的經典（2000年在柏林德意志歌劇院演出）。

Cleopatra 1966）是一場代價昂貴的失敗，這是紐約大都會歌劇院為其新址林肯中心開幕委託創作的作品，導演法蘭高·齊費里尼（Franco Zeffirelli）負責根據威廉·莎士比亞的戲劇改編劇本，由於他超過正常限度、沒有配合歌劇院條件的執導布局，導致了歌劇的失敗。

與蓋希文一樣，李奧納德·伯恩斯坦（Leonard Bernstein 1918-1990）的歌劇作品在音樂劇和歌劇之間游移，他最為著名的作品《西城故事》（*West Side Story* 1957）至今仍可以經常在舞台上看見。伯恩斯坦在1984年親自挑選受過專業訓練的歌者飾演主角，為唱片錄音，而不是像一般音樂劇那樣，以唱歌的演員擔綱演出，這位作曲家如此說道：

> 即使擁有強烈的歌劇元素，《西城故事》並不是歌劇，但我認為這是最終能夠帶領我們往美國歌劇的方向邁進的一步。

另一方面，有兩部伯恩斯坦的作品被歸類於歌劇，單幕劇《大溪地風雲》（*Trouble in Tahiti* 1952）和演出時間長達整晚之久的《憨第德》（*Candide* 1956），後者根據伏爾泰1759年所寫的諷刺劇所改編，與《西城故事》相反，它們幾乎不會出現在今日任何的演出節目表，《憨第德》的序曲卻變成一首很有名的音樂會作品。

實驗性歌劇

　　雖然歌劇在前衛作品中被認為過時，但早在1950年代，就開始致力於創造一種新類型的歌劇。美國作曲家約翰‧凱吉（John Cage）表明自己特別喜歡實驗，他給予新音樂關鍵性的推動，包括「預置鋼琴」的發明，這是在琴弦之間加入紙張、木頭以及其他材質而讓聲音產生改變。凱吉將聲音素材延伸至日常生活噪音，例如水壺的水沸鳴叫聲，以他沒有半個音符的鋼琴作品《4'33"》（1952）強調寂靜對於音樂的重要性，並且在他的作品中加入偶然性，也就是機遇音樂：粗略來說，過程是固定的，在這個框架中，讓詮釋者自己決定他們何時以及如何演奏。凱吉對於歌劇的唯一貢獻是將歌劇拆解成所有的組成元素，並以下列的話語評論：

新式的音樂發展經常需要新式的記譜系統：因此約翰‧凱吉為了他的電子音樂作品《音樂盒》（*Catridge music* 1960）使用圖像，好能呈現個別行動的過程。

> 歐洲人送給我們歌劇兩百年之久，現在我將歌劇回贈給他們。

《歐洲歌劇》（*Europeras*）是一齣以「來自128齣歌劇的32張圖像所組成的音樂戲劇」，這些圖像之間並沒有關聯：歌者演唱來自歌劇文學中的不同歌曲；每位管絃樂團樂手各自獨立演奏來自十八與十九世紀歌劇總譜的節錄樂段；戲服、舞台布景、道具和情節摘錄自百科全書、辭典或歌劇，《歐洲歌劇》的五個版本於1987至1991年之間以不同的演出陣容首演。

相較之下，鮑里斯・布拉黑爾（Boris Blacher 1903-1975）以《抽象歌劇第一號》（*Abstrakte Oper No.1* 1953）所進行的實驗，顯得無害得多，這部作品沒有情節，而是表現人類的基本狀態，例如愛情、痛苦，和恐懼，它們透過音樂或布景轉化。例如對「愛情」的指示是這麼說的：「男高音把一具裁縫人體模特兒帶到舞台上，並且裝飾它，女高音愛著男高音卻被他拒絕，結束的場景是女高音射殺了裁縫人體模特兒。」演唱的歌詞是由單一的母音、音節以及擬聲的幻想語詞所組成。

毛里西奧・卡格爾（Mauricio Kagel 1931-2008）在他的「反歌劇」《國立歌劇院》（*Staatstheater* 1971）中，結合了實驗性音樂戲劇的不同元素，100分鐘長的作品由9個部分所組成，其中包括「為擴音器所寫的音樂」以及「為非舞者所作的芭蕾舞」，這些選擇與組合由表演者決定。布魯諾・馬代爾納（Bruno Maderna 1920-1973）藉由1964年首次在威尼斯音樂雙年展觀賞的《海柏利昂》（*Hyperion*），創作了一部開放藝術作品，以弗里德利希・賀德林的書信體小說為基礎，直到1970年他一再將其

重新組合、編排以及擴充,他放棄了讓歌者作為角色的載體,取而代之,以獨奏長笛作為沉默詩人的代表。盧恰諾・貝里奧(Luciano Berio 1925-2003)在歌劇《轉變》(*Passaggio*)中,去除舞台與觀眾之間的距離:他把合唱團置於觀眾席中,評論舞台情節,因此合唱團似乎變成聽眾,並呈現他們的反應。1936年在米蘭史卡拉小劇院(Piccola Scala)的首演,成為一椿醜聞,如同作曲家所報導的:

> 我告訴合唱團:只要觀眾開始呼叫,他們就應該一起加入,模仿觀眾所發出的最後一個字,並且對其進行即興,而這正是當時所發生的事。一些人喊著Buffoni(小丑之意),合唱團馬上重複這個字,並且將其速度加快,或是輕聲呢喃,把母音o延長,將這些即興表演變成演出的一部分。觀眾變得完全歇斯底里,因為失去提出抗議的可能性。

貝里奧後來以《歌劇》(*Opera* 1970)和《傾聽的國王》(*Un re in ascolto* 1984)回歸至較為封閉的演出形式。

新簡約主義以及極簡主義音樂

歷經1960年造成歌劇與觀眾之間明顯疏離的實驗之後,1970年代開始回歸傳統、回歸習以為常的音樂種類,以及作曲風格。不是精心設計音樂素材,而是讓創造的衝動再度受到重視,同時結合讓觀眾可以理解的希望,例如前衛主義者漢斯・維爾納・亨澤在1960年代譴責浪漫主義,現在自己卻回到表現力與感情表現上。新簡約主義的領頭羊是沃夫崗・利姆(Wolfgang Rihm

1952-），他偏愛諸如新多元性或新唯一性這樣的名詞，他根據格奧爾格・畢希納的短篇小說所改編的室內歌劇《雅各布・蘭茲》（*Jacob Lenz* 1979）一舉成名；還有他根據海納・穆勒（Heiner Müller）的戲劇作品所改編的《哈姆雷特機器》（*Die Hamletmaschine* 1987）和《征服墨西哥》（*Die Eroberung von Mexico* 1992）這兩齣歌劇中，利姆運用多元的作曲方法，發展出讓人印象深刻的心理肖像，其中，他指派給主角不同的人格層面，以不同音域來表現。

在美國，對於前衛音樂複雜度越來越高的反應大幅縮減，在極簡音樂中，由較少的音符所形成的樂句，會以一種均勻規律的脈動，並以極小的改變重複，透過樂句的交疊而形成背景音樂，它的變化幾乎無法被察覺。美國作曲家菲利浦・葛拉斯（Philip Glass 1937-）與導演和設計師羅伯特・威爾森（Robert Wilson）在1976年初次合作的歌劇中，使用了這些很快就加入流行音樂的作曲手法。《海灘上的愛因斯坦》（*Einstein on the Beach*）以一系列靜止畫面為構想，包含口說和演唱台詞，放在管絃樂團樂池的歌者，還有舞台上的演員與舞者。管絃樂團由鍵盤樂器及其他電子強化樂器所組成。有著幕間樂器演奏的四幕歌劇，總長五個小時，並且沒有間斷地演出，觀眾被要求在表演期間到處走來走去，離開大廳，然後再度返回。

葛拉斯的《海灘上的愛因斯坦》是「改變世界的男人」三部曲中的第一部；第二部《真理永恆》（*Satyagraha* 1980）則是與聖雄甘地（Mahātmā Gāndhī）的生平事蹟有關；第三部專為弦樂和木管樂器組成的樂團所寫的《阿肯納頓》（*Echnaton* 1984），描述嘗試實施一神論宗教的埃及法老王故事，這部作品完全沒有出現小提琴手，因為在斯圖加特歌劇院首演時，樂池裡沒有容納他們的位置。

劇場導演羅伯特‧威爾森製作的葛拉斯《海灘上的愛因斯坦》，於2012年在倫敦演出。

　　約翰‧亞當斯（John Adams 1947-）在他的歌劇中，透過戲劇元素豐富極簡音樂。從《尼克森在中國》（*Nixon in China* 1987）開始，他大量選擇了與當代史相關的題材：《克林霍夫之死》（*The Death of Klinghoffer* 1991）與郵輪阿基萊‧勞倫號（Achille Lauro）被巴勒斯坦激進分子劫持這個事件有關；《我看著天花板，然後卻看到天空》（*I was looking at the Ceilling and Then I saw the Sky* 1995）以1994年洛杉磯大地震之後的事件為題材；《原子博士》（*Dr. Atomic* 2005）則描述：1945年，物

卡爾海恩茲‧史托克豪森在七段歌劇《光》中，將舞台布景、視覺和音樂的元素互相交融在一起。

理學家羅伯特‧歐本海默（J. Robert Oppenheimer）努力工作，迎來核子彈第一次測試引爆的那天，以及因為這個破壞性的發明，他所產生的自我懷疑與矛盾。

《洞穴》（The Cave）被視為第一部錄像歌劇，這是錄像藝術家貝麗爾‧科羅（Beryl Corot）與作曲家史蒂夫‧賴希（Steve Reich）的合力之作，在1993年的維也納藝術節期間首次演出，主要跟亞伯拉罕及他對猶太教文化、基督教文化和伊斯蘭教文化的重要性有關。作為固定裝置，聖經與可蘭經經文以及對以色列人、巴勒斯坦人與美國人的訪問，在五個螢幕上，同時以重疊、卻又時間延遲嵌合在一起的方式顯示。受到楊納傑克語言旋律形成架構的角色所啟發，賴希以隨手可得的聲音素材表現大量呼吸短促、重複的陳腔濫調，它們是由現場的四位歌者或者一個17人的樂器合奏所演出。

戰後時代的前衛主義者發現歌劇

被視為是1950年代與1960年代音樂前衛者的許多作曲家，很晚才發現歌劇，電子音樂的先驅卡爾海恩茲‧史托克豪森（Karlheinz Stockhausen 1928-2007）1977年開始創作一部大型系列歌劇《光》，它的七個部分是根據一週的七天所命名，劇中致

力於將場景、視覺、空間音響以及音樂想法結合成一體，不只音樂源自這位音樂家之手，包含劇本和主角的所有表情、姿態、舞蹈動作的規定等等都是。因為一星期中的每一天，都被分配了一個顏色，他還指定作為象徵的戲服和舞台燈光管理的色標。三個主要人物米歇爾、夏娃以及路西法（Luzifer）在他的世界意義中，代表了所有文化裡，以其他名字與形式出現的類型：善、創造、誕生、生命以及邪惡、毀滅性。作品的基礎是一個簡短的三聲部「世界規則」，就像生物起源學的密碼，已經包含了作品的過程與編排。擁有29個小時的總體演出長度，《光》是音樂史上最長的歌劇，然而至今從未以完整的作品演出過。

　　虔誠的天主教徒奧立佛·梅湘（Olivier Messiaen 1908-1992）是一位序列音樂的策劃者，將聖方濟各的精神發展為他長達四個多小時的歌劇《阿西西的聖方濟各》（1983）主軸，在這部精心建構的作品裡，他加入「我所有的和弦音色、我所有的和聲運用」，他如此解釋，不只是在第二幕的〈對鳥傳教〉中——「而是我在生命過程中所記錄的幾乎所有鳥鳴聲。」為了這個「我的音樂發現綜合體」，作曲家使用了一種強大的音樂系統，其中根據葛利果聖歌的模式，純粹器樂部分經常與幾乎無伴奏的人聲歌唱輪流交替。

　　匈牙利作曲家捷爾吉·李蓋悌（György Ligeti 1923-2006）的諷刺性歌劇《偉大的死亡》（Le Grand macabre 1978），背景發生在「無法確切定義」的世紀，於侯爵領地布洛伊格國（Breughelland），擬人化的死神尼可洛札爾（Nekrotzar）從他的墓中爬起，在午夜鐘聲敲響時宣布人類的毀滅。劇中人物對於這個消息有著不同的反應，然而人類的滅亡最終卻因死神喝醉而未果。李蓋悌以多樣化的總譜體現這個荒謬的故事，以十二聲汽車

喇叭的序曲開始，並以作曲家典型的大量獨立聲音交織而成的聲音組織（微音複音音樂），還有來自音樂史的引文，以及各式各樣作曲技巧諷刺模仿的噪音所組成的拼貼進行。

　　曾短暫在埃森（Essen）福克旺（Folkwang）音樂學院執教的波蘭作曲家克里斯多夫‧潘德列茨基（Krzysztof Penderecki 1933-），他的第一部歌劇《盧丹的惡魔》（*Die Teufel von Loudun* 1969）與一個歷史事件有關：十七世紀時，在盧丹這個法國城市，進行大量的驅魔，該事件以中央與地方政權之間的權力鬥爭為基礎。潘德列茨基那個時代的典型作曲風格，是新聲音圖像的創造，它們透過團簇（以緊密的音程上下分層重疊）和滑奏（音高不是一步一步前進，而是滑行），像是鋸子與製造風聲道具等不尋常的樂器，或者幾乎就跟噪音差不多的弦樂器新式演奏技巧，以及在口說、宣敘調以及強調術藝性的演唱之間所表現的各種人聲可能性。

阿里伯特‧賴曼的歌劇《李爾王》在2017年薩爾茲堡音樂節演出時，傑拉德‧芬利（Gerald Finle，右者）擔綱演出李爾王，米夏爾‧梅爾騰斯（Michael Maertens，前者）則是飾演丑角弄臣。

　　阿里伯特‧賴曼（Aribert Reimann 1936-）為他的歌劇選擇不同的世界文學題材，他的第三部歌劇是根據威廉‧莎士比亞作品改編的《李爾王》（*Lear*），獲得決定性的成功。作曲家以一種具有侵略性、確切刻劃劇中人物的音樂語言為這齣戲劇譜曲，劇情與人類的孤獨感有關，因為生活的殘忍無助地被放逐於全然寂寞之中，這樣的音樂語言是以密集的聲響、不安的歌唱旋律，以及各式各樣打擊樂器充滿噪音的運用為特徵；尤其令人印象深刻的是暴風雨場景，其中管絃樂團的所有48把弦樂器獨奏，被引導形成由七個八度音所構成的聲音範圍，以四分音符間隔組成。加上他所寫的其他歌劇，包含根據法蘭茲‧卡夫卡（Franz Kafka）改編的《城堡》（*Das Schloss* 1992）、根據費德里戈‧賈西亞‧羅卡（Federico Garcia Lorca）改編的《貝納達‧阿爾巴之家》（*La Casa de Bernarda Alba* 2000）、《美狄亞》（*Medea* 2010），和根據比利時象徵主義作家莫里斯‧梅特林克（Maurice Maeterlinck）的三部短劇改編的《隱形》（*L'invisible*），賴曼成為當代歌劇最常演出的作曲家之一。

　　赫爾穆特‧拉亨曼（Helmut Lachenmann 1935-）根據安徒生童話改編的《賣火柴的小女孩》，逐段地發展至可聽性的界限，例如當歌者將手相互摩擦，使用身體作為打擊樂器，或者僅僅只是透過呼吸，作曲家很大程度以噪音取代音樂，聲音被改變，台詞作為語音的素材，散布在整個空間的樂器也以不尋常的方式處理：弦樂器發出沙沙聲、嘶嘶聲、咯咯作響。聽覺印象在這些奇特陌生的表現中，顯示出強烈的視覺影響力，這個「有著圖像的音樂」於1997年在漢堡進行首演，並且被認為是二十世紀末具有預示性的歌劇創作。

小知識欄

新音樂節

在大部分德國歌劇院的日常營運中，當代的音樂戲劇通常扮演著次要的角色，新音樂主要是以音樂節的形式在進行。達姆城（Darmstadt）的文化部門負責人沃夫崗・史坦恩埃克（Wolfgang Steinecke）於1945年創立了國際現代音樂暑期研討課程（Internationalen Ferienkurse für Neue Musik），剛開始是每年一次，自從1950年以來則是每兩年一次，這個音樂節之所以會產生，是因為想要對於那些在納粹時代被指摘為「頹廢」作曲家的音樂有所彌補；此外，這些暑期課程提供了一個可以介紹並傳授新音樂技法的平台。達姆城的課程絕對不是唯一專門奉獻給當代音樂的平台，早在1921年就已經創立了多瑙埃辛根（Donaueschingen）音樂節；1948年慕尼黑舉辦新音樂節（Musica Viva）的系列音樂會；1969年開始，為了新室內音樂創立維騰（Witten）音樂節；而另一個施韋青根（Schwetzingen）音樂節則定期演出現代歌劇，大多演出委託作品；漢斯・維爾納・亨澤在1988年特地為了歌劇這一樂種創辦了慕尼黑雙年展，這是專門為新音樂歌劇所設的國際性音樂節。

二十一世紀的歌劇傾向

普遍來說，二十世紀留下豐富的音樂素材以及許多作曲的新式概念，歌劇更是如此。因此，二十一世紀的作曲家似乎能夠從這個基底，汲取他們可以使用的東西，而不會陷入較早世代的教條式思維模式。這個結果呈現多種風格方向，這些作品中的哪幾部能夠歷久不衰，需要經過幾十年的考驗後才能見真章。

除了極少數的例外，四百年的歌劇史上沒有出現過任何女作曲家，但現在女性卻征服了歌劇舞台。作為首批女性作曲家的第

一位，是出生於羅馬尼亞的德國作曲家阿德莉亞娜‧赫爾斯基
（Adriana Hölszky 1953-），1988年以《布萊梅的自由：關於女性
生命的歌唱作品》（*Bremer Freiheit. Singwerk auf ein Frauenleben*）登
場，緊接著還有諸如《牆》（*Die Wande* 1995）、《曼哈頓的善
良之神》（*Der gute Gott von Manhattan* 2004）和《邪惡的魔鬼》
（*Böse Geister* 2014）等作品。奧地利作曲家奧爾加‧諾伊維爾特
（Olga Neuwirth 1968-）多次與諾貝爾文學獎得主艾爾弗蕾德‧
耶利內克（Erfriede Jelinek）合作，如《羔羊節》（*Bählamms Fest*
1999）和《驚狂》（*Lost Highway* 2003），後者是根據大衛‧林
區（David Lynch）的同名電影所改編。以色列作曲家查亞‧切
爾諾溫（Chaya Czernowin 1957-）則在《無盡當下》（*Infinite now*
2017）這部歌劇中表現了戰爭毀滅性的無情。她的信條是：

> 在某種程度上來說，我們所聽到的聲音全部都能夠變成
> 音樂。

　　由許多電子錄音所形成的音樂，製造由噪音、隆隆聲、低
聲細語、沙沙聲、咯咯作響及哀嚎聲等所組成的聲音源源不絕
流動，被安靜的片刻和口說或演唱的台詞中斷。莎拉‧涅姆佐
夫（Sarah Nemtsov 1980-）以狄爾克‧勞克（Dirk Laucke）的劇
本為基礎所創作的歌劇《犧牲》，改編自薩克森－安哈爾特州
（Sachsen-Anhalt）的兩位青少女於2014年前往敘利亞加入伊斯
蘭護教戰爭的真實故事。對蘇格蘭作曲家茱迪絲‧威爾（Judith
Weir 1959-）來說，民俗音樂成為她作曲的基本原則，她首先致
力於家鄉的音樂，後來又加入了其他地方的民俗音樂。1987年
她以《中國歌劇之夜》（*A Night at the Chinese Opera*）成名，這齣

作品在第二幕以劇中劇融入京劇的精神；此外，她還作有《消失的新郎》（*The Vanishing Bridegroom* 1990），和根據德國浪漫主義作家路德維希・蒂克（Ludwig Tieck）短篇小說改編的《金髮埃克伯特》（*Blond Eckbert* 1994），以及根據西西里的童話所改編，由布雷根茲音樂節所委託的作品《雲霄飛車》（*Achterbahn* 2011）。

匈牙利作曲家彼得・厄特沃什（Péter Eötvös 1944-）根據安東・契訶夫（Anton Tschekow）的戲劇《三姊妹》（*Tri Sestri*）改編的同名歌劇，成功建立起作為演出曲目作品的現代歌劇，以三段模進個別呈現故事的同樣過程，每一次都是不同的視角。薩爾瓦多・夏里諾（Salvatore Sciarrino 1947-）的室內歌劇《致命的花朵》（*Luci mie traditrici* 1998），是關於文藝復興時期作曲家卡羅・傑蘇阿爾多（Carlo Gesualdo da Venosa）的故事，他在1590年謀殺了他的妻子與她的情夫。劇中只有一個小型管絃樂團、四位歌者，而且沒有電子音樂就能應付整齣歌劇。剛開始幾乎像是出自傑蘇阿爾多鵝毛筆的音樂與旋律，在這個作品的進行過程中被分解成噪音。

匈牙利作曲家彼得・厄特沃什將安東・契訶夫（Anton Tschekow）的戲劇《三姊妹》改編為歌劇。

英國作曲家馬克–安東尼・特爾納吉（Mark–Anthony Turnage 1960-）在2000年以《銀杯》（*The Silver Tassie*）於英國國家歌劇院獲得巨大的成功；

同年，這部作品也在德國的多特蒙德（Dortmund）進行德國首演。為了接下來在皇家歌劇院首演的作品《安娜・尼可》（*Anna Nicole* 2011），作曲家再度回歸帶有爵士、流行音樂及前衛音樂元素等經典風格方向的音樂語言。他的同胞湯瑪斯・艾德斯（Thomas Adès 1971-）因為充滿強烈情慾的室內歌劇《塗脂抹粉》（*Powder her face* 1995），和根據莎士比亞原著改編的歌劇《暴風雨》（*The Tempest* 2004）而聲名大噪，這部歌劇的特色為聲樂歌唱的旋律曲調，歌詞也非常容易理解。強納森・多佛（Jonathan Dove 1959-）以《飛翔》（*Flight* 1998）的題材，證明當代歌劇也可以是喜劇，史蒂芬・史匹柏電影《航站情緣》（*Terminal* 2004）即是向其取材。

奧地利作曲家格奧爾格・弗里德利希・哈斯（Georg Friedrich Haas 1953-）協同劇作家克勞斯・韓德爾（Klaus Händl）創作了關於處在非常狀態下的人類三部曲：《血屋》（*Bluthaus* 2011）、《湯瑪斯》（*Thomas* 2013），和《欲樂》（*Kama* 2016），這位作家也為其他當代歌劇創作劇本。哈斯偏愛微音音程，並以此製造嗡嗡作響的不協和音樂滾動；除此之外，他還使用自然泛音的效果，並且利用其不穩定性與嗡嗡聲響，作為豐富音色的聲音凝聚。喬治・班傑明（George Benjamin 1960-）的首部歌劇《寫於膚上》（*Written on Skin*）於2012年在普羅旺斯艾克斯音樂節首演之後，又在其他七個歌劇院演出。馬丁・昆普（Martin Crimp）則是根據一首來自十三世紀的普羅旺斯敘事歌曲撰寫劇本：有錢的地主邀請一位年輕藝術家來到他的家裡，以便讓藝術家將他與他的事蹟寫成一本永垂不朽的書，他極為年輕的妻子阿格涅絲卻愛上了這位藝術家，由於她的不忠眾所皆知，她的丈夫於是殺死情敵，並將情敵的心臟端給了阿格涅絲。班傑

明以極富表現力與琅琅上口的音樂表達這個故事，他更加入不尋常的樂器，例如玻璃口琴、牛鈴和曼陀林等。他最新的歌劇《愛與暴力的啟示》（*Lessons in Love and Violence* 2018）則是受到七間大型歌劇院的共同委託。

小知識欄

雪梨歌劇院

　　歸功於其與眾不同的屋頂結構，澳洲雪梨大都會歌劇院被視為世界最為知名的地標，自2007年以來，列入聯合國教科文組織的世界遺產。然而這棟建築物建造之初，卻造成了一些不愉快之事：1940年代末期展開了歌劇院的規劃設計，1957年由丹麥建築師約恩・烏松（Jorn Utzon）贏得了招標競圖，1959年開始建造工程。因技術上的實行、後來發生的設計草稿變動、時間計畫的延遲和爆炸性花費的爭議，導致烏松於1966年退出這個計畫；另一個建築團隊被委託接手進行內部擴建。1973年10月20日，雪梨歌劇院終於正式開幕──但不是上演歌劇，而是以貝多芬的第九號交響曲與其結尾的《歡樂頌》揭開序幕。

雪梨歌劇院於1973年落成啟用，今日被視為全世界最為現代的歌劇院之一。

Chapter 11
當代歌劇的營運

150齣歌劇形成演出劇目的核心

在這個音樂類型歷史的頭兩百年，歌劇就跟今天的流行音樂一樣，具有即時性，觀眾不斷渴望聽到新作品，而且只有少數作品可以「存活」超過一個樂季，沒有人想要聽去年的「熱門歌曲」。如今，歷史歌劇是演出常態：根據德國劇院協會對德國83家經營歌劇演出的市立、國立及邦立劇院進行的調查統計，2013/14年這個樂季有64場首演，總計552場演出；與此相較，光是莫札特的《魔笛》就有36個不同製作，共演出253次。長年在蘇黎世與維也納的歌劇院擔任總監的劇院經理克勞斯・黑爾姆特・德列瑟（Claus Helmut Drese）在1990年就已經這麼說道：

> 自從兩個世代以來，我們在演出的劇目單中以過去的庫存維生，我們挖掘、發現、革新、實驗歷史性的演出曲目，並且以此假裝歌劇仍然活著；我們互相搶奪最好的歌手，為我們自己的歌劇院爭取指揮與導演，並且相信他們可以為一個正在凋零的藝術喚起新生命。只有作曲家可以決定歌劇院的未來，他們必須成功地以新穎的方式表現傳統的變化。

喬治・比才的《卡門》屬於當今在德國最受喜愛與最常演出的歌劇。

直到現在，只有非常少數的當代作曲家可以成功做到挑戰傳統，大多數的觀眾對於這個音樂類型改變的接受度非常緩慢，對於「新音樂作曲家」的容忍度卻逐漸提升，他們的作品在幾十年前還被以噓聲與捶門聲對待，這可能是因為聆聽的習慣逐漸出現變化。在此期間，演出節目基本上侷限於十九世紀及二十世紀初的少數作曲家，威爾第、普契尼，當然還有莫札特，這些歌劇作曲家以輪流交替的變化順序，在世界上最常被演奏的名單中名列前茅。在德國2018/19年樂季，排名在他們之後的有華格納、羅西尼和理查・史特勞斯。將近6,000部著名的歌劇之中，大約只有150齣定期演出，較早時期作品的再發現，使得上演劇目得以更換，即使有些評論家認為，這些歌劇毫無道理被遺忘，卻是有其被遺忘的理由。此處所指的是著名作曲家較不為人知的作品，例如史特勞斯的《埃及

的海倫娜》，或者是二十世紀前期的歌劇，這些歌劇的創作者
受到納粹迫害，例如捷克作曲家亞若米爾‧維恩貝爾格（Jaromir
Weibergr）的《風笛手史萬達》。法國導演讓–皮耶‧彭內勒
（Jean-Pierre Ponnelle）挖掘出最重要的新發現，當他1970年代與
指揮家尼可勞斯‧哈爾農庫爾特（Nicolaus Harnocourt）共同在
蘇黎世歌劇院，重新將蒙特威爾第的歌劇搬上舞台時，巴洛克歌
劇直到當時一直被視為無聊且過時，或多或少已被遺忘，卻在此
時成為動人心弦、轟動一時的舞台表演。自此之後，新的寶藏一
再從這個寶庫裡被挖掘出來，不久前，還有安東尼歐‧韋瓦第
（Antonio Vivaldi）的歌劇。巴洛克歌劇的再發現為假聲男高音
音域帶來新的榮耀，這歸功於特別的技巧，像安德烈亞斯‧修爾
（Andreas Scholl）與菲利普‧賈洛斯基（Philippe Jaroussky）這樣
的假聲男高音，能夠擔綱原為閹人歌手所寫的女低音或者女高音
的音域。

導演劇場展現新的意義

　　十九世紀，當人們除了當代的作品之外，也傾向將以前的作
品搬上舞台時，通常會讓這些歌劇配合時代品味，改變對於題
材、主題、動機的觀點，例如對待莫札特的歌劇《女人皆如此》
的方式特別粗糙：由於人們認為這齣歌劇中展現的愛情與忠誠問
題不道德，竟然不假思索地改變了劇本歌詞。劇院的布景與設備
同樣會根據現行的品味加以塑造，音樂的音色不只是因為樂器、
演奏與歌唱技巧的技術進步發展，同時也是因為必須符合演出時
代的想像，而有所改變，所以十九世紀下半葉的管絃樂團，比起
莫札特時期明顯擴大許多，音色比較飽滿，也更加「具有浪漫主

義色彩」。一個作品的產生與演出之間的時間間隔越長，越需要情節的解說，因為作曲家與觀眾不再生活在同一個現實之中。於是，歌劇導演這樣的職業在二十世紀興起，他會與指揮一起工作，確認作品的造型和舞台與音樂的轉化。

此一發展的先驅者是奧圖‧克列姆培惹（Otto Klemperer），他從1927至1931年擔任柏林科羅爾歌劇院（Krolloper）的總監，同時也是舞台指揮古斯塔夫‧馬勒（Gustav Mahler）的學生之一，他不以自然主義的細節來執導貝多芬的《費黛里歐》首演，卻有著嚴謹的燈光與色彩設計安排。按照音樂評論家維爾納‧約爾曼（Werner Oehlmann）的看法：

> 彷彿所有一切都是遮蔽與偽造，所有慣例與習慣添加在作品上的東西，都被撕裂與被排除，彷彿貝多芬的想法以純粹的原始面貌出現在眼前與耳畔。

第二次大戰之後，華特‧費爾森史坦（Walter Felsenstein）在柏林喜歌劇院發展他的寫實主義歌劇，他的目標是值得信賴與具有說服力的演出──在舞台與音樂上忠於原作是首要條件；此外，他很重視作品的可理解性，所以總是讓外語作品以德文演出，他親自完成許多翻譯工作。一直到1960年代晚期，歌劇以演出地點的國家語言所演唱成為常態，也就是說：威爾第歌劇在慕尼黑使用德文、華格納歌劇在米蘭使用義大利文演出。後來指揮卡拉揚提出一個改革，由於語言與音樂的統一性會因為翻譯的劇本而消失，他堅持演出應該使用原著語言。如今人們大多是透過字幕來理解歌詞。

隨著拜魯特音樂節的現代化，威蘭‧華格納（Wieland

歌劇導演華特・費爾森史坦與他的演員們，1949年在柏林喜歌劇院彩排莎士比亞的《第十二夜》。

Wagner，作曲家理查・華格納的孫子）在1950年代為歌劇建立符合趨勢的標準，這個趨勢後來也確立歌劇導演的特色：疏離化與心理學化。他使用燈光、顏色和精準確實的動作過程在舞台上創作，完全放棄了道具與寫實主義。1976年巴提斯・薛侯（Patrice Chéreau）在拜魯特執導紀念理查・華格納的《尼貝龍指環》首演百年的「劃世紀版指環」引起騷動，這位法國電影、劇場與歌劇導演將情節從習以為常的神話背景，置換成德奧的「奠基時代」，將這部作品詮釋成十九世紀社會經濟變革的寓言。最初備受爭議的執導卻也成為歌劇導演的里程碑。

漢斯・諾因非爾斯（Hans Neunfels）的執導引起了另一樁大

漢斯・諾因非爾斯的執導直到
今天仍引起許多人的注目。
圖為2018年柏林國立歌劇院演
出理查・史特勞斯的《莎樂
美》。

醜聞。1981年他於法蘭克福演出威爾第《阿依達》的版本中，讓劇名女主角以清潔女工的造型站上舞台。除此之外，還有導演露絲·貝爾格豪斯（Ruth Berghaus）、哈利·庫珀佛（Harry Kupfer），及羅伯特·威爾森（Robert Wilson），皆在1980年代針對演出節目提出挑釁的詮釋，最後甚至對音樂過程進行干預。從1990年代開始，彼得·康維奇尼（Peter Konwitschny）讓詠嘆調被打斷，以口說朗讀的方式為歌詞譜曲，或者把中場休息放在一幕劇的中間。即使導演歌劇一再點燃激烈乃至尖銳的辯論，有些導演被指責其執導無法幫助理解作品，只是過分追求自己的原創性，但在今日，歌劇還很少會以歷史性戲服與自然主義舞台布景演出，這讓傳統主義者感到遺憾。

巨星、事件與合唱劇場

　　沒有歌唱家就沒有歌劇——這句話至少適用於傳統的演出劇目。早在巴洛克時代，觀眾就非常崇拜歌唱巨星，劇院想辦法彼此挖角、招攬最傑出的歌者。最初是像法里涅利這樣的閹人歌手，他們最為受到觀眾的寵愛；十九世紀時，人們主要傾慕的對象是如威爾海敏娜·德芙里因特-史洛德這樣的女歌手、美聲歌星茱迪塔和茱莉亞·格里西，或者花腔女高音阿德莉娜·帕提（Adelina Patti）。男高音卡盧索成為二十世紀的第一位歌唱

女高音瑪莉亞·卡拉絲，1955年。

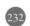
明星，這歸功於唱片這種新媒介。直到今天，瑪莉亞．卡拉絲
（Maria Callas 1923-1977）憑藉她詮釋角色的表現力，被視為絕
對的首席名伶。

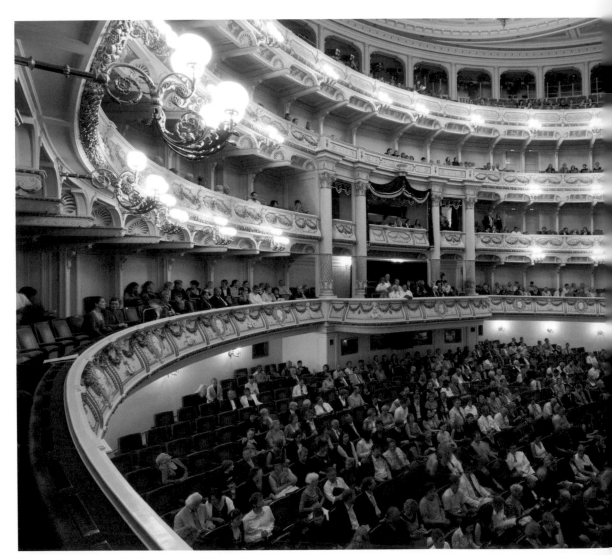

德勒斯登森珀歌劇院（Semperoper）的觀眾席。

假如一位國際知名男高音的名字出現在演出陣容名單上，這件事仍然足以讓歌劇演出成為大型文化盛會。歸功於數位技術，越來越多人可以參與這樣的盛事，許多世界頂尖的歌劇院，

例如紐約大都會歌劇院，透過線上直播在網路上或電影銀幕轉播演出（而且收費）。此外，還有許多一流的歌劇活動被錄製下來，發行DVD，這麼做完全是因為成本的考量。國際級巨星酬勞之高已經達到非常誇張的地步，正是由於大多數演出的歌劇作品為觀眾所熟知，所以不只對歌者，同時也對執導與設備提出很高的要求，因此費用昂貴。在諸如薩爾茲堡和拜魯特這樣大型的音樂節中，歌劇的文化活動特徵更為明顯，不管是在維洛納的圓形競技場，或者是布雷根茲的湖上舞台，這些音樂節的門票明顯供不應求。德國劇院與歌劇院的營運特色是以聘任固定男女歌者組成劇團為原則，這不一定是缺點；儘管沒有世界明星站在舞台上，取而代之的是互相熟悉的演員，他們一起彩排作品，擁有共同的藝術理念，當一切順利進行時，表現出強大的群體成就。以這樣的方式，德國每一年完成6,800次歌劇演出，比世界上任何一個國家都來得多，甚至是名列第二的美國的約四倍之多。2015/16年樂季的音樂戲劇演出，在德國計有750萬名觀眾，其中歌劇觀眾大約占了390萬。

/ 小知識欄

最常演出的歌劇

　　根據德國劇院協會的統計，下列作品在2016/17年樂季最常出現在德國歌劇院的演出節目表上：

- 洪佩爾丁克《糖果屋》：246場演出/33次重新編導
- 莫札特《魔笛》：237場演出/23次重新編導
- 比才《卡門》：189場演出/24次重新編導
- 莫札特《費加洛婚禮》168場演出/22次重新編導
- 普契尼《托斯卡》：157場演出/21次重新編導
- 普契尼《波希米亞人》：150場演出/19次重新編導
- 威爾第《弄臣》：130場演出/16次重新編導
- 羅西尼《塞爾維亞的理髮師》：127場演出/13次重新編導
- 華格納《漂泊的荷蘭人》：125場演出/次重新編導
- 董尼才第《愛情靈藥》：99場演出/14次重新編導
- 莫札特《唐·喬望尼》：97場演出/13次重新編導
- 莫札特《後宮誘逃》：88場演出/13次重新編導
- 莫札特《女人皆如此》：83場演出/14次重新編導
- 董尼才第《拉美莫爾的露琪亞》：75場演出/12次重新編導
- 普契尼《杜蘭朵》：74場演出/9次重新編導

Appendix A
世界與歌劇大事年表

1600-1700 年

- 1600年：為了慶祝法國國王亨利四世與瑪莉亞·德·梅迪奇（Maria de'Medici）的婚禮，在佛羅倫斯演出了雅各布·佩里（Jacopo Peri）的歌劇《尤麗狄斯》。佩里的《達芬妮》被視為這個歌劇類型的第一部作品，這部歌劇在1598年的嘉年華樂季演出，然而大部分都已佚失。

- 1607年：克勞迪歐·蒙特威爾第的歌劇《奧菲歐》值嘉年華會之際，於曼托瓦的大公宮殿首演。

- 1620年：清教徒朝聖先輩因為其宗教觀點在英國遭受迫害，搭著五月花號橫渡大西洋，並在麻塞諸塞州定居下來。

- 1637年：威尼斯的第一家公立歌劇院聖卡西亞諾歌劇創立，首演為法蘭切斯科·馬內利的作品《安朵美達》。

- 1642年：尼德蘭畫家林布蘭完成他的畫作《夜巡》。

- 1642-1659年：尼德蘭人阿貝爾·塔斯曼（Abel Tasman）在他的航海旅行中發現了模里西斯、塔斯馬尼亞及紐西蘭。

- 1648年：《西發里亞和約》終結了三十年戰爭，這場戰爭尤其在中

歐造成了嚴重的破壞，估計約有300至700萬人成為戰爭、瘟疫和饑荒的犧牲者。

- 1673年：第一部抒情悲劇《卡德姆斯與赫敏》由劇作家菲利浦・基諾和作曲家讓・巴蒂斯特・盧利的合作而完成。

- 1678年：德語區第一家公立平民歌劇院在漢堡鵝市廣場成立，從1722年開業直至1738年歌劇院關閉，皆由格奧爾格・菲利浦・泰勒曼擔任劇院經理。

- 1683年：土耳其人圍攻維也納，卻在維也納之戰敗北後被驅逐。

- 1685年：保證胡格諾特教徒信仰自由的南特詔書廢除之後，大約有50萬教徒逃離法國。

- 1687年：英國科學家艾薩克・牛頓（Issac Newton）在他的論文《自然哲學的數學原理》中提出地心引力定律，這是現代物理的基礎之一。

- 1688或1689年：英國作曲家亨利・普塞爾的歌劇《狄朵與埃涅阿斯》在一所女子學校首演。

1700-1750 年

- 1701-1714年：在最後一位西班牙哈布斯堡皇室成員查理二世過世之後，西班牙爭奪繼承王位的戰爭爆發，許多歐洲政治勢力參與其中，最後西班牙以波旁王朝取得新的統治朝代，但失去了外部區域的一部分。

- 1703年：俄國沙皇彼得一世建立聖彼得堡，1712年取代莫斯科成為俄羅斯帝國首都。

- 1707年：英格蘭（包括威爾斯）和蘇格蘭統一成為大不列顛王國。

- 1710年：薩克森選侯強者奧古斯特在麥森（Meisen）建立第一家歐洲瓷器手工作坊。

- 1717年：為了推廣啟蒙時代的理想，在英國成立共濟會國際性祕密社團。
- 1719年：韓德爾以他所領導的皇家音樂學院建立非常成功的歌劇企業，當1728年諷刺性的《乞丐歌劇》造成轟動時，他的時代也隨之結束。
- 1723年：巴赫成為萊比錫聖托馬教堂的合唱隊指導兼管風琴師。
- 1731年：約翰‧阿多夫‧哈瑟在德勒斯登開始他宮廷樂隊長職位的三十年任期，期間，他將這座城市變成義大利歌劇重鎮。
- 1732年：瑞典的博物學家卡爾‧馮‧林內（Carl von Linné）出版他的代表作《自然系統》，他在書中將植物與動物分類。
- 1733年：義大利作曲家喬凡尼‧巴提斯塔‧裴高雷西的幕間喜劇《管家女僕》對於喜歌劇的風格形成有諸多貢獻。
- 1740-1786年：普魯士國王腓特烈二世統治期間，因受到啟蒙時代開明專制的影響，這位君主推動柏林的文化生活，例如建造王室的宮廷歌劇院。
- 1748年：在亞琛（Aachen）締結和約，終止了奧地利皇位繼承人的爭奪戰。自1740年以來統治的瑪莉亞‧特蕾莎（Maria Theresia）被承認為女皇。巴伐利亞的維特爾斯巴赫家族（Wittelsbach）反對女性的皇位繼承人，並受到法國與西班牙的支持。

1750-1800 年

- 18世紀下半葉：英國成為工業革命和其後伴隨而來的劇烈經濟與社會變化的濫觴。
- 1752-1754年：在巴黎歌劇院，所謂的喜歌劇之爭於法國與義大利支持者之間喧鬧不休。
- 1756-1763年：因普魯士侵略薩克森而爆發七年戰爭，許多歐洲強權

參與其中。

- 1762年：克里斯多夫·威利巴爾德·葛路克完成了他的第一部「改革歌劇」《奧菲歐與尤麗狄斯》。

- 約在1765-85年間：狂飆運動時期（Sturm und Drang）的文學思潮，在諸如歌德的書信體小說《少年維特的煩惱》和席勒的《強盜》等作品中有所表現。

- 1776年：13個北美洲的殖民地發表獨立宣言，宣布脫離母國。

- 1778年：米蘭的史卡拉歌劇院以安東尼歐·薩里耶利的歌劇《歐羅巴現身》開幕演出。

- 1782年：莫札特在維也納以其歌唱劇《後宮誘逃》獲得巨大成功。

- 1783年：孟格菲兄弟（Montgolfier）的熱氣球首次實現人類飛行的夢想。

- 1784年：康德的著作《何謂啟蒙？》出版。

- 1788年：因為英國罪犯的登陸，白人在澳洲開始殖民地的開拓。

- 1789年：法國大革命因攻占巴黎巴士底監獄而揭開序幕。

- 1799年：拿破崙以憲法在法國奪取政權，並結束了法國大革命。

1800-1850 年

- 1804年：拿破崙的民事法典保障個人自由、法律平等、私人財產以及民事婚姻。

- 1814年：貝多芬的歌劇《費黛里歐》在維也納以第三個版本，也是最終版本首演。

- 1815年：在維也納會議上，歐洲的權力平衡重新平均分配。

- 1816年：羅西尼的喜歌劇《塞爾維亞的理髮師》在羅馬的銀塔歌劇院（Theatro Argentina）首演。

- 1821年：卡爾·馬利亞·馮·韋伯的《魔彈射手》在柏林慶祝首

演。

- 1824年：憑藉秘魯阿亞庫喬（Ayacucho）的大捷，西蒙·玻利瓦（Simon Bolivar）實際終結了西班牙在南美洲的殖民統治。

- 1831年：《諾瑪》是貝里尼繼《夢遊女》後不到幾個月所創作的第二部大型歌劇，劇中的女性主要角色都是為了廣受歡迎的女高音茱迪塔·帕斯塔量身訂做的。

- 1832年：董尼才第的喜歌劇《愛情靈藥》在米蘭首演。

- 1834年：德意志關稅同盟生效，這是由分裂成許多小國家的德國所成立的統一經濟區域性聯盟。

- 1836年：葛令卡的歌劇《為沙皇獻身》被視為是第一部俄國歌劇。

- 1837年：亞伯特·洛爾慶的喜歌劇《沙皇與木匠》在萊比錫市立歌劇院慶祝首演。

- 1837-1901年：在維多利亞女王的統治下，英國晉升為世界上最重要的經濟強權。

- 1848/49年：一波革命運動席捲歐洲多數地方，德國嘗試建立單一民族國家卻未果。

1850-1900 年

- 1851-1853年：威爾第完成了他成功的歌劇三部曲：《弄臣》、《遊唱詩人》和《茶花女》。

- 1855年：雅克·奧芬巴赫開設巴黎喜劇院，是巴黎輕歌劇的誕生之地。

- 1859年：查爾斯·達爾文（Charles Darwin）以《物種起源》的論文，徹底改變長久以來人類通用的概念。

- 1861年：在俄國大約有4,000萬農民的農奴制度被廢除。

- 1861-1865年：因奴隸制度爭論而爆發的美國南北戰爭，以北方的美

利堅合眾國勝利而告終。

- 1866年：貝多伊齊‧史麥塔納的歌劇《被出賣的新娘》在布拉格首演。

- 1867年：卡爾‧馬克思（Karl Marx）出版《資本論》。

- 1871年：德意志帝國建立。

- 1875年：比才的歌劇《卡門》在巴黎的首演引起意見分歧的迴響。

- 1876年：華格納的歌劇四部曲《尼貝龍指環》首度完整地在拜魯特節日歌劇院演出。

- 1879年：柴可夫斯基的歌劇《尤金‧奧涅金》在莫斯科慶祝首演。

- 1883-1889年：德意志帝國宰相奧托‧馮‧俾斯麥（Otto von Bismarck）以他的社會福利法規——疾病、意外、年老及殘廢保險，企圖遏止社會民主主義影響勞工。

- 1892年：魯吉耶洛‧雷翁卡瓦洛的歌劇《丑角》是義大利寫實主義的代表作，首次在米蘭演出。

- 1893年：普契尼以他的歌劇《瑪儂‧雷絲考》獲得國際性的成功。

1900-1945 年

- 1902年：印象主義音樂家德布西的歌劇《佩利亞斯與梅麗桑德》在巴黎首演。

- 1904年：雷歐施‧楊納傑克的歌劇《顏奴花》首次在布爾諾的捷克國家歌劇院演出。

- 1905年：理查‧史特勞斯的歌劇《莎樂美》改編自奧斯卡‧王爾德的同名戲劇，為首批文學歌劇之一，於德勒斯登首演。

- 1909年：荀白克完成他的單幕劇《期待》，在這部歌劇中他放棄大小調和聲系統，1924年才進行首演。

- 1914-1918年：第一次世界大戰徹底改變歐洲的政治秩序，近1,000

萬名的士兵和估計約有700萬名平民成為戰爭事件的犧牲者。

- 1917年：十月革命在俄國促成第一個社會主義國家的建立。
- 1920年：埃里希・沃夫岡・康果爾德的第一部歌劇《死城》，演出時間達整個晚上之久，在漢堡與科隆同時進行首演。
- 1925年：阿班・貝爾格的歌劇《伍采克》被視為音樂表現主義的巔峰。
- 1928年：庫爾特・威爾（Kurt Weill）與貝爾托特・布萊希特以《三便士歌劇》榮登威瑪共和時期最偉大的戲劇成就。
- 1929年：紐約股市的「黑色星期五」標示了世界經濟危機的開始。
- 1933年：納粹黨員在德國接管政權。
- 1934年：德米特里・蕭士塔高維奇的歌劇《穆森斯克郡的馬克白夫人》於列寧格勒首演，在其淪為審查犧牲品之前，兩年來的演出都非常成功。
- 1935年：蓋希文的《波吉與貝絲》是第一部美洲歌劇，在紐約百老匯慶祝首演。
- 1938年：保羅・亨德密特在他的歌劇《畫家馬提斯》中，提出對於藝術家與政治關係的反思。
- 1939年：法西斯主義軍隊贏得西班牙內戰。
- 1939-1945年：第二次世界大戰造成4,500萬人喪生。
- 1941-1945年：約有600萬名在歐洲的猶太人遭納粹政權有計畫的殺害。

1945-1989 年

- 1945年：美國對日本的廣島與長崎這兩個城市投下原子彈。
- 1945年：班傑明・布瑞頓的作品《彼得・葛萊姆》被視為德語地區在現代最常演出的歌劇。

- 1946年：達姆城成立了國際現代音樂暑期研討課程。
- 1949年：由於分裂成東德與西德，德國土地上同時存在兩個獨立的國家。
- 1951年：伊果‧史特拉汶斯基的歌劇《浪子的歷程》（*The Rake's Progress*）是關於一位浪蕩子的故事，這個英文劇名取代了後來不再通用的德語劇名*Die Geschichte eines Wüstlings*。
- 1957年：法蘭西斯‧普朗克的歌劇《聖衣會修女對話錄》取材自歷史事件，於米蘭史卡拉歌劇院首演。
- 1960年：17個非洲國家獲得獨立。
- 1961年：蘇聯太空人尤里‧加加林（Juri Gagarin）是登上太空的第一人。
- 1964年：歌劇《年輕貴族》的首演讓漢斯‧維爾納‧亨澤取得國際性的成功。
- 1965年：貝恩德‧阿洛伊斯‧齊默爾曼的歌劇《士兵們》在科隆首演，以不同的時間層面彼此同時進行。
- 1973年：約恩‧烏松所設計的雪梨歌劇院開幕。
- 1975年：因為越共以及北越的勝利，越戰在歷經30年之後結束。
- 1976年：菲利浦‧葛拉斯的歌劇《海灘上的愛因斯坦》是第一齣歸類於所謂極簡音樂的歌劇。
- 1977年：紅軍派恐怖主義在西德到達他們的巔峰。
- 1978年：阿里伯特‧賴曼以歌劇《李爾王》獲得決定性的成功。
- 1983年：奧立佛‧梅湘的唯一一部歌劇《阿西西的聖方濟各》在巴黎首演。
- 1986年：烏克蘭的車諾比核能發電廠發生了嚴重核災。
- 1989年：東歐的社會主義政權因為公民權利運動而瓦解。

1990年之後

- 1990年：德國的分裂終結，東德在建國41年之後回歸西德。

- 1993年：史蒂夫・賴希與貝麗爾・科羅的第一部錄像歌劇《洞穴》首次在維也納藝術節的節目中演出。

- 1994年：曼德拉當選為南非的第一位黑人總統，因此標誌種族隔離的結束。

- 1997年：赫爾穆特・拉亨曼以更多基於噪音而非音樂所建構的歌劇《賣火柴的小女孩》引起轟動。

- 1998年：彼得・厄特沃什根據安東・契訶夫的戲劇《三姊妹》改編的同名歌劇，由長野健指揮，在里昂首演。

- 2001年：美國遭受歷史上最具災難性的國際恐怖主義攻擊重創，將近3,000人失去性命。

- 2002年：歐元成為十二個歐洲國家的共通貨幣。

- 2003年：卡爾海恩茲・史托克豪森完成他的七部曲系列歌劇《光》。

- 2003年：奧爾加・諾伊維爾特根據大衛・林區同名電影所改編的歌劇《驚狂》，在格拉茲（Graz）首演，劇本出自作家艾爾弗蕾德・耶利內克之手。

- 2007年：蘋果公司推出第一款智慧型手機iPhone，徹底地改變了社交行為。

- 2009年：歐巴馬當選為美國第一位非裔總統。

- 2011年：茱迪絲・威爾的委託歌劇作品《雲霄飛車》，在布雷根茲音樂節首演。

- 2011年：日本福島核能發電廠在地震與海嘯後，發生了非常嚴重的核能事故。

- 2012年：喬治・班傑明的第一部歌劇《寫於膚上》在普羅旺斯艾克

斯音樂節首演。

- 2016年：英國以一場險勝的多數公投，贊成他們的國家脫離歐盟。
- 2017年：莎拉‧涅姆佐夫的歌劇《犧牲》，講述前往敘利亞參加伊斯蘭護教戰爭的年輕女子們。

Appendix **B**
推薦文獻

歌劇概論

- Carolyn Abbate, Roger Parker: Eine Geschichte der Oper: Die letzten 400 Jahre, München 2013.
- Barbara Beyer: Warum Oper?, Berlin 2006.
- Iso Camartin: Opernliebe: Ein Buch für Enthusiasten, München 2015.
- Carl Dahlhaus u. a. (Hg.): Pipers Enzyklopädie des Musiktheaters, 6 Bände und Register, München und Zürich 1986–1997.
- Jens Malte Fischer: Oper – das mögliche Kunstwerk, Anif/Salzburg 1991.
- Jens Malte Fischer: Vom Wunderwerk der Oper, Wien 2007.
- Sabine Henze-Döhring, Sieghart Döhring: Die 101 wichtigsten Fragen – Oper, München 2017.
- Arnold Jacobshagen (Hg.): Praxis Musiktheater. Ein Handbuch, Laaber 2002.
- Arnold Jacobshagen, Elisabeth Schmierer (Hg.): Sachlexikon des Musiktheaters, Laaber 2016.
- Johannes Jansen: Schnellkurs Oper, Köln 1998.
- Silke Leopold, Robert Maschka: Who's who in der Oper, München/Kassel

2004.

- Richard Lorber : Oper – aber wie!? Gespräche mit Sängern, Dirigenten, Regisseuren, Komponisten. Kassel/Bärenreiter 2016.
- Peter Overbeck: Oper. 100 Seiten, Stuttgart 2019.
- David Pogue, Scott Speck: Oper für Dummies, Weinheim 2016
- Alan Riding, Leslie Dunton-Downer: Kompakt & Visuell Oper, München 2016.
- Elisabeth Schmierer: Kleine Geschichte der Oper, Stuttgart 2001.
- Elisabeth Schmierer (Hg.): Lexikon der Oper in 2 Bänden, Laaber 2002.
- Ulrich Schreiber: Opernführer für Fortgeschrittene. Die Geschichte des Musiktheaters, 5 Bände, Kassel/Basel 1988 2007.
- Uwe Schweikert: Erfahrungsraum Oper. Porträts und Perspektiven. Stuttgart/Kassel 2018.
- Heinz Wagner: Das große Handbuch der Oper, 5. Auflage, Wilhelmshaven 2011.
- Michael Walter: Oper. Geschichte einer Institution, Stuttgart/Kassel 2016.
- Clemens Wolthens: Oper und Operette, Wien 1970.
- Dieter Zöchling: Die Oper. Farbiger Führer durch Oper, Operette, Musical, Braunschweig, 1981.

歌劇指南

- Konrad Beikircher: Pasticcio Capriccio: Der allerneueste Opernführer, Köln 2017.
- Attila Csampai, Dietmar Holland: Opernführer, Neuausgabe, Freiburg 2006.
- Rolf Fath: Reclams Opernführer, 41. Auflage, Stuttgart 2017.
- Rudolf Kloiber, Wulf Konold, Robert Maschka: Handbuch der Oper, 14.

Auflage, Kassel/Stuttgart 2016.

- Wolfgang Körner, Klaus Meinhardt: Der einzig wahre Opernführer: mit Operette und Musical - völlig neu inszeniert, 6. Auflage, Reinbek 2007.

- Loriots kleiner Opernführer, Zürich 2007.

- Michael Venhoff (Hg.): Harenberg Kulturführer Oper, Dortmund 2006.

- Arnold Werner-Jensen, Reinhard Heinrich: Opernführer für junge Leute: Die beliebtesten Opern von der Barockzeit bis zur Gegenwart, Mainz 2002.

各個時期歌劇相關著作

巴洛克時期

- Stephanie Hauptfleisch: Sängerkastraten am Dresdner Hof, Niederjahna 2017.

- Michael Heinemann: Claudio Monteverdi: Die Entdeckung der Leidenschaft, Mainz 2017.

- Nadine Hellriegel: Der Französische Barock: Jean-Baptiste Lully, Marc Antoine Charpentier und Jean-Philippe Rameau, Norderstedt 2008.

- Hanspeter Krellmann, Jürgen Schläder (Hg.): »Der moderne Komponist baut auf der Wahrheit«: Opern des Barock von Monteverdi bis Mozart, Stuttgart 2003.

- Silke Leopold: Die Oper im 17. Jahrhundert, Laaber 2004.

- Silke Leopold: Claudio Monteverdi. Biografie, Stuttgart 2017.

- Hans Joachim Marx (Hg.): Das Händel-Lexikon, Laaber 2010.

- Albert Scheibler: Sämtliche 53 Bühnenwerke des Georg Friedrich Händel, Köln 1995.

- Isolde Schmid-Reiter (Hg.): L'Europe Baroque. Oper im 17. und 18. Jahrhundert, Regensburg 2010.

- Dorothea Schröder: Zeitgeschichte auf der Opernbühne. Barockes Musiktheater in Hamburg im Dienst von Politik und Diplomatie (1690–1745), Göttingen 1998.
- Michael Wersin: Händel & Co. Die Musik der Barockzeit, Stuttgart 2009.

維也納古典樂派

- Gernot Gruber, Joachim Brügge (Hg.): Das Mozart-Lexikon, 2. Auflage, Laaber 2016.
- Joachim Kaiser: Who's who in Mozarts Meisteropern: Die Gestalten in Mozarts Meisteropern von Alfonso bis Zerlina, Munchen 2017.
- Silke Leopold, Jutta Schmoll-Barthel, Sara Jeffe: Mozart-Handbuch, 2. Auflage, Kassel 2016.
- Bernd Oberhoff: Ludwig van Beethoven – Fidelio: Ein 3D-Opernführer, Berlin 2018.
- Manfred Hermann Schmid: Mozarts Opern: Ein musikalischer Werkführer, München 2009.
- Herbert Schneider, Reinhard Wiesend (Hg.): Die Oper im 18. Jahrhundert, Laaber 2001.

19世紀

- Daniel Brandenburg, Rainer Franke und Anno Mungen (Hg.): Das Wagner-Lexikon, Laaber 2012.
- Joachim Campe: Rossini: Die hellen und die dunklen Jahre, Stuttgart 2018.
- Richard Erkens: Puccini-Handbuch. Stuttgart/Kassel 2017.
- Laurenz Lütteken: Wagner-Handbuch. Kassel/Stuttgart 2012.
- Carl Dahlhaus, Norbert Miller: Europäische Romantik in der Musik, Band 1, Oper und sinfonischer Stil 1770 1820, Stuttgart 1998.

- Sven Friedrich: Richard Wagners Opern: Ein musikalischer Werkführer, München 2012.
- Anselm Gerhard, Uwe Schweikert (Hg.): Verdi-Handbuch, Stuttgart 2013.
- Siegfried Goslich: Die deutsche romantische Oper, Tutzing 1975.
- Sabine Henze-Döhring: Verdis Opern: Ein musikalischer Werkführer, München 2013.
- Karla Höcker: Oberons Horn. Das Leben von Carl Maria von Weber, Berlin 1986.
- Malte Korff: Tschaikowsky: Leben und Werk, München 2014.
- Georg Titscher: Viva Verdi: Ein biografischer Opernführer, Wien 2012.
- Gerd Uecker: Puccinis Opern: Ein musikalischer Werkführer Taschenbuch, München 2016.
- Rudolf Wallner: Schmunzel-Belcanto (Bellini, Donizetti, Rossini): Ein ganz besonderer Opernführer, Klagenfurt 2005.

20與21世紀

- Udo Bermbach: Oper im 20. Jahrhundert. Entwicklungstendenzen und Komponisten, Stuttgart 1999.
- Hans Werner Henze: Wie »Die Englische Katze« entstand. Ein Arbeitsjournal, Frankfurt am Main 1997.
- Irene Lehmann: Auf der Suche nach einem neuen Musiktheater: Politik und Ästhetik in Luigi Nonos musiktheatralen Arbeiten zwischen 1960 und 1975, Hofheim am Taunus 2019.
- Laurenz Lütteken: Richard Strauss: Die Opern. Ein musikalischer Werkführer, München 2013.
- Siegfried Mauser (Hg.): Musiktheater im 20. Jahrhundert, Laaber 2002.

• Sigrid und Hermann Neef: Deutsche Oper im 20. Jahrhundert. DDR 1949–
1989, Berlin 1992.

• Heike Sauer: Traum, Wirklichkeit, Utopie: Das deutsche Musiktheater
1961–1971 als Spiegel politischer und gesellschaftlicher Aspekte seiner Zeit.
Waxmann Verlag, 1994.

• Thomas Ulrich: Stockhausens Zyklus LICHT: Ein Opernführer, Köln 2017.

專業雜誌

• Das Opernglas. Opernglas-Verlags-Gesellschaft, Hamburg.

• Oper! das Magazin. Verlag Ulrich Ruhnke, Berlin.

• Opernwelt. Friedrich-Berlin-Verlags-Gesellschaft, Berlin.

Origin 32

圖解歌劇世界：帶你暢遊西洋歌劇史
Illustrierte Geschichte der Oper

作　　者—碧雅特麗克絲·蓋爾霍夫　Beatrix Gehlhoff
譯　　者—黃意淳
審　　閱—衛武營國家藝術文化中心、耿一偉
責任編輯—廖宜家
主　　編—謝翠鈺
企　　劃—陳玟利
美術編輯—張淑貞
封面設計—許晉維

董 事 長—趙政岷
出 版 者—時報文化出版企業股份有限公司
　　　　　108019 台北市和平西路三段 240 號 7 樓
　　　　　發行專線— (02)2306-6842
　　　　　讀者服務專線— 0800-231-705、(02)2304-7103
　　　　　讀者服務傳真— (02)2304-6858
　　　　　郵撥— 19344724 時報文化出版公司
　　　　　信箱— 10899 台北華江橋郵局第 99 信箱
時報悅讀網— http://www.readingtimes.com.tw
法律顧問—理律法律事務所　陳長文律師、李念祖律師
合作出版—國家表演藝術中心衛武營國家藝術文化中心

印　　刷—和楹印刷有限公司
初版一刷— 2023 年 2 月 17 日
初版二刷— 2023 年 7 月 19 日
定　　價—新台幣 600 元
缺頁或破損的書，請寄回更換

圖解歌劇世界：帶你暢遊西洋歌劇史 / 碧雅特麗克絲.蓋爾霍夫(Beatrix Gehlhoff) ；
黃意淳譯. -- 初版. -- 臺北市：時報文化出版企業股份有限公司, 2023.02
　　面；　公分. -- (Origin ; 32)
　　譯自：Illustrierte Geschichte der Oper.
　　ISBN 978-626-353-308-0 (平裝)

1.CST: 歌劇 2.CST: 西洋史

915.209　　　　　　　　　　　　　　　　　　　　　111020618

ISBN 978-626-353-308-0
Printed in Taiwan

時報文化出版公司成立於一九七五年，並於一九九九年股票上櫃公開發行，於二○○八年脫離中時集團非屬旺中，以「尊重智慧與創意的文化事業」為信念。